LOCUS

LOCUS

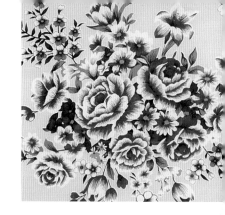

收藏台灣最美麗的情感與記憶

台灣花布

吳清桂 編著

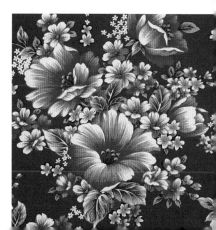

台灣花布——收藏台灣最美麗的情感與記憶

編　　著｜吳清桂
攝　　影｜廖家威
美術設計｜張小珊工作室
責任編輯｜林明月

法律顧問｜全理法律事務所董安丹律師
出 版 者｜大塊文化出版股份有限公司
地　　址｜台北市105南京東路四段25號11樓
網　　址｜www.locuspublishing.com

讀者服務專線｜0800-006689
TEL｜（02）87123898　FAX｜（02）87123897
郵撥帳號｜18955675　戶名：大塊文化出版股份有限公司
版權所有　翻印必究

總 經 銷｜大和書報圖書股份有限公司
地　　址｜新北市新莊區五工五路2號
T　E　L｜（02）89902588　FAX｜（02）22901658

初版一刷｜2010年3月
初版四刷｜2013年3月
I S B N｜978-986-213-171-8

定　　價｜新台幣550元
　　　　　Printed in Taiwan

國家圖書館出版品預行編目資料

台灣花布——收藏台灣最美麗的情感與記憶
/吳清桂編著. -- 初版.
臺北市：大塊文化, 2010.03
288面；14.8×21 公分
ISBN 978-986-213-171-8
1.印染　2.圖案
966.6　　　　　　　99002979

掩埋的文化
失落的記憶又被拾起
映照著美麗的圖樣
顯現花布的蘊涵與美麗
再度編織著花布的夢與願景
流露出時尚生活美學
重現花布的生命與光彩

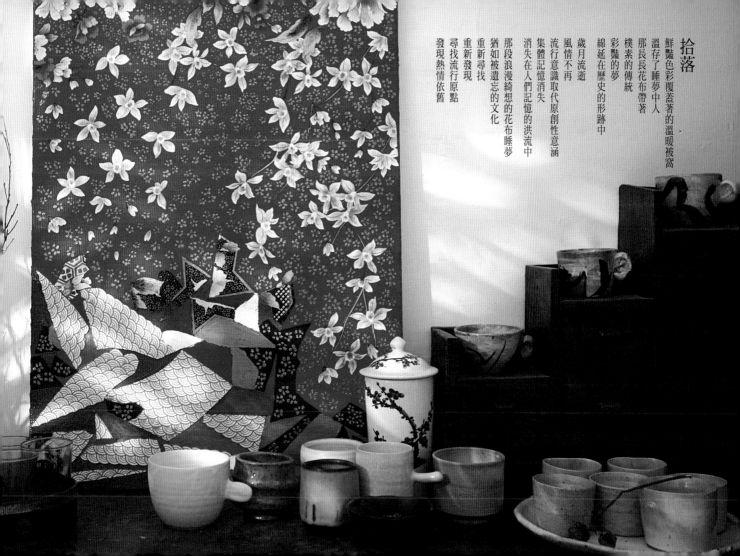

拾落

鮮豔色彩覆蓋著的溫暖被窩
溫存了睡夢中人
那長長花布帶著
樸素的傳統
彩豔的夢
綿延在歷史的形跡中

歲月流逝
風情不再
流行意識取代原創性意涵
集體記憶消失
消失在人們記憶的洪流中
那段浪漫綺想的花布睡夢
猶如被遺忘的文化
重新尋找
重新發現
尋找流行原點
發現熱情依舊

自序 ｜ 編織彩豔花布的美夢

　　不久前剛過完生日，當天和朋友分享著我的生日感受，提到年過六十還能繼續做著浪漫的美夢，那真是生命的另一種幸福！

　　朋友常笑我是個愛做夢的人，有夢最美，希望就相隨，尤其能編織彩豔花布的美夢！

　　自從2005年和台灣花布邂逅，迸出這段彩豔花布的情緣，就此和它結了不解之緣。

　　真的想不到，有一天，我會因為「花布」而動筆，不但動了寫字的筆，而且還動了繪畫的筆，那是生平不曾做過，也是最仰慕的兩件事。

　　美夢成真，是對一個夢境的期待，我的第一本書《台灣的設計寶庫——傳統花布圖樣150》是台灣首創的布品花樣圖庫書刊，這本書不但在藝術及設計領域廣獲重視，同時也深獲各界讀者的喜愛而榮登誠品2008年的百大書排行榜。對我這個出版界的「菜鳥」來說，真的是無限的鼓勵，感謝大家的支持。

　　當初和出版社談及花布出書內容時，內心是希望把台灣花布那段和台灣人共同編織的精彩故事也能融入書中，但因為出版設定標的是圖庫，內容要呈現的是圖和圖解，這段精彩故事也因此而存檔在我心中，夢想著，有一天能有機會把這些花布故事呈現給台灣人，這將不但是一個歷史文化的記載和資料的保存，而是每個台灣人曾經編織過的美夢再現。

　　大塊文化獲悉這個訊息後，隨即邀我再度為花布編寫，我們很快達成將故事編入書中的共識，同時以「生活美學」的角度切入，不但有花布的精彩故事，還有許多已經不在市場上流通的收藏花布圖檔。為了延續花布的生命，我們特地邀請實踐大學服裝設計系的師生一起參與創新設計的行列；並特地邀請廣受歡迎的創意手作者麻球設計與製作花布作品。最後，還隨書附贈圖樣應用光碟與印有美麗花樣的紙張與花布，讓每個人手中都有一塊花布把玩，繼續編織著那美麗的花布夢！

　　這將會是一本有別於其他同類書刊的書籍，內容不但豐富多元，花布資料的收集多樣化，編排也著重美學的呈現。在拍攝這些花布的過程，每一塊花布都經過我的手燙熨過，留著我的情感和痕跡。當我們從電腦畫面看到那美麗的花布圖案，心中就充滿著滿滿的希望，希望能和所有的花布喜好者一起分享書中美好的一切！

　　感謝這次參與的所有受訪者，包括印染廠商、布商、松山社大拼布班和幫忙我完成整個編輯工作的友人，尤其是大塊的明月，還有赴英留學、回台陪我做田野調查的方瑀（她的花布論文受到教授重視而獲卓越成績），沒有你們的參與，這樣的美夢是無法順利完成的。

　　最後，感謝大塊文化給我這次的機會，讓我的美夢再度成真，也讓台灣人有機會繼續編織著那曾經和我們一起共度過的彩豔花布的美夢。

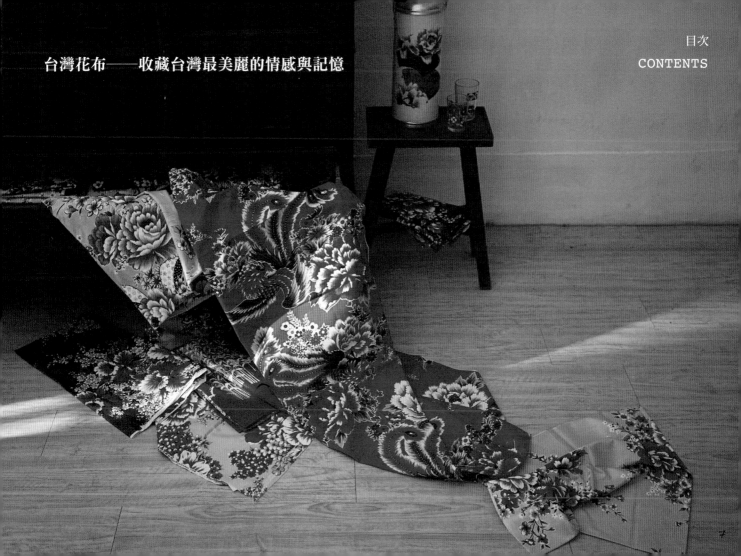

台灣花布──收藏台灣最美麗的情感與記憶

前言 ｜ 穿越時空看花布

　　提起阿嬤的「紅花仔布」，總會讓人想起，那好像是一段久遠的故事。蘊藏在人們底層的記憶裡，它猶然是五彩繽紛的豔麗牡丹花布，曾伴隨著當年許多台灣人度過長夜寒冬，還有那個年代濃濃韻味的文化印記和美麗回憶。

　　「紅花仔布」除了最常運用在棉被單外，凡有喜慶，花布上的豔麗色彩及象徵大富大貴、幸福美滿意義的圖像，就是最好的幸福符號，示意著在生活中所散發出來的喜氣氛圍。不管是新婚的鴛鴦被或入厝的門簾，甚至廟會慶典中的花鼓陣，還有延續生命象徵的嬰兒背巾等，都看得到花布的跡痕。

　　夜裡，人們都窩在花布棉被裡，編織著彩豔的睡夢。紅花仔布，那長長的布匹載著滿滿的幸福色彩，不管花朵或花叢，單瓣或多瓣都開得豐富燦爛。它那強勁的筆觸所帶出的明亮色彩風格，讓花布的美和價值在樸拙的社會裡悄然建立，在真實生活的場域中產生了它的原創性，也變成新的流行意識。「紅花仔布」就像春天的花蕊，曾綻放美麗的光芒，深植於台灣人心中，這股花布洪流無形中綿延在歷史的形跡裡。

　　時代潮流在轉動，新的美學概念及社會價值亦在輪動，新的流行意識取代了過往的流行符碼，花布風情不再，逐漸消失在人們記憶的洪流中而漸被淘汰，這種集體記憶的消失，也同時掩埋掉蘊涵著過往文化和美學的價值。

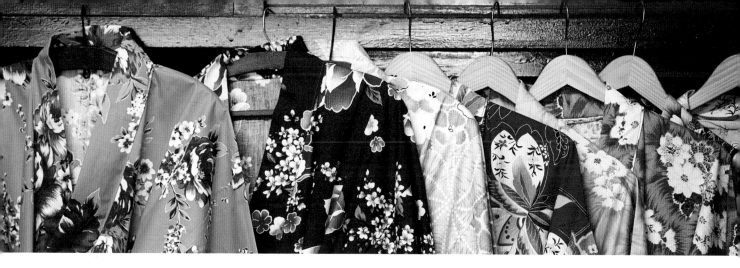

　　是一種懷舊，或是一種依戀，現代人開始尋找那失落的集體記憶和情感，花布於是以另一種文化意涵及生活美學的意象顯現在人們眼前。映照著美麗的圖樣，年輕人驚嘆它的美豔與蘊涵，年長者感嘆流失的文化。花布再度被重視，站上了時尚新流行的高點，重現了花布的生命與光彩，同時掀起另一波尋找台灣主體文化的風潮，也開拓了台灣這塊土地的文化新視野。

叮嚀與提醒

＊本書呈現之台灣花布，由編者吳清桂和其他花布愛好收藏者與廠商提供其藏品拍攝，再由編者分門別類，並賦予名稱，以便讀者欣賞、應用。

＊本書所收納之花布，拍攝與印刷時已盡量忠於原布品，因年代久遠與收藏環境、布品本身保存狀態之故，部分布品之色彩、線條與原布或有色差與失真，敬請見諒。

＊本書花布圖樣轉為數位格式時均已盡量忠於原布品，如某些圖案有失真或色差等現象，亦請讀者見諒。

＊本書所收納之絕版布品為廠商所提供之樣品布，部分圖樣與顏色未見齊全，但仍具保存與參考價值，故一併收錄，提供讀者參考。

＊本書所蒐集的花布，部分或有版權使用上的疑慮，故不收錄於光碟中。

台灣花布跡痕。

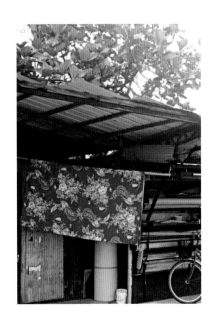

早期，農村三合院前，晒在竹竿上的大紅花被單，是深印在常民生活中的一個景像，也是大家共同的記憶。那時期，沒有現成的棉被，家家戶戶所用的棉被，都是手工精巧的師傅製作的。在一聲聲彈打聲中完成的棉被，就被套入大紅花布的被單中。這些花布棉被，曾帶給多少人長夜的溫暖和溫馨的彩豔夢境，於是「紅花仔布被單」在1960年代後的台灣，掀起一股「紅花仔布」熱潮。

光復後的台灣物資嚴重缺乏，1950年代，台灣接受美援棉絲配給，紡織業開始興盛。市場上對布料的供應，除了用於服飾外，生活寢飾用品也是相當大的市場需求。當年國民政府對中國採取鎖國政策，廠商看好寢飾用品印染布料這塊市場，只好前往台灣人最為熟悉的日本取經。於是有人專門跑單幫，找來日本的布樣賣給需要的布商。有的廠商則請日本繪畫專家前來指導，再由具繪畫能力者接受訓練，臨摹各種不同圖樣，刻製模板後，交給印染廠印染而成為市場上的產品，由於頗受大眾喜愛而形成一股風潮。

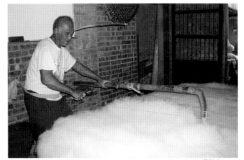

攝影｜Steve

Ch1 | 花布的情感與記憶

說到「紅花仔布」，總會有很多人想起小時候所蓋的棉被，它不但帶給我們溫暖，還是維繫一家人情感的重要支柱。這些交織著台灣人共同回憶的「紅花仔布」，已成了台灣傳統文化的重要意涵，印證今日的流行是明日的古典之古諺。早期，「紅花仔布」上除了富貴華麗的牡丹花、大吉大利的菊花，還有吉祥的孔雀、閒雲野鶴，栩栩如生的鴛鴦，松竹長壽等吉祥物語和圖騰，這些美豔華麗的視覺美感圖樣，滿足了民眾高級視覺享受。

由於社會經濟環境有了改善，政府推廣節育政策，生育率降低後，多人共蓋一條棉被的狀況也有改變。布商又敏感的嗅到這個市場的需求，除了「紅花仔布」外，另外還延伸出帶有可愛趣味的卡通圖案。1970、80年代出生的人，對於這些卡通花布的情感和記憶，猶如當年阿嬤對「紅花仔布」的深情。

陪著台灣人走過半世紀的「紅花仔布」，不管是早期的阿嬤，或近期的少年仔，都撥不開那股深深的情感。雖然經過時光的流逝，在人們內心深處，那豔麗色彩依舊鮮豔美麗，花朵依舊燦爛光彩。

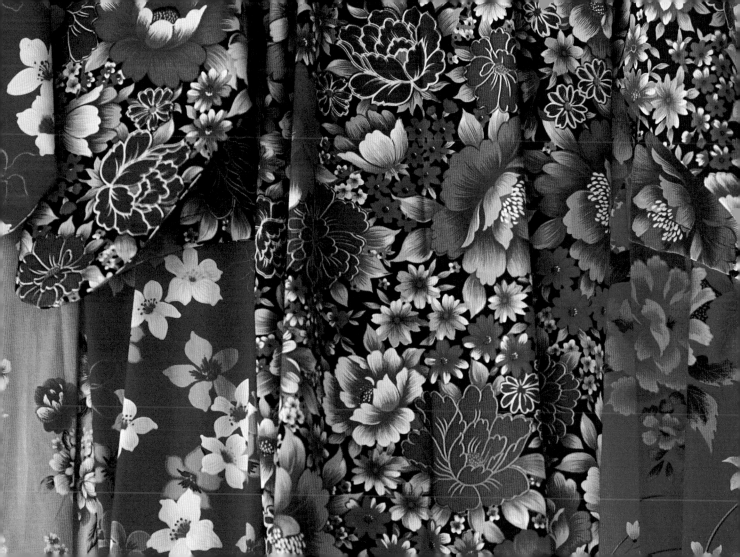

牡丹情結

牡丹原產於中國洛陽，花色種類繁多，有紅、粉、綠、紫、黑、白、黃、藍，甚至混雜多種色彩的複色等，它超凡脫俗，雍容華貴，是花中之王，代表豔麗與富貴，也是中國詩詞文學中常被歌頌之花。

日本氣候也適合牡丹的培育與生長，日本人亦特別偏愛牡丹，特別是日本的織品和詩詞文化常可見到牡丹的痕跡。台灣是亞熱帶氣候，不適合牡丹生長，早期農業技術不精良，是看不到牡丹花的。但沒有看過牡丹花的台灣人怎麼會產生牡丹情結？台灣人對牡丹的喜愛，是深受中國和日本文化影響所產生的一種流行，或是一種對社會現象的寄情。現在，台灣南投衫林溪地區已培育5000多株不同花色和品種的牡丹花，成為台灣的牡丹王國。

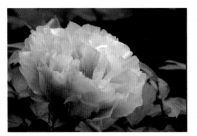

除了深受中國和日本影響外，牡丹花本身豔麗色彩所帶出的幸福、富貴意涵，正符合當時台灣社會對生活環境改善的期待。「紅花仔布」上各種大朵或大欉鮮豔且不同色彩的牡丹花所展現的生命力，是最為台灣人讚嘆及喜愛的。

東方人喜愛牡丹，對牡丹花的讚頌及呈現各有不同，織品上的牡丹花色彩及表現也不同。

中國式的牡丹色彩偏紅偏藍，圖樣較樸素，直接以顏色深淺帶出立體感，花朵沒有日本的飽滿，也沒有台灣的鮮豔。

日本的牡丹花圖樣大都鑲有金邊，呈現的是更加的雍容富貴帶有情感。台灣牡丹盛開豔麗，滿滿的幸福感，也是一種追求幸福的表現，花朵立體的呈現和日本相同，彩色的部分以工筆細微描出。

台灣初期畫的牡丹花也是仿日本鑲上金邊，但因成本過高，漸漸以普通咖啡色取代金粉，視覺效果較差。

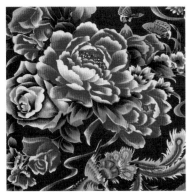

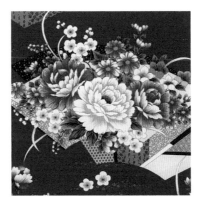

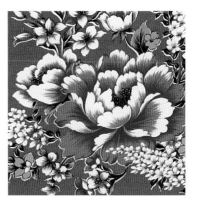

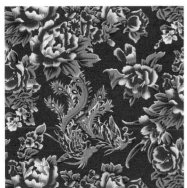

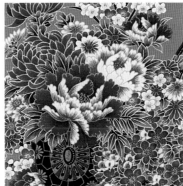

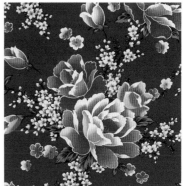

中國式牡丹花布偏紅、偏藍，略帶樸素。

日本式牡丹花布雍容富貴帶情感。

台灣式牡丹花布盛開豔麗，呈現滿滿幸福感。

沒有眠床的年代

　　光復後，台灣剛脫離日本統治，居家生活觀念和習慣仍延襲日本，並深受影響。睡眠環境的方式和習慣亦然，榻榻米還普遍存在一般家庭中，由於生活物資不充裕，在房子空間不大，兒女又多的情況下，房間通常只用木板或三夾板隔成，而且會以木板製成通鋪作為睡覺的地方。夏天氣溫高，就直接睡在通鋪木板上，冬天則會以墊被鋪在木板上加以保暖。通鋪離地面大約有2~3尺高，離門還留一個小走道，以方便上下。在居家空間有限的情況下，2~3尺高的「眠床腳」（床底），正好做成置物的空間。

　　台灣從農業社會轉型到工業社會，經濟改善，居家生活環境也有很大的變化，以前睡通鋪的習慣無形消失，慢慢改為睡在床鋪上。

　　近年，哈日風襲台後，有些家庭開始又有榻榻米或通鋪的陳設，不過，這種榻榻米房間，充其量也只是用來做為客人的用房，而非像早期沒有床的年代，全家人得擠在一起睡覺。

彩豔花布被窩的性學

　　台灣早期社會民風保守，物資乏善，家庭中多人共睡一房，共蓋一條棉被是生活中的常態。睡眠中孩子們常在被窩中相互拉扯，有時是樂趣，但天冷的冬季，擁擠的棉被空間裡則是自我求生存的保命之道。環境較為寬裕者，父母和孩子們的房間也許是分開的，但卻只是薄薄的一層三夾板，有時連彼此的呼吸聲都聽得到。

人類性行為的目的，除了享受性愛所帶來的歡愉外，也是繁衍後代延續生命的重要工程。台灣當年社會民風保守，環境封閉，空間擁擠，觀念守舊，性學觀念是不被公開討論的。保守的父母們，性愛的衝動和行為，往往要等到孩子們都入眠後才能在被窩裡盡歡，這種性愛的表現是含蓄的，羞澀的，甚至是壓抑式的。

　　當我們探討花布為何成為當年的流行物品時，也許可以從性愛的觀點思考。那大紅大花載著滿滿幸福的花布被窩，讓窩在被窩中那股壓抑的情感能宣洩而出，達到歡愉性愛最極致享受的境界，就是一種幸福。彩豔花布被窩裡的性愛，代表著一種幸福的追求，也因此無形中對花布產生了一種期待，一種情懷，也可說是一種含蓄性、壓抑式性愛的投射行為表現。

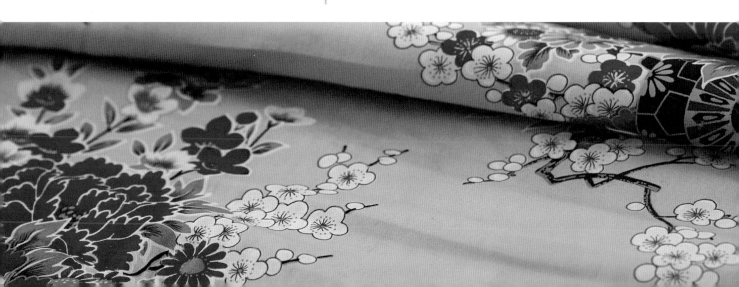

花布被單和棉被的親密關係

　　被單和棉被是連體嬰，有了溫暖的棉被，就要有被單來罩住空氣中的塵埃，不讓身體直接接觸棉被中的棉絮和塵蟎。被單也要有棉被不能換洗的替代功能，如此才能蓋得舒適、安全衛生。

　　紅花仔布被單開始被廣用是1960年代後，探索台灣花布的流行風潮時，所指的印花布是3尺寬的被單布料，兩片3尺的花布做成6尺×7尺的被套，既不浪費，又可符合多人共蓋一條棉被的要求，這是當年的標準棉被尺寸。

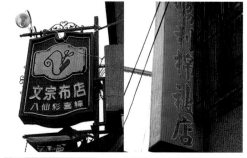

　　至於為何是布寬3尺，根據了解，當年的織布機是3尺寬，為了因應織布機，不管是滾筒式的印染機，或平版式的印染機都是印3尺寬。而棉被的尺寸是人工可以控制，因此棉被的大小就依布寬來製作，最後的被單尺寸自然就成了6尺×7尺（7尺是依人體的長度而設）。為因應現代的雙人床組，花布也開始印染5尺寬的尺寸了。

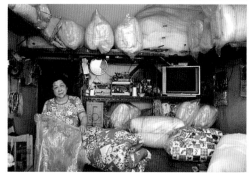

花布被單的剩餘價值

　　有多少的美夢都藏在花布的被窩裡，擁抱著它，就能編織出最美麗的夢境。但現實的樸素環境中，用過的舊硬棉被及被單，沒有被淘汰丟棄的條件。一般家庭中的舊棉被，到了冬天往往會被拿到棉被店重新再翻打，翻打過的棉被雖沒有新的那麼柔軟舒適，仍是非常好用。經過幾次重新彈打翻新的命運後，再也無法蓋得溫暖的棉被還是另有用途，當成冬天的墊被就是最大的需求，在物資匱乏的年代，這是常民生活的寫照。

　　花布被單也是經年累月被極度使用，破了又補，補了又破，直到新年時分，新的花布被單才有可能出現。當新的花布被單出現時，舊被單才功成身退。然而勤儉的人們會把即將功成身退的褪色花布被單再撕成一片片，充當嬰兒用尿布，或居家清潔所需的抹布，花布於是繼續扮演著另一個溫柔的角色，直到完全不堪使用。

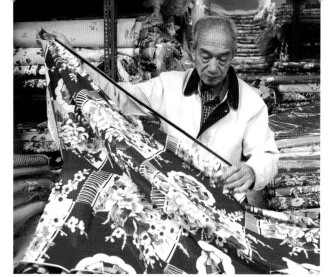

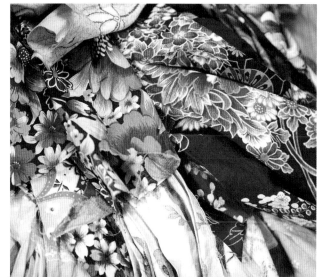

Ch2 ｜ 尋找花布跡痕

台灣紡織業的發展在1950年代美援物資進入後，政府將美援的棉紗開放配給特定的紡織廠，一般民生用的紡織品才不至嚴重短缺。台灣對棉布的需求量相當大，尤其是寢具用布料，廠商為因應市場上龐大的需求，也開始自行開拓花色，印染花布。花布圖樣的來源就靠從日本取回的窗簾布或和服等其他布料，找人訓練彩繪師，再由這批彩繪師依花樣臨摹，刻製模版，拆色後交付印染。興盛時期的印染布商相當多，以遠東紡織最具代表性，故坊間統稱這些花布為「遠東花仔布」

花布是印染出來的，過程相當繁瑣且專業，遠東紡織當年印染時是承辦所有的印染作業，包括胚布的漂白、燒毛、絲光等前置作業，廠商只要提出布樣，就可一貫處理，目前的印染作業已是全面分工的機制。初期的印染技術是用滾筒式的手工印染法（俗稱鐵牛仔），花色簡單、色澤單調，這種手工式的印染法，無法滿足市場上的大量需求，自遠東紡織進口自動式的印染機器後，採用的印染法是以網版製作，速度快，印出的花布色澤飽滿，廣受喜愛，全台從都市到鄉下，家家戶戶都見得到花布的影子。

市場上花布種類相當多，有做衣服的布料，做窗簾的布料等。布寬有的是5尺寬，有的是2尺4，也有3尺寬等，本書中討論的多數是當年「3尺寬」的鐵牛仔和以遠東紡織為代表的花布。

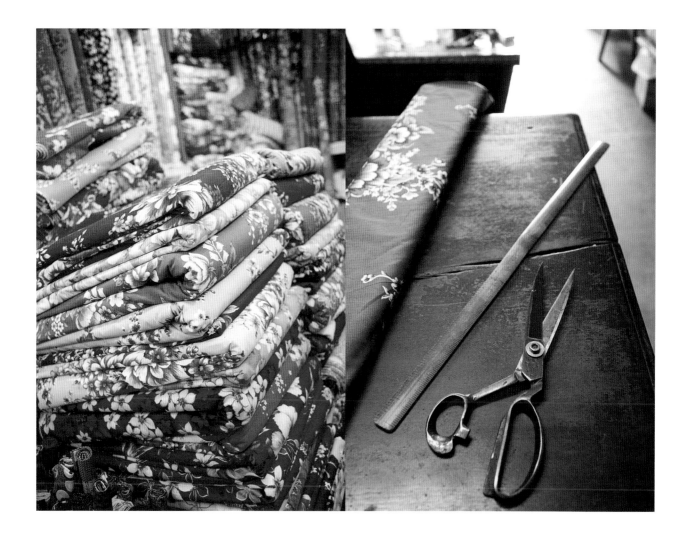

花布印染分類

印染花布的技巧繁複多工,所涉環節相當多。一般做成被單的3尺寬花布大致有三大印染系統,初期是以滾筒式的「鐵牛仔」為主,通常印的都是小碎花。布紗大都用平織布,布質較粗硬,花色最多只5至6色,印色顏料是塗於滾筒外,沒經過高溫蒸和水洗,故容易褪色。由於花樣較小且色彩簡單,除了用在被單外,亦常見在農場上農婦所穿的衣服或袖套,甚至斗笠上的花布巾也都是鐵牛仔印染的花布,因價廉物美,符合耐髒、耐洗、耐用的經濟效益,廣受大家喜愛。

花布印染的另一大宗是遠東紡織,自引進自動網版式印染機後,所印染的圖樣,大都以牡丹及大叢花朵為主體,後期亦印染很多卡通花樣。

遠東紡織使用的是108×66的經緯紗,布質細緻,俗稱「府綢」。印染時使用的是反應性染料,需經過高溫蒸和熱水清洗,定型後再壓光才完成。經過這樣的處理,表面光澤較不易褪色,套色可達16色以上,色彩非常豐富豔麗。

現今因成本考量,16色印染已不存在,大都已降到12色以下。另一個系統則通稱為「聯一」,使用的印染法是自動式滾筒印染機,類似網版的製版方式。印染時使用的也是顏料,不經高溫蒸,但須經過水洗、定型和壓光的手續。布質的經緯紗為60×60,較為粗硬,但有時會使用府綢布。色塊也是非常豐富,花樣多元,但由於用的是一般顏料,且未經高溫蒸,布面較易褪色。

聯一印染也是當年一支非常大的印染系統,因市場衰退,關廠已約10年,其命運和遠東相同,目前只存其名,印染機器和業務都分散,由別的印染廠經營。

花布廠商

布商是生產花布的靈魂人物，舉凡選擇花樣、決定色調、裁斷數量、市場機制的評估等等都是布商的工作。花布興盛時期，布商也相當多，最有名的當然是遠東紡織、泰淺、中光布行等，但中光布行主要是承銷遠東紡織的貨品。花布市場萎縮後，較大型的布商漸漸轉型，小型的布商也因市場機制而漸被淘汰，目前僅存兩、三家仍在生產 3 尺布寬的布商。

遠昌布行是目前僅存的廠商之一，位於西寧北路巷內，李姓老闆雖已年屆八十歲，仍神采奕奕的守著他從父執輩手上所承接的事業。他憶及二十多歲時，即在父親所開的這家布行學習如何經營布業，幾十年下來，曾經走過花布最興盛的時期，也經歷到花布的衰退。當年遠昌布行與聯一印染合作的花布頗具盛名，

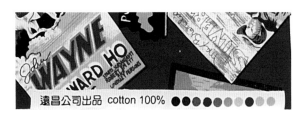

如今，店面已經重整，花布的事業仍由舊有團隊持續經營，但已沒有當年的風光。

隆興布行也是老字號的布商，坐落在迪化街巷內，許姓兄弟聯手經營已經幾十年，在目前所剩無幾的印花布商中，是印染遠東花布最大的布商。由於老闆年歲已大，公司業務需由年輕的業務員協助。守著老舊的老行業，和花布一起走過風華期和落寞滄桑期，他們臉上經過了歲月的洗禮後，也和花布一樣，更多的無奈寫在臉上。

位於迪化街巷內的獻信布行是老字招牌的布商，前身是成立於1961年的中平行，由林姓商人負責，目前是第二代結合當年的銷售人員合夥經營。店內仍可看到老舊的賣布桌子，木製的櫃子內裝滿一批一批不同色彩的花布，中平行的老字牌仍懸掛於店的樑柱上。延續父輩的賣布經驗和路線，戰戰兢兢守著這個黃昏市場，雖無法更上一層樓，但眼看著花布麻雀轉身變鳳凰，相信他們內心也會感到一絲絲的欣慰吧！

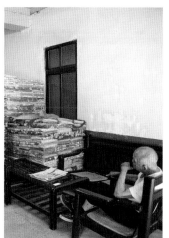

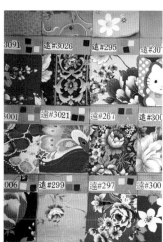

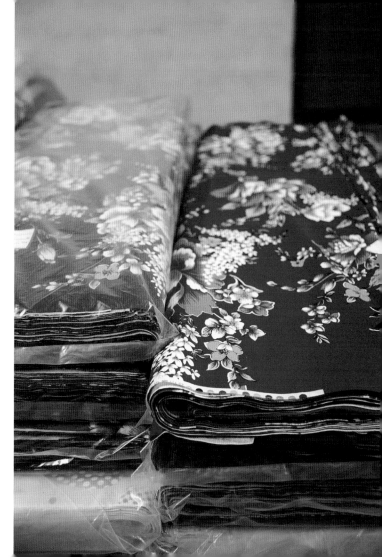

手工彩繪師

花布印染的前置作業要先彩繪花版，花版的繪製需有專業的彩繪師，而彩繪的樣本大都取自於日本窗簾布或和服圖案。早年，布商會請學過美術工藝的設計者來畫，或針對稍具美學基礎的人加以訓練，即可加入彩繪的行列。後為因應大量的市場需求，有的公司如泰淺就曾請國畫老師來教，有的廠商還請日本人來指導。當年最有名的彩繪師要算「李氏兄弟」，他們兄弟不但臨摩技術好，設計彩繪的花樣甚至比日本人畫得更好。

彩繪圖案要先畫在紙上，再刻到銅板，彩繪時，大塊色彩的部分需要用大筆畫，拉線條的部分則用小筆勾勒，就這樣一筆一劃，彩豔立體的花朵就慢慢呈現了。現今網版攝影技術精良，彩繪工作也轉型了，而當年這些彩繪師多數年歲已高，離開工作崗位，有的甚至已經不在了。

花布印染廠

早年台灣物資缺乏，民生用品以簡樸為原則，市面上除了製衣布料外，生活上的寢飾用品亦為必需品。雖然物資不充裕，但這些寢飾用品的用量相當可觀。廠商為了應付這麼龐大的市場需求，傳統滾筒式的鐵牛手工印染已不敷要求，大型的廠商如泰淺、遠東於是聘請日本的彩繪師來台指導彩繪技術，並進口較先進的機器展開大量的生產線，因而造成台灣的花布風潮。

但隨著台灣花布的褪流行，一些印染廠漸次的轉型或消失，包括遠東紡織也不再印染台灣花布，目前僅存幾家老廠房仍在印染，但以外銷或其他印染業務為主，台灣花布只占其中一小部分的印染量而已。

以下是台灣較具代表性的兩家印染廠，遠東印染的花布當年幾乎就是台灣花布的代名詞，而長台則是目前少數仍在生產花布的廠家。

遠東紡織廠

1960~80年代風靡一時的「紅花仔布」幾乎是遠東紡織的天下，直到今日，縱使遠東紡織廠位於板橋四川路上的廠房已成為高樓大廈，廠內的印染機器也已消失在我們眼前近20年。現今不管是文化工作者或是花布愛好者如何稱呼這些花布，深植於人們記憶中的「紅花仔布」仍是「遠東花仔布」。

遠東紡織股份有限公司的前身是「遠東針織廠」，1942年成立於中國上海。1949遷台，1953年於板橋四川路成立「台灣遠東紡織股份有限公司」，之後和遠東針織合併為「遠東紡織股份有限公司」。1965自行紡、織、印染整理、製衣等一貫作業生產程序，遠東印花布也於此時達到高峰期。

遠東從日本進口自動式的印染機器「Rotaly」，從紡紗、織布、精練、漂白、燒毛、絲光到最後的印染定型和壓光全部一貫作業。遠東也生產自家產品，交給當年迪化街最大的經銷商中光布行經銷到全台各

地，同時也接受不同廠商委託印製，廠商只要提供布樣，遠東就能一貫作業完全處理至成品出廠。

長台印染廠

拜訪長台印染廠時，廠外是春夏交替季節的高溫，廠內則是充滿加溫後的機台所散發出的熱度，加上震耳的機器聲，這樣的環境，足可嚇跑處在冷氣房工作的白領工作者。但這些守著機台的工人卻像魔術師一樣，耐著高溫，經過一道道的印染流程，把白色的胚布變成多彩多姿的長長彩豔花布。這是早期「遠東花仔布」碩果僅存的印染廠之一，位於桃園觀音鄉的一家中小型工廠，台灣目前的「遠東印花布」絕大部分均出自這家長台印染廠。

長台印染廠業務已由第二代掌管，廠務則仍由老廠長負責。1960~70年代，蔡慶三先生曾任職於遠東紡織公司，在遠東花布興盛時期，主管最重要的配色工作。1976年，蔡慶三辭掉遠東的工作，自行創業，也

正是花布的興盛期，長台因而承攬許多3尺寬的遠東印花布業務，建立印染花布的王國。現今的工廠，印染花布的量已式微，大部分的印染業務已轉為外銷的衣著花布。

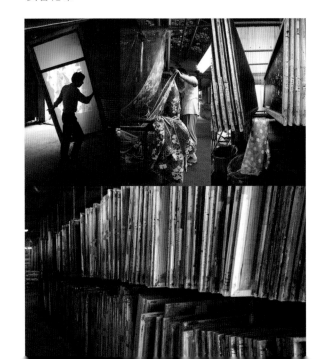

花布印染過程

看到市面上一塊塊大紅花布，美艷亮麗，不過，一般人無法了解這些美艷色彩印染的過程。我們特地造訪目前印染台灣花布最具盛名的長台公司，拍攝了詳細的印染過程，從打樣、調糊、調色到套色、蒸、洗、定型及最後的打包，過程繁複、嚴謹，尤其是套色的過程，師傅們一路緊盯著機台上的布匹印色，絲毫不敢鬆懈。

印染機種大致分為三種，滾筒式半自動印染機（鐵牛仔），平版式印染機（AUTO SCREEN）和滾筒式印染機（ROTARY）。平版式印染機的版距為80~90公分，滾筒式印染機的版距為64公分。花與花之間的版距則是64公分以內，通常花樣的排列組合都是在這個範圍內，且多為四角對稱排列組合構圖。

一般廠商在取得適用的布塊後，會請彩繪師傅依花樣以手工來畫花版，完成後將其拍攝做成網版，花版完成拿到印染廠後，須請專人先行拆色，每個顏色必須做成一個稿版，接著這些完成後的稿版就要晒版。

然後打樣給廠商，提供給廠商的樣本色塊要很多種，廠商才有多種選擇，最後才付諸印染。

調色是一大學問，當然還需靠經驗的累積，遠東印花布通常的套色大約在10色以上。印染時，每一個網版套印一個顏色，一直到這塊布的花色全部套完後才完成。完成後的花布仍需經過100℃左右的高溫蒸，蒸完後再用約95℃熱水洗濯，然後以定型液定型，最後還需壓光，經過這些繁瑣的處理後，呈現在我們面前的就是風靡全台的印花布。

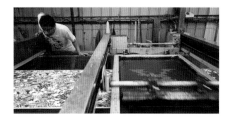

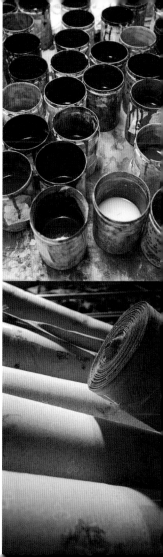

平版式印染機（AUTO SCREEN）

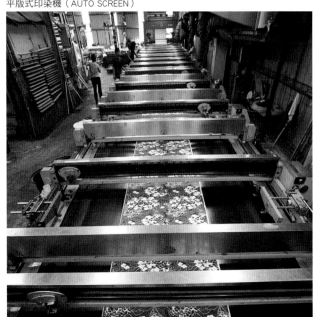

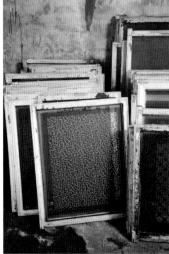

平版式網版

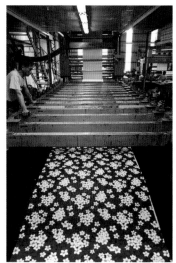

滾筒式印染機（ROTARY）

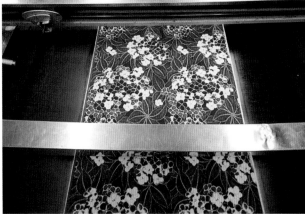

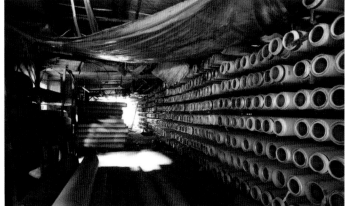

滾筒式網版

30

一、打樣：
不管是滾筒或平版都需經過打樣手續，讓客戶確認。

●打樣的調色顏料

●打樣前進行調色

●打樣

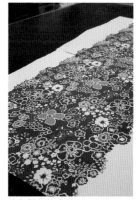
●打樣後的成品

二、調糊及調色：
印染的顏料除了顏色外仍需加添漿糊定色，讓顏色更持久。

●調糊室的色彩分析。

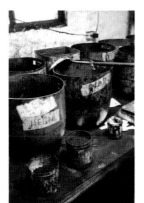
●用來調色的顏料

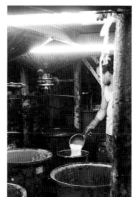
●調糊作業

●調色

三、印染：

印染過程分為滾筒式和平版式兩種。

滾筒式

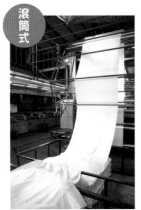
●處理過的白布

●轉動到滾筒

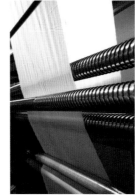
●滾筒的顏料貯放

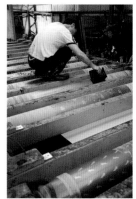
●每個滾筒套一個顏色

平版式

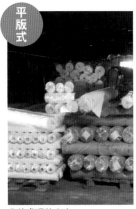
●待處理的白布

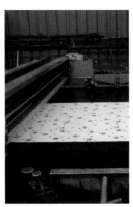
●印染機

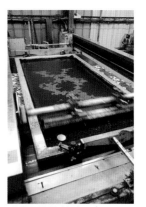
●套色過程（人工加顏料）

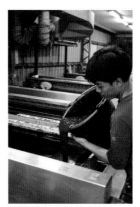
●套色過程（紅）

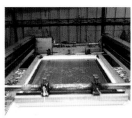
●套色過程（白）

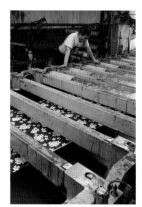
●滾筒花布印染

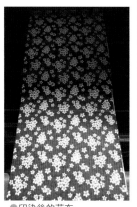
●印染後的花布

四、定色：
需經過高溫蒸、烘等手續以
穩定顏色。

五、清洗及脫水：
經過清水的清洗，把布上的
漿糊清洗掉後脫水，接著送
去壓光，色澤變為光亮如市
面上所見。

六、打包：
最後經打包作業成一卷卷布
軸。

●蒸氣機

●烘乾機

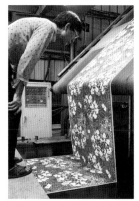
●檢視

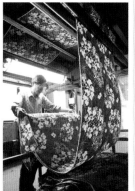
●印染後的花布

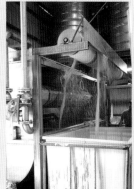
●清洗機

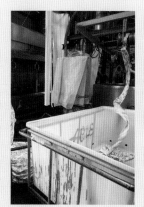
●脫水機

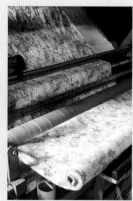
●打包機

經銷零售布商

　　光復後，台灣服飾業尚無成衣銷售，除大都會有一些進口的服飾外，大部分的衣服都需買布料量身訂做，因此由都市到鄉村都可看到因應市場需求而設的零售布商、布行。

　　「紅花仔布」的銷售管道是依附在布商的商品中，全盛時期，幾乎每家布店都有販售「紅花仔布」。偏遠地區都有經銷商定時送貨，山地部落的需求就靠騎著腳踏車的「走路販仔」送到當地販售。苗栗南庄的富興布行開業七十多年，第二代經營者也已六十多

歲，當年她的公公就是專門送布到賽夏部落販售的賣布販仔。

　　如今，成衣是流行趨勢，許多布莊的生存空間已被壓縮而無法生存，大都會如台北，仍有永樂市場的布市集中銷售地。永樂市場銷售花布的老字號「新經美」布行，第二代的許先生從父親手中接手經營至今已超過六十年，目前也已經由第三代幫忙經營。

　　台灣北部地區如桃竹苗等地則因客家文化創意產業所帶動的風潮，各村落還有一、兩家老布莊繼續經

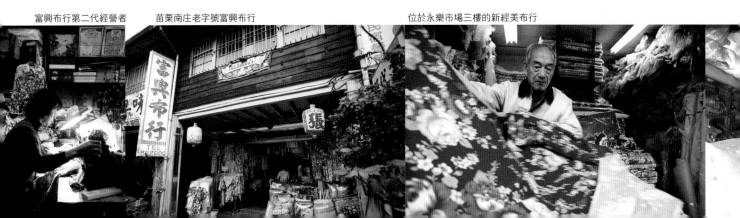

富興布行第二代經營者　　　苗栗南庄老字號富興布行　　　　　　位於永樂市場三樓的新經美布行

營，其他全台各地的鄉下雖仍有一些老布莊存在，但幾乎已經完全沒有生意可做了。

　　許多布莊的第二代經營者，大都轉型做新興市場所需的棉被等寢飾用品，絕大部份僅存的老布莊，只剩下守著老布莊的老闆和賣不掉的五花十彩的布塊，尤其是中南部鄉下的情況更是如此，不管男女，年紀都有七、八十歲，經營了四、五十年，捨不得放棄，守著老布莊就是守著他們的情感和記憶，還有那些揮之不掉的往日風光的賣布歷史。

台南縣歸仁鄉布莊

中壢老布莊

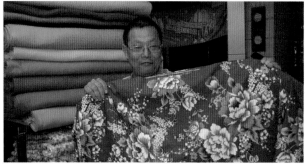
花蓮的布莊

台南縣麻豆鄉棉被行　　　　　　　　台南縣布莊　　　　　　　　　　　高雄縣旗山布莊

Ch3 | 蛻變

　　台灣花布由當年的流行原點達到流行高峰，可說是創造了「遠東花仔布」的品牌奇蹟。隨著現代科技的發展，化纖的需求超過了棉布，花布亦被其他時尚產品所取代，風華幾十年後漸失競爭力，開始褪色並逐漸式微。

　　是一種懷念也好或是一種依戀，當那一塊塊紅豔豔的大紅牡丹花布重現在現代文化的創意空間時，流失的記憶再度顯露。年長者感嘆曾走過被遺忘的歷史洪流；年輕人卻驚嘆它的美麗和俗豔。花布重新站上新流行美學後，它反應了當下流行的文化包容性和傳統美學所包涵的意境。

　　精緻美學的文化意涵是一種土地、人文和歷史結合所產生的共鳴。從遠東花仔布到阿嬤的花仔布、客家花布、台灣花布，我們見證了花布的歷史，它為台灣創造了一個視覺美感的環境，建構一段台灣人共同的美好記憶，也在歷史的軌跡中編織了一段美麗的彩夢。

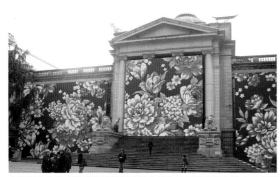

由藝術家林明宏設計裝置的這些花布是為了冬季奧運台灣文化宣導而做，展覽於加拿大溫哥華美術館(Vancouver Art Gallery)。
攝影｜Eric shih

　　這段美麗花布彩夢的蛻變和重現是踩過多少人的足跡而形成的，有人執著它的夢境，有人從記憶中被喚醒，有人痴迷於它的美豔，更多的人則是隨著流行時尚走。

　　我們看到了從小籠罩在花布氛圍中長大的鄉下孩子，新臺風文化工作者張文；還有帶著花布走向世界的藝術家林明弘，出生於台中霧峰林家望族，從小在美國成長，接受美式教育，從著名的The Art College of Design學院美術系畢業後，在1993年回到台灣從事藝術創作，他將家中的花布枕頭套、被單等全搬到展覽會場因而展開了他和這塊土地的文化對話，把台灣花布帶上國際舞台發光發亮。近期，還有年輕人將這些花布圖案做成商品外銷到歐洲和阿拉伯等國家。2010年2月在加拿大溫哥華舉辦的世界冬季奧運會的藝術節中，台灣花布將首次在全世界的舞台上展露，以最豔麗的美麗姿態呈現世人面前，讓全世界的人看到台灣之美，這不但是台灣花布之光，更是台灣人的驕傲。

　　不管如何，台灣花布猶如飛上枝頭的鳳凰，重新詮譯台灣人的花布生命和美學，也重新喚回感動人們的昔時記憶。

籠罩在花布氛圍中的鄉下孩子
新臺風 張文

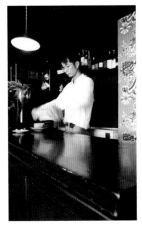

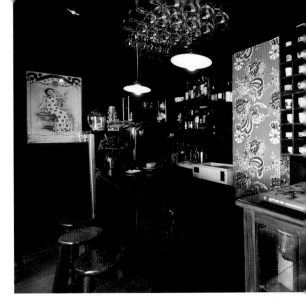

　　跟著那熱鬧非凡、花團錦簇的花鼓陣後面走，就有難得可吃的蛋糕，這是張文小時特有的記憶。一個偏僻農村雲林大廓村長大的小男孩，兒時為了能吃到只有廟會或慶典才有的蛋糕，只要有活動，就會跟著大人東闖西走。那熟悉的花布做成的花鼓衣，便深深烙印在他幼小的心苗中。

　　對花布更深的印象還有每晚在睡夢中和兄弟姊妹們一起相互拉扯的那條花棉被，一到過年時節大掃除，母親總會把那條又大又重的大棉被拆解，棉被直接披掛在竹竿上晒，大紅花被單洗淨後也同樣披掛於竹竿上，經過冬陽的曝晒後，花布棉被散發出一股特有的

香酥味道，至今，那股酥酥的香氣仍籠罩在他的腦海中。經年累月的使用，棉被該換新衣，但總得等到過新年。過年的氣氛一出現，這時，小小的張文就會吵著和母親到鎮上剪布，印象中，剪布叫「染布」，看到的是一塊塊花團錦簇的紅花布，那是他兒時特有的記憶。

　　20歲離鄉，學了美術，有了美學概念，更在廣告公司擔任造型設計師。1993年回鄉拜拜，又看到他兒時所見的花鼓陣，這時的花鼓陣雖仍保存著農村聚落文

化，但身上所穿的卻不是他兒時印象中的花布衫。在鄉下常民生活美學不足的情況下，這些婦女們所穿的花鼓衣既不摩登也不鄉土。

他努力回憶，終於慢慢在那送葬隊伍中找出花布的身影。當他試著向這些媽媽們解說時，卻難以說服這些好不容易擺脫了傳統束縛，而以為登上了現代流行列車的鄉村婦女。回歸農村樸實的美是他的信念，文化要和環境對話。隔年，他回鄉成立了「大廍花鼓文化促進會」，也成功說服花鼓陣的婦女們，由張文幫她們設計花服，做造型。

1996年文建會主辦的「全國文藝季」主題就是「跳躍花鼓大廍情」，一切以花布為設計主軸，穿花布、戴斗笠的花鼓陣竟一炮而紅。一張在一片綠色稻浪中的花鼓陣海報曾震撼了不少人。

至今，在張文開設的新臺風時尚柑仔店和工作室仍可看到許多充滿台灣情境的布置和花布的設計品，一襲黑色長禮服由肩上流洩出一條日式圖樣花布，高雅又美麗；一張改做的紫色花布沙發，特別帶有一股熱鬧氣氛。張文對花布的衷情熱愛可能是舊情的一種投射行為，在人與人及人與環境的對位關係上，是他對鄉土文化的執著，努力賦予它新的生命是他的使命。

花布迷
拼布藝術家 林詩齡

　　台北市松山社區大學「布裡紅」拼布班於2009年9月中旬辦了一場成果展「布裡紅‧布裡瘋」，主持這次展出的人就是林詩齡。在眾多學生作品中，有一幅只是簡單用台灣老花布和湘雲紗以縫衣機連接起來的大布塊，布塊流洩披掛牆邊，牆角處還擺放了也是用這兩塊花布所完成的一些「剪不斷理還亂」的圓，其所代表的意涵，一邊是中國人魂牽夢縈的魅影，一邊是台灣人心願終老的摯愛；身為外省台灣人的作者，用這樣的意像表達自己的族群情感。這樣的拼布展引起我極大的興趣，呈現在眼前的作品幾乎都在探索社會公共議題包括婦女、環保、健康等等，和一般拼布教室的作品風格非常不同。主動聯繫到詩齡老師並自我介紹後，她隨即拿出一堆她所收集的老花布，並爽快的答應把她所收藏的花布展示書內，同時，我也加入了她們的拼布班，成為她的學生。

　　1999年，台北市婦女新知協會結合迪化街的布商共同舉辦一次別開生面的「布藝嘉年華」，這次的展

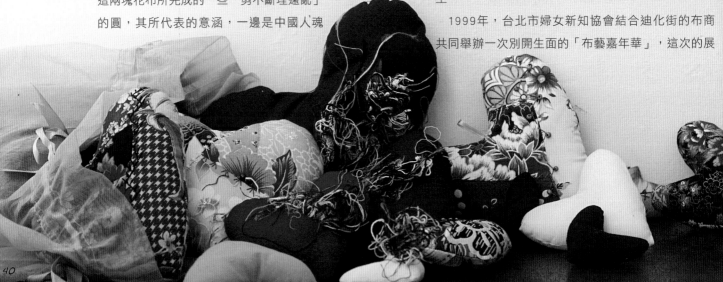

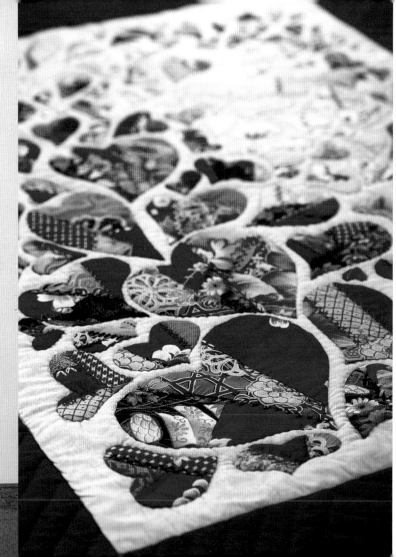

出，林詩齡也曾經參與，看到這些台灣的老花布，內心產生了一份特殊的情感。之後，對花布產生一股特有的深情，花布深植於她心中。她在全台到處走，如果看到老花布，只要她喜歡，不管是用買的、換的，都會想辦法取得，也因此有了非常豐富的收藏。

除了收藏外，她更利用不同的花布設計相關的社會議題作品，從事兩性教育工作的她，將其心路歷程與生命，結合拼布工藝，為衛生署的衛生教育宣導創作一系列作品，〈失戀‧修補過的心更美〉即是用她所收藏各種不同的老花布拼做而成。還有〈一袋子我的心〉也是以花布為主軸創作的不同的心，表達人心的不同。有熾熱火紅的心、有純潔如白的心、有沮喪的灰心、有美麗的心、有瘋狂的心，當然，也會有小小的黑心。不用多說，越熱的心，越容易肚破腸流。

林詩齡作品〈一袋子我的心〉

客家花布
行政院客委會

這幾年花布重回流行後，常常有人將這些花布稱是「客家花布」，中壢一家百年老布莊第三代經營人提到，他說，從小看著客人賣花布，卻從沒聽過什麼「客家花布」，可是近幾年來，有很多人開始詢問，他不解的質疑，何謂「客家花布」？

看到網路上提到「客家花布」的由來，也眾說紛紜，有的還把故事帶到六百年前在廣東的花仙姑娘。據說，花仙姑娘為了感謝客家婦女的辛勞，特地以山茶花、油桐花、荷花等花汁來印染成笠巾、頭巾。故事雖很美，但這和我們所提的客家花布和阿嬤的花仔布應該沒有任何關聯。

前客委會主委葉菊蘭於2002年接任首屆客委員會主委之重任，她感嘆客家人有普遍在夾縫中求生存的自我認同問題，尤其是年輕人有強烈被歧視的感覺。如何透過客家傳統文化，找回客家人精神，認同客家價值，是當年客委會的重責。

尋找美好的客家事務及文化，尋找外界如何對待及欣賞客家精神，透過這樣的尋找，讓客家文化深層根植；透過尋找，讓客家人更能產生自我認同，也讓台灣能因客家的存在而有更精緻美好的文化產生。

2002年，客委會為了宣傳客家文化，用心良苦尋找各種不同題材。就在一次偶然的機會到了南庄，看到小鎮上兩家老布莊，布莊裡擺了不同花色的大紅花布，讓人聯想到在生活的記憶中，阿嬤眠床邊的紅花布被單。這些花布擺在老布莊，美豔中又帶樸拙，還有一股濃濃的客家味，讓人愛上了這些花布，驚豔於客家人的美學涵養。

文化創意需從土地和人的對話中產生，傳統和創新的結合，可能產生新的流行原點。客委會找到這麼好的素材，於是自創品牌，舉辦了一次別開生面繽紛的「花布靚靚」造街活動，小小街道，布滿花布的創作品，一片花海，有燈籠、布飾、裝置品等，客委會還特地編一本各種不同花布作品的小冊子，《花布靚靚

——客家女性生活美學展紀實》以為宣傳。

　　文化推廣由政府主導，配合民間的活力，往往可以達到事半功倍的效果，這次客委會的客家花布活動，成功的創造客家花布奇蹟。至今很多人還是無法了解客家花布的由來，事實上，不管是稱「客家花布」或是「阿嬤的花仔布」，這些花布都是從都會的流行原點延伸至鄉下的。

　　當都會流行原點被取代後，鄉下卻仍守著素樸的形跡。但當人們開始尋找一些原創性傳統文化時，守在褪色的流行原點的鄉下，自然就會在傳統生活中被發現，而成為追求新美學的泉源地。客家花布成功的扮演了這樣的角色，讓花布再度顯現於台灣的傳統文化園地，繼續編織著生活裡的夢與光彩。

花布的故事館
台北故事館

從台北市中山北路往圓山路上，橋邊坐落著一棟古色古香、融合了英國都鐸式屋架和十九世紀末新古典主義的洋房，為市定古蹟。古蹟的故事要從1914年開始，茶商陳朝駿當年為了經營永裕茶行，特地興蓋這座以茶為主的政商名流交際場所「圓山別莊」。日據時代，因經營不善而由總督府接收，從日治時期、第二次世界大戰、台灣光復、美軍協防階段到現在，「圓山別莊」歷經了滄海桑田、人事變化。直到1979年才被台北市政府徵購，交由台北市立美術館管理，並在1990年於此成立「美術家聯誼中心」，1998年被指定為市定古蹟，並於2002年由台北市政府文化局完成修護工作。

自2003年起，台北市政府以推廣古蹟再生為理念，將「圓山別莊」委外經營，委由陳國慈律師贊助成立「台北故事館」，讓這裡成為一座介紹台北生活文化和推廣古蹟再利用的迷你型博物館，還規畫了「生活小藝坊」，推廣藝術家創作的生活藝術品。

他們在故事館一樓的小小空間擺飾了一些花布的商品，也賣起了花布，同時以花布做為故事館的空間布置，古老建築搭配古老花布，整體空間讓人回到60年代的生活境地。而最為人津津樂道的是代銷921災區南投中寮鄉媽媽工作坊「仙鹿巷」所生產的花布動物生肖，獲得大家的喜愛，尤其是日本遊客。同時也首先研發了以花布為圖案的「花布彩印紙」，並印製了各種不同的花布筆記本，將花布圖案延伸運用在各式商品。

故事館這幾年推動花布的成果，讓大家知道花布代表的意涵和運用，並在這一波台灣花布再生的過程中占了一席之地，台灣花布也因此在這環境優美的古蹟中重展風華。

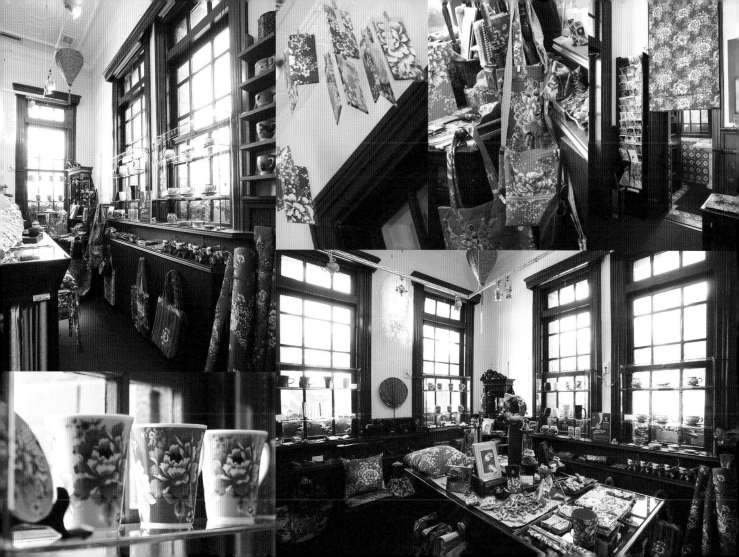

《台灣設計寶庫——傳統花布圖樣150》
吳清桂

我與台灣花布的巧緣是一段美的邂逅。2005年，我因協助前文建會主委陳郁秀舉辦「台灣紅」的記者會而初次和花布結緣，自此那塊鮮豔桃紅大牡丹的花布影子深深烙印在我腦海中。同年，為了推動「台灣衫」的概念，我籌辦了一場以台灣花布為主的「台灣

紅‧台灣衫」服裝秀，接著帶這些花布服裝到世界各地如紐西蘭、美國、加拿大的台灣人社團及他們在當地舉辦的文化活動中亮相，廣獲中外人士喜愛，也普遍引起各界的注目。

2007年，我應出版社之邀，著手撰寫有關台灣花布的工具書，2008年出刊後得到極大的迴響，不僅銷售成績佳，這也是台灣首次將紡織布材做有系統的整理，因此也獲得紡織業和設計業界的眾多肯定。

書的出刊對花布的推廣造成一定層面的影響，雖然這些花布不再被用在被單上，但卻被廣泛的使用於文化創意產業和裝置藝術應用。現在我們在永樂市場到處可看到賣花布的布商，更多的設計文案和海報、商品也都有花布的影像出現，我們非常樂於看到台灣花布在不知不覺中又重現於常民生活領域。

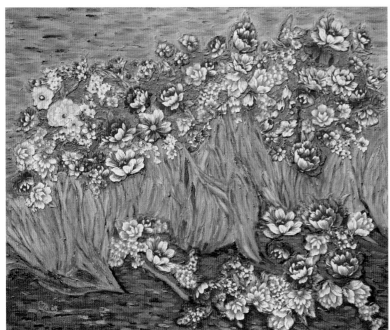

吳清桂花布油畫作品〈花布舞曲〉

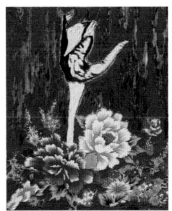

吳清桂花布油畫作品〈花詩與舞〉

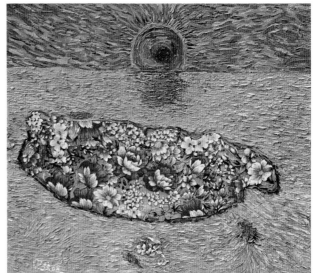

吳清桂花布油畫作品〈旭日Formose〉

花布天使
設計師 曾天佑

　　2005年籌辦「台灣紅・台灣衫」服裝秀時，我找到在永樂市場設計製作藝人表演服飾頗負盛名的郭貞伶，但郭姊卻推薦了年輕設計師曾天佑負責設計製作當時所需的走秀服裝。天佑有著不凡的藝術才華，當我帶著他一個個去幫走秀立委們量身時，很快的他就勾勒出設計的概念，也抓準了每一位的style。台灣花布的服飾就在他的設計理念和郭姐的巧手上一一完成。尤其是展現在年輕人的服裝上，不但色彩美學呈現得體，更把年輕時尚展現得活靈活現，加上年輕人的舞姿，真是帶活整個走秀的氛圍。台灣花布首次有設計師如此大膽且大量的應用於服飾作品。

曾和天佑一起合作服裝製作的郭姊

　　專攻劇場及服裝設計的天佑，憑著他對色彩及設計的才華，原以為上好前途等著他，沒想到因工作積勞成疾，揮別他熱烈的生命，結束26歲的青春年華。台灣花布在他有限的生命中曾開過一次燦爛的花朵，留下美麗的足跡；而他也讓花布在眾人面前展現最耀眼的姿態。

曾天佑設計製作的「台灣衫」　　　　　　攝影｜陳怡君

阿嬤的花仔布
民視異言堂

　　2005年，民視異言堂製作人謝璦竹，在獲悉即將舉辦的「台灣紅・台灣衫」走秀節目有非常精彩的「阿嬤的花仔布」，身為媒體人馬上嗅到那股帶有台灣傳統意涵的文化精髓及其代表的意義。於是在短時間內以服裝走秀為主軸，延伸到整個台灣花布的發展史及所代表的意涵，製作了一個「阿嬤的花仔布」的短輯。短短15分鐘的節目，讓年輕人看到花布的美，也喚醒了台灣人對花布的記憶，同時迸發出那份隱藏在內心的共同情感。節目播出後引起廣大回響，不僅許多人再次注意到台灣花布，台北永樂市場的布架上也隨著時間的流動，一塊塊美豔的花布，慢慢的被掛在顯耀的位置，花布再度成為新的流行時尚焦點。

　　我們驚嘆媒體的傳播力及所帶動的社會影響力，台灣花布因為民視異言堂節目大放光彩，讓花布在樸素的傳統生活中被發現，讓被隱藏的情感再度流露，也讓底層庶民文化再次被重視。

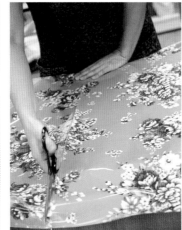

攝影｜陳怡君

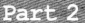

遠東紡織公司印染廠出品・彩虹被單布

花樣。

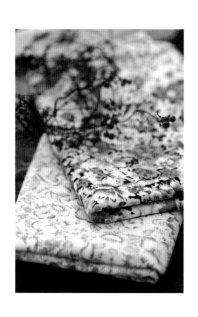

早期俗稱的「遠東花仔布」或近期暱稱「阿嬤的花仔布」的台灣花布，指的都是由台灣自行印染並使用在日常生活中的3尺寬寢飾紡織品，從1960年代後期至今仍活絡於布品市場，通常都是純棉織品。早期生產的布品種類繁多，很多受歡迎的布品仍延用至今，但有更多花布因市場競爭及外來布品引進及時代變遷，大眾喜好改變等等因素，漸漸絕跡於市場。

台灣花布發展史中，除了最早期的小碎花圖樣外，我們看到花布的色彩結構及應用變化多端、華麗濃豔，一叢叢鮮豔動人的花朵大且燦爛豐富，強烈對比色彩，強勁的筆觸，帶出明亮風格。形塑台灣特有的風格，也符合了台灣人追求幸福圓滿的期望。尤其是帶有喜氣的紅色系列，更是深受喜愛，歷久不衰。

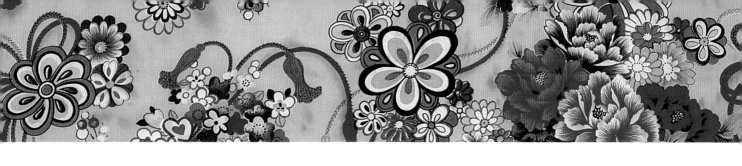

本單元的布品大致可分為四大類，即典藏版、市場版、絕版品及創新版。主要依蒐集布品的來源和目前仍活絡於市場的產品，還有利用舊花樣結合新的設計理念，創新應用的設計圖樣分類，總計超過200種不同的色彩與圖樣。

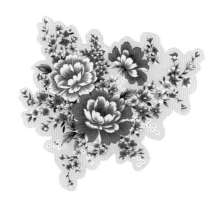

Ch1 | 典藏版

台灣花布從流行到褪色，之間所生產的種類及數量無從計算，依市場的機制，受歡迎的花樣自然流傳，否則就被淘汰。由於花布被單是日常必需品，不是什麼奢侈品，在物資欠缺的年代，不能用的被單還得被移轉到其他用途。因此，在民間很難找到收藏的舊被單，廠商也因庫存的壓力，往往會清倉。誰也沒想到花布如今會再登上流行趨勢，否則大概不會有人想把它丟棄吧！

目前我們蒐集到的都是老布莊的壓箱寶及民間喜愛花布人士的收藏品，這些典藏品出產時間及花樣都有很大的不同，也很難推估何時所生產。有些花色不管是色彩或構圖，實在美得叫人驚豔。布品有遠東本廠的產品，有些則是新遠東，或是聯一的產品，都是值得大家珍惜的寶藏。

這些收藏的布塊，有一些是民間使用過的被單，由於多次洗濯，已經失去原有色彩，但仍能清晰看出圖案的結構，褪色後的布料反而有一股樸拙的親切感，也代表著歲月流逝的痕跡。

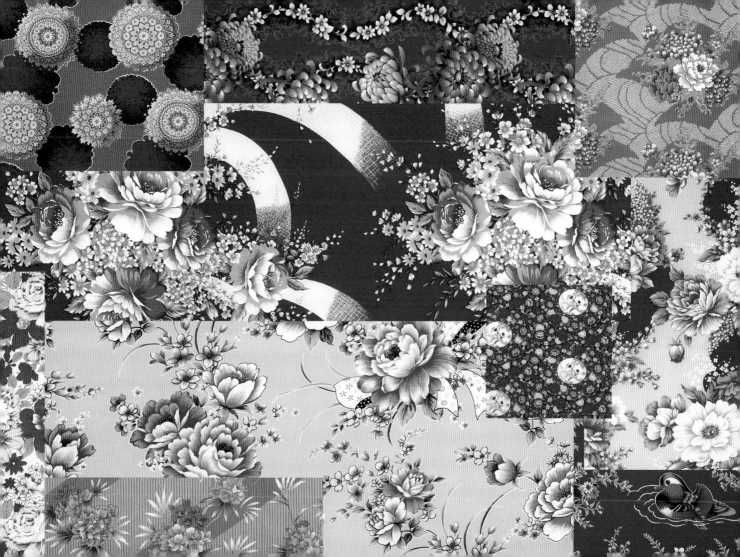

C01-01

竹林野鶴

翩翩飛翔的黑白野鶴籠罩在一大片一大片的竹林間，灰白竹林穿插著藍綠相間的竹葉，竹林周邊還有灰白圓點來點綴。這樣的竹、鶴構圖，鋪陳在紅色底布，讓人有一股非常強烈追求美滿幸福的感覺。色彩配置有紅、褐、灰、黑、粉紅、蘋果綠、淺藍、淺紫、白等9色。遠東紡織印染廠出品，還可看到原廠的紙標。目前蒐集的布塊中，難得找到的遠東原廠花布。這一圖樣見不到牡丹及其他花朵，非常獨特的設計圖案，可說是極為少見的產品。

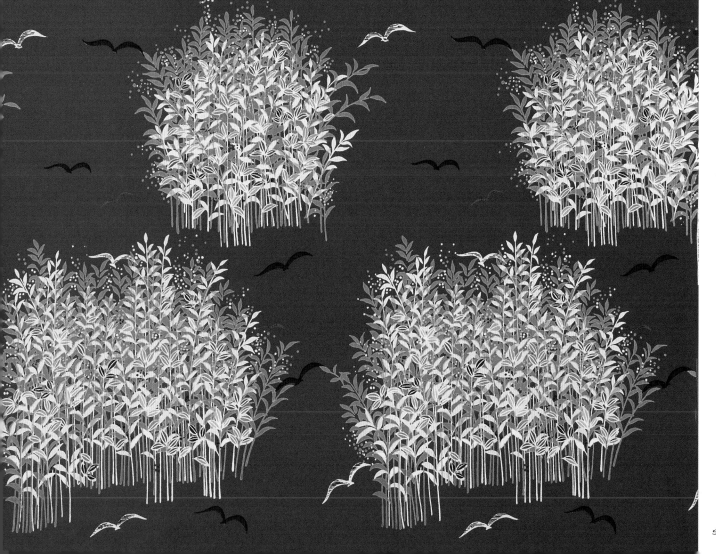

C01-02

鳥語花香

非常飽滿的構圖配置，整個畫面布滿大小不一的牡丹花，牡丹中間配置了各類不同的小花和葉子來補滿畫面。除了紅白牡丹外，還可看到內白外紅的牡丹，所有花朵和葉子都鑲上金邊。最為突出的構圖就是百花中間以黑框圍成一個看似梅花的花瓣，花瓣中再以小花圍成圓圈，圓圈中有一幅非常古典型式的中國式小鳥水墨畫。這樣的意象給人非常典雅又帶喜氣的感覺，通常用於結婚場景，包括窗簾布、枕頭套或被單，祝福新人琴瑟合鳴，幸福美滿。

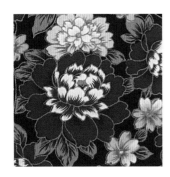

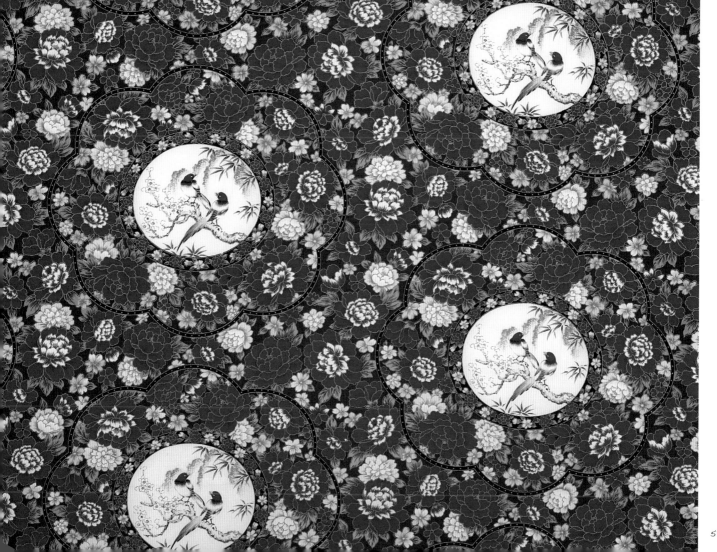

鴛鴦戲水

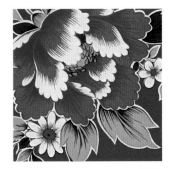

一對戲水鴛鴦，在湖水波浪中深情相望，湖水中的鴛鴦被籠罩在一片大朵牡丹花海中，顯現出一股悠閒自在、幸福美滿的極致表現。畫面上的鴛鴦畫風寫實，五彩繽紛的色調把鴛鴦的軀體描繪得淋漓盡致，栩栩如生。鮮紅色的布底加上五彩繽紛的花朵和綠葉，熱鬧又帶喜氣，是非常適合用在喜氣場合的花布。早期民間舉凡結婚場面，均可看到新房內有鴛鴦被，這是家人給予新人最大的祝福象徵。遠東早期的產品，色彩配置有黑、紅、桃紅、淺藍、橘紅、橘黃、深綠、淺綠、白、大紅。

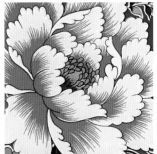

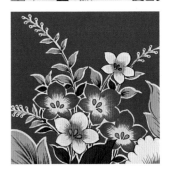

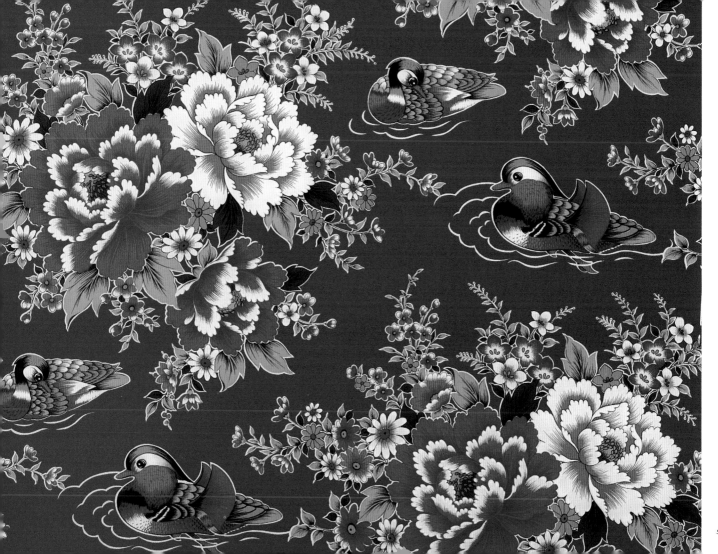

鴛鴦牡丹

湖水中的鴛鴦形影相隨，周圍籠罩著牡丹花叢，一大片的花海，美不勝收，如此大手筆的牡丹叢畫面極為少見，花叢花樣變化多端，畫面色彩豐富。

C01-04這幅牡丹花叢雖大且豐富，但色彩較為雅致，極為少見的用了較多的紫色系，也因此更充滿了浪漫氣氛，也有幸福美滿的感覺。

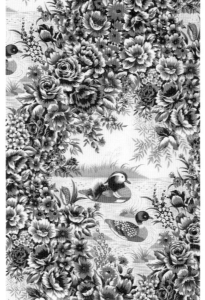

C01- 05

C01- 06

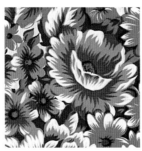

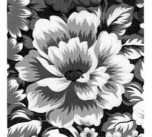

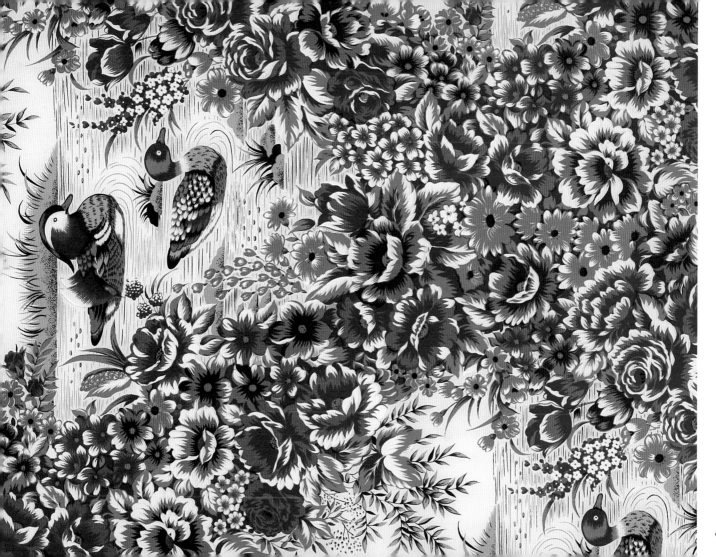

61

心型牡丹叢

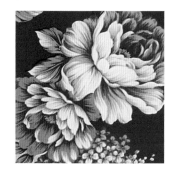

多瓣和單瓣牡丹以工筆畫法描繪，不刻意以線條加以框邊，讓花朵自然而優雅的盛開著，周圍的小花更是開得燦爛，千嬌百媚，嬌豔動人，整體畫面呈現花團錦簇的熱鬧氣氛但又不失幽雅。斗大的紅色心型上布滿了牡丹，心和心之間也以牡丹串連，心型以外的米黃色和大紅色相互交織，布底卻自然變為兩種色彩，這種表現手法極為罕見。牡丹花叢鋪陳在兩個色彩中，加深了高雅華麗感。色彩的配置仍以紅色為主。遠東紡織出品。

林詩齡收藏

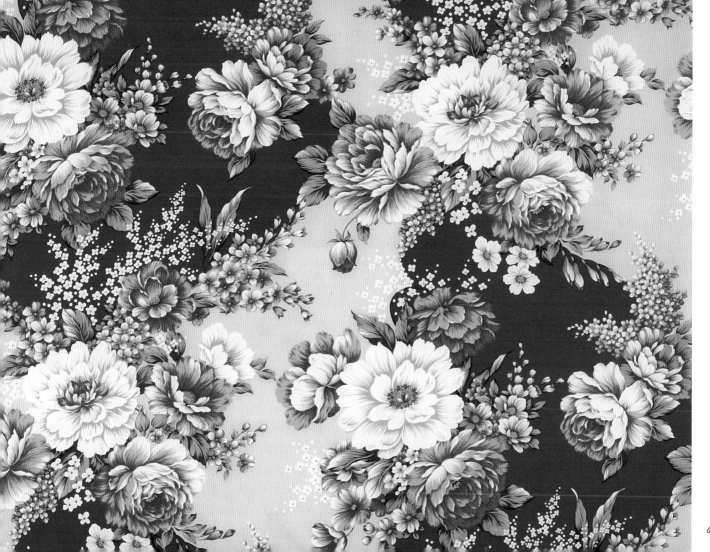

格紋國菊圖像

大朵的牡丹和菊花不足以顯示布面的熱鬧性，再加上象徵日本國徽的菊花圖案，更增加畫面的豐富性。畫面的構圖分為兩個長方形，一個裝滿牡丹和菊花，另一個則是擺放一個國菊。每一大叢的牡丹花和菊花都用長方型格子和條紋框住，更突顯畫面的熱鬧。長方形格子的色彩分配以紅和黃為對比配置，整體畫面色彩多元且絢爛奪目。

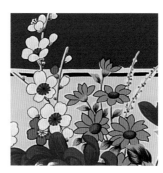

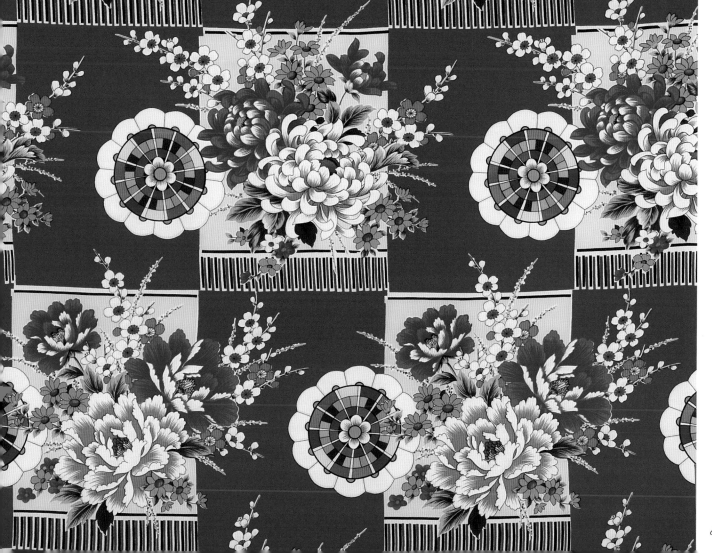

65

菊花爭豔

台灣花布的發展，大都以代表華麗富貴的牡丹花和盛開的菊花為
搭配，如圖上所展現的只是以不同色彩的菊花為主軸的畫面較為
少見。展現著不同面相的綠色和橘黃色盛開的菊花，再以小花串
聯的排列，形成一種不同於一般集中花叢的構圖。橘黃色的菊花
映現在紅色的底布上，更顯得豔光四射，整體感覺除了豔麗外，
更帶有一股強烈的生命力。

林詩齡收藏

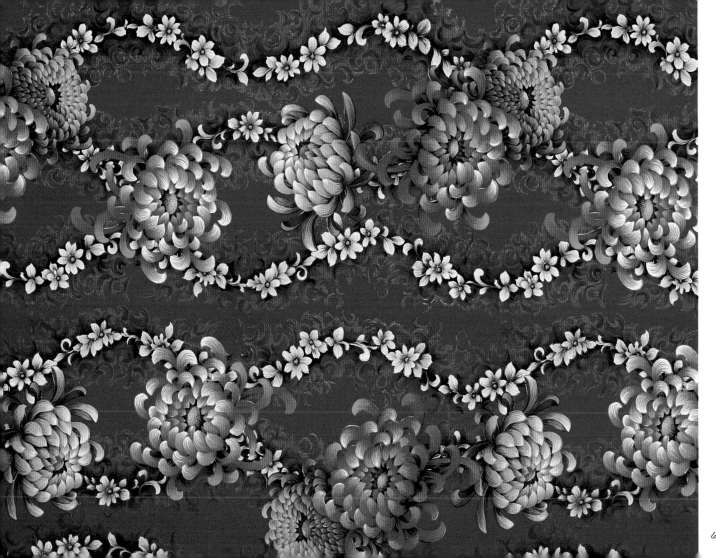

黃菊展豔

盛開的黃菊展豔，金黃濃豔，明豔悅目到令人目不暇及。繪畫風格以寫實的工筆把菊花描繪得淋漓盡致，橘色花瓣以點描的方式帶出花的層次感和輕柔度，更是精美。為了補充畫面的飽和感，增加了粉紅色六角型格子，讓單朵菊花有依靠。

濃豔的綠色葉片飄散在花瓣間，整體畫面添加幾許飄逸感，也提升畫面的亮度。色彩配置偏黃色系，這時期的色彩都比較偏向橘黃色系，為早期的遠東產品。

從布標上可發現除了遠東的公司名稱外，還加了「美麗佳MINICARE」等字樣，研判當年遠東也接受不同廠商指定印染的布品。

林詩齡收藏

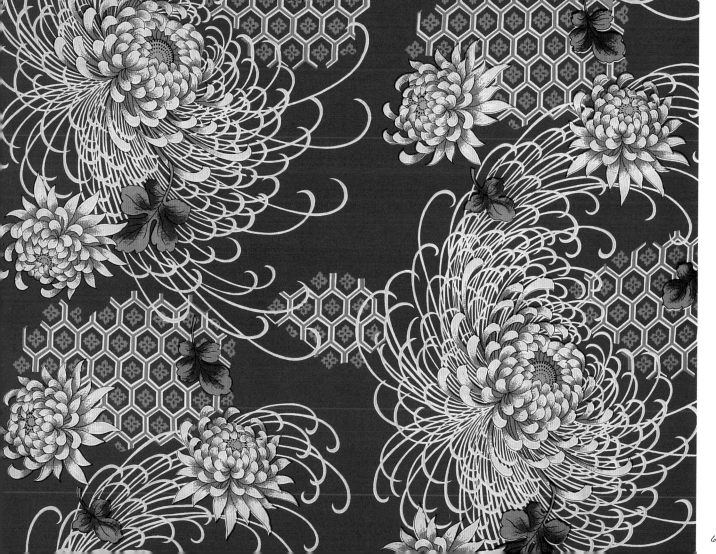

69

金黃花叢交響曲

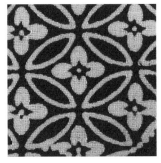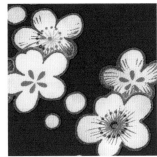

金黃的色彩籠罩在整個畫面上,包括牡丹、黃菊、雛菊,甚至由金錢形狀所構成的雲層亦用黃色來呈現。在火紅的布底下,唯一能跳脫的即是綠色的葉子,這樣的色彩配置極為少見。黃菊、牡丹、雛菊在片片黃色雲層中交織,猶如一首交響曲,明豔悅目,金黃耀眼,鮮麗亮眼的氛圍下又帶幾分如雲般的柔意。這是遠東偏黃色系列的產品之一。

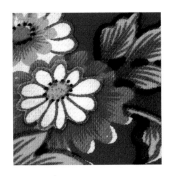

林詩齡收藏

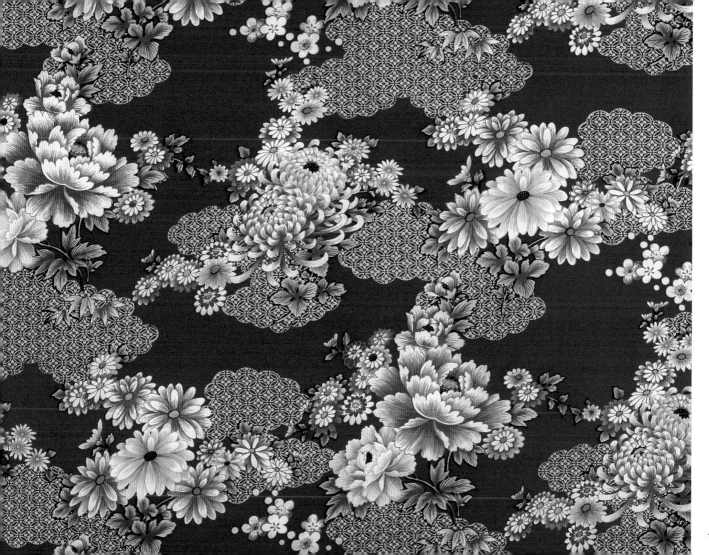

71

C01-12

花之夢幻曲

這系列是以意象和寫實的繪畫方式，加上白描穿插其間，呈現整個畫面的豐富性。畫面中，
以小花圍繞著的意象櫻花瓣，是以小花和圖形勾勒出，圍繞著小花和櫻花瓣間則以白描穿
梭，美美的畫面帶著濃濃的夢幻味。色彩仍是以鐵牛的5~6色為變化，有紫、紅、粉、黃、綠
等色。

林詩齡收藏

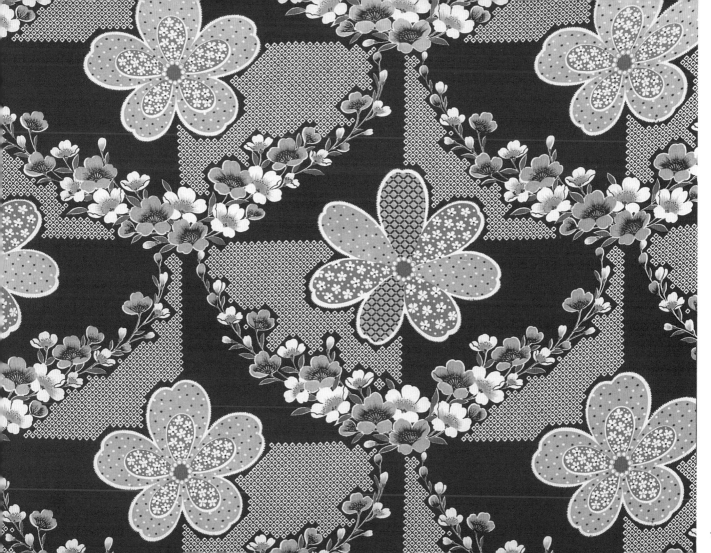

C01-13

菱形花叢

由3種完全不同型態的花叢組合而成,以三角及不同角度排列的菱形鋪陳成鼎立的對角關係,
牡丹花旁斜線部分強化了菱形的畫面效果。部分花體和葉子的描繪筆觸巧妙的以白描的技法
畫出,粉紅大牡丹花則以白描勾勒出形體,其他小花以寫實的方式帶出。填色的應用上,布
底以暗紅色配置,和米色系菱形圖相呼應,突顯菱形的主體性。葉子色彩刻意以紫色、紅色
和綠色做變化,增強了畫面的熱鬧氣氛,整體感覺熱鬧中帶著沉隱。另有紅色、粉色等不同
布底,花瓣顏色也隨布底變化配色。

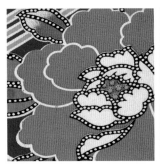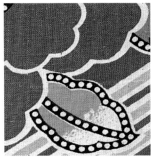

林詩齡收藏

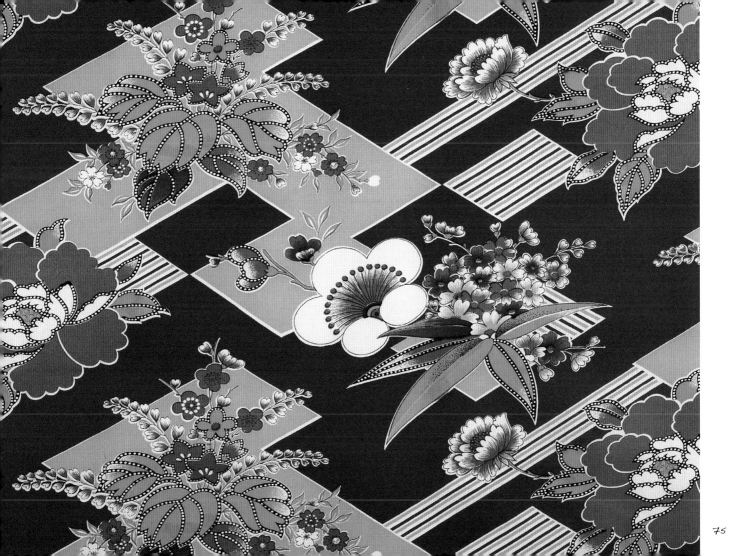

四角花型

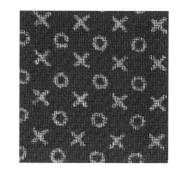

非常寫實簡單的工筆畫法，不同色彩的四方形結構，以兩種不同變化的花型來呈現畫面上的美感和豐富性。早期的鐵牛印染，色彩只有3~4色。畫面雖簡單，卻有一股優雅的氣氛。

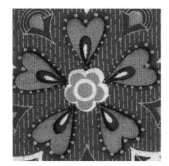
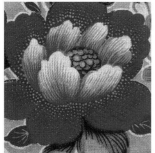

林詩齡收藏

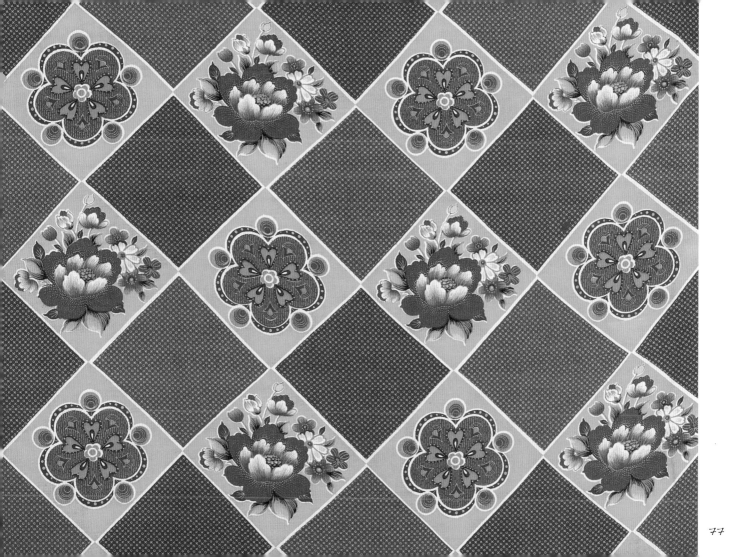

紫蝴蝶（鳶尾花）

鳶尾花株高約30公分，葉自根莖出來，呈劍形或扁平排列成扇形。每支花莖能綻開一至數朵紫藍色的花朵，花朵狀似蝴蝶，姿色幽雅，輕盈流暢。

本系列花布看應以紫蝴蝶花為主結構，但旁邊的葉子，卻以狀似竹葉來襯托，可能是鳶尾花葉的變形，不過，翠綠的葉子鋪陳在粉紅布底下顯得特別耀眼，也強化了紫蝴蝶花的能見度，布底直線條紋讓畫面整體感覺有甜美輕快、輕盈流暢的動態感。

林詩齡收藏

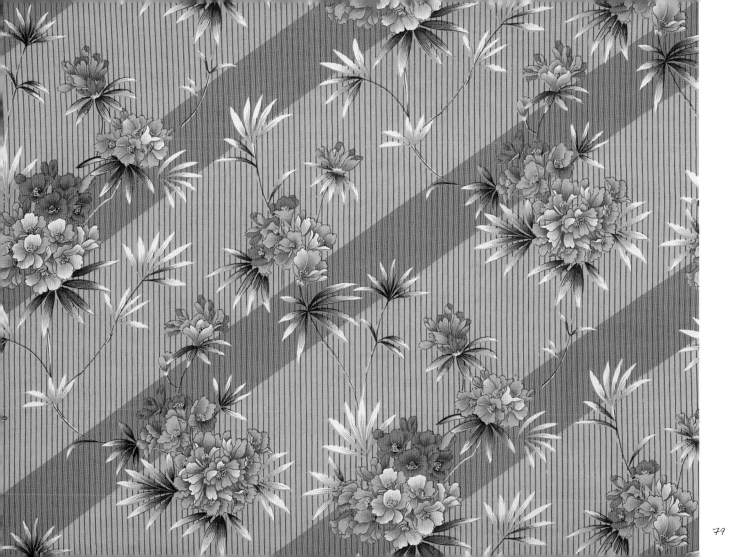

松竹梅

以不同大小的四方格子內的圖像為構圖主軸，每個格子有不同的
圖案表現，盛開的梅花和松葉填滿了格子，較為突出的是竹葉以
日式的扇形為底圖。色彩的搭配非常簡單，紅色底布，搭上米色
系的格子和紅花綠葉。松竹梅為東方色彩象徵，畫面自然呈現一
股極為濃厚的東方味。

林詩齡收藏

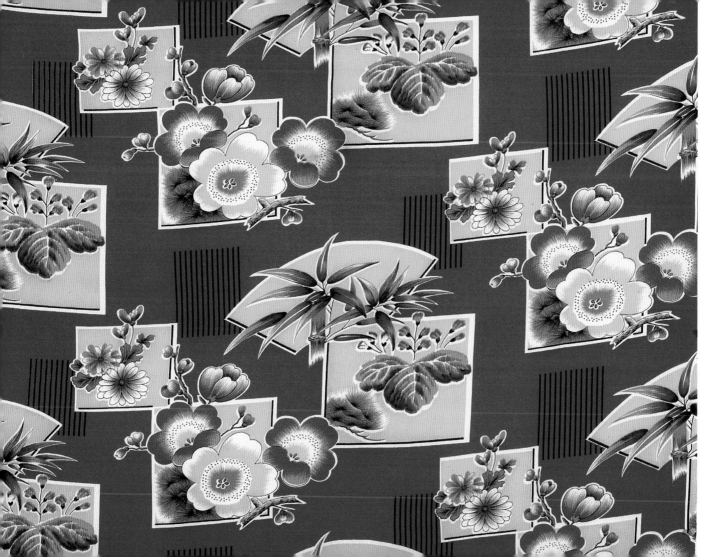

竹葉牡丹情

這是一幅非常熱鬧的畫面，偌大的牡丹仍不足以描繪出繽紛熱鬧的氣氛，於是在牡丹周圍又以點描和紅、黑、黃艷麗色彩的方式增添畫面的繽紛，綠色竹葉畫龍點睛的提亮了整體畫面的能見度。這是早期滾筒的印染，色彩只有4~5色。

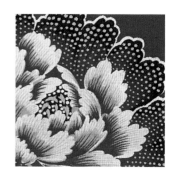

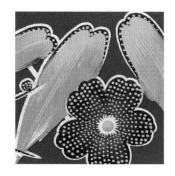

林詩齡收藏

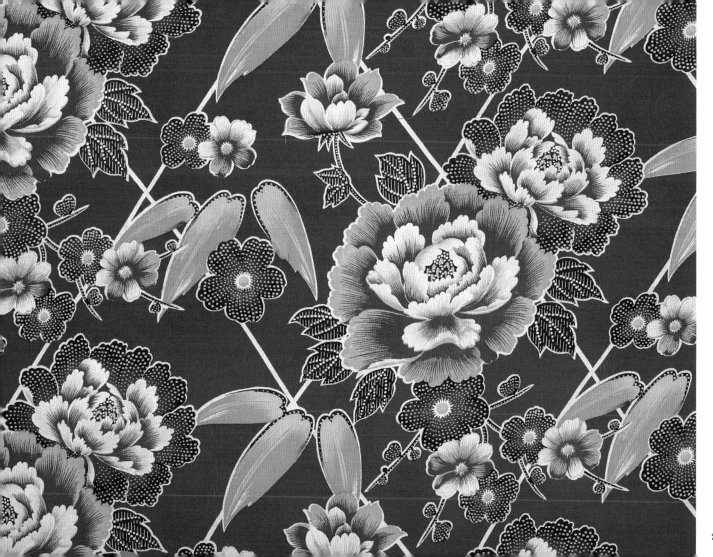

白描扇形牡丹叢

白描畫法在花布的繪畫技巧上常被使用，這個圖樣，除了以牡丹和菊花為主架構外，就是以
大片的白描畫法來呈現花叢間的連結，花叢和白描之間的留白則自然形成一個扇形圖案。色
彩的配置以紫色的布底為主軸，菊花叢中大黃色牡丹最為突出，提亮了畫面的能見度。

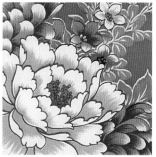

林詩齡收藏

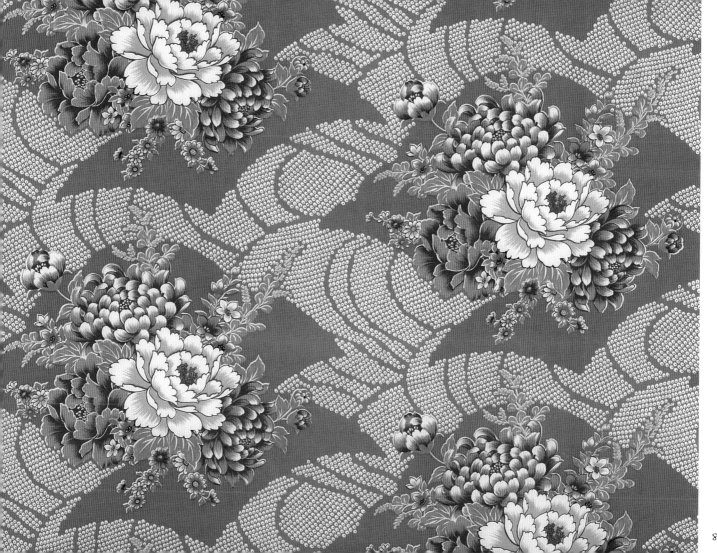

刺繡花叢

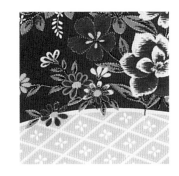

有別於其他花布的寫實畫風，這個系列採用刺繡針法來帶出花的立體感，不管是大朵的牡丹花或是小花都是以此手法呈現，而且每個花瓣，每個葉片都用短針繡法勾勒出輪廓。花叢的周圍以非常典型的日式扇形畫風圖形交錯，形成日式風格強烈的畫面。在10個顏色的色彩搭配下，花叢顯得豐富亮麗，但在兩種深淺不同的紫色布底的交配間，整體感覺繽紛又帶柔和。

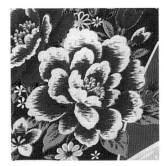
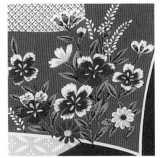

林詩齡收藏

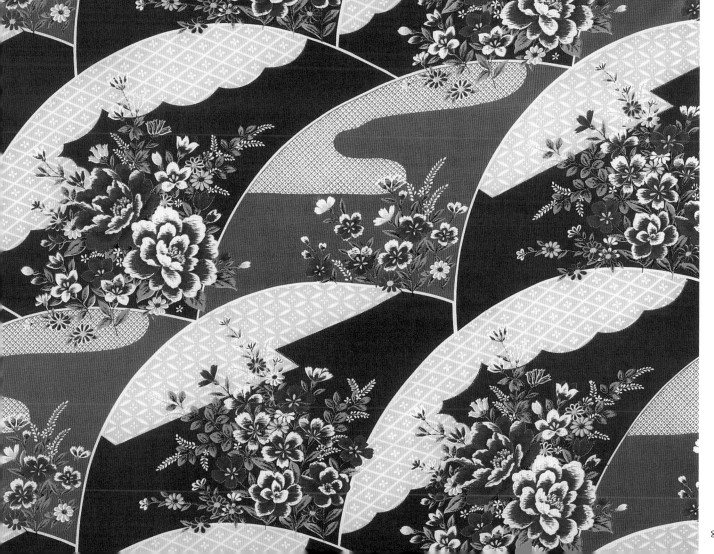

87

牡丹雛菊花叢

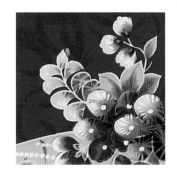

由兩朵牡丹花為主體延伸出不同色彩的雛菊，籠罩在牡丹四周，寫實的工筆畫法，每一朵花都透過金邊的描繪而帶出華麗性。尤其是深淺不同、土黃色調的葉子，有別於一般以綠色為主的呈現方式，展現出華麗帶柔和的一股柔情萬千的意境。大紅色布底上的底紋描繪，加深了布的優質感。遠昌布行出品，色調的配置有別於遠東紡織。

林詩齡收藏

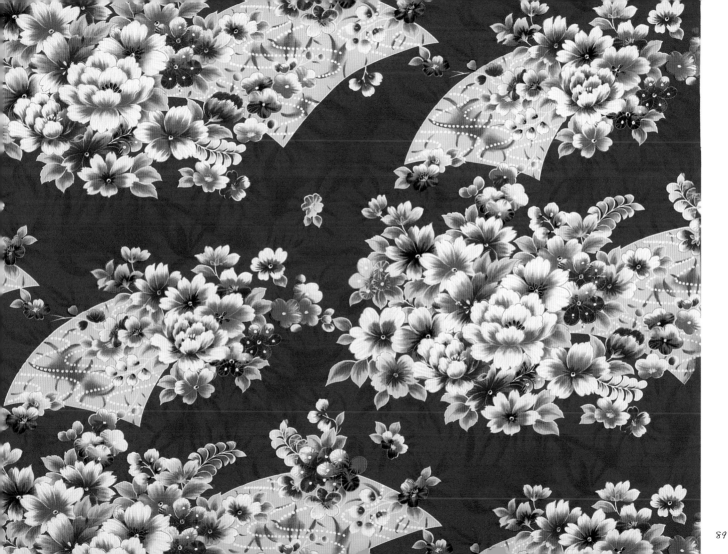

89

扇形變幻曲

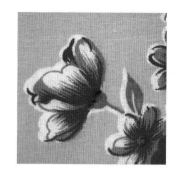

這系列是具象的排列組合,畫面以扇子內的牡丹花叢為主軸,不管是單瓣或多瓣的花叢,都是盛開的花朵,優雅美麗。扇形花叢間的留白處又以白描的方式帶出扇子形狀,這樣的畫面形成扇形相互交錯的感覺,優雅中帶著律動感。色彩簡單,只有紫、紅、黃、綠色,這是早期滾筒的印染法。

林詩齡收藏

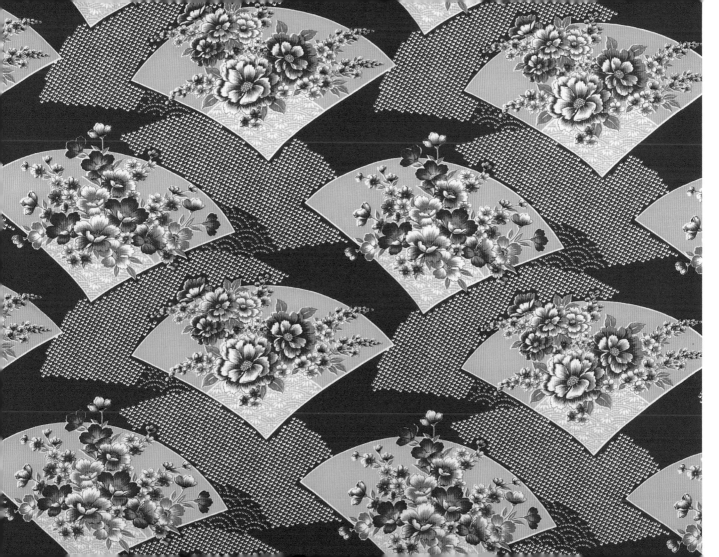

C01-22

白描花叢

這塊花布的構圖配置是以兩種不同的花朵結構,以流洩式形成對角關係的表現手法呈現。花朵結構簡單勾勒出圖形線條,與色彩的平塗,交互運用搭配所產生的「白描」紋樣風格。底部背景則以東方水墨畫中的白描技法點畫出優雅的小花,來搭配前景的花卉主體,樸素清逸的筆趣,在滾筒式印染法的技術限制下,僅運用少數幾種顏色,達到豐美畫面的變化效果。鮮紅色的布底搭以紫色系色調,整體呈現優雅柔美的感覺。另有紅、藍、紫等粉系色底。

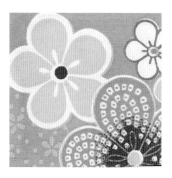 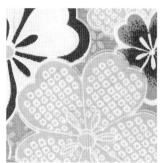 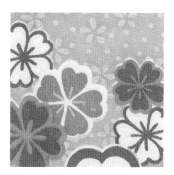

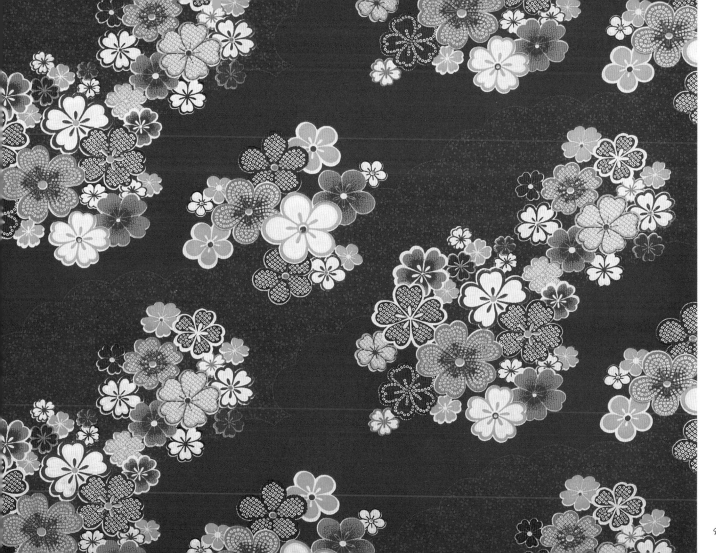

花之圓舞曲

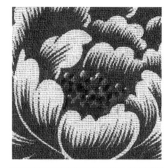

寫實的牡丹花叢襯托在白描線條構成的留白空間中,帶出猶如流水般的動線,讓繽紛的牡丹花叢更加添了熱鬧性。矗立在紅色牡丹花朵中的紫色牡丹花,在紅色布底上更加突顯它的重要性,而成為主角。小花的鋪陳帶動整體畫面,顯得更活潑,呈現出一股圓舞曲般的律動感。

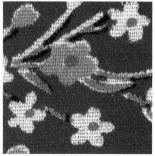

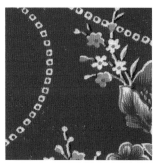

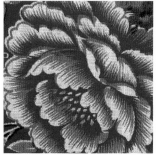

林詩齡收藏

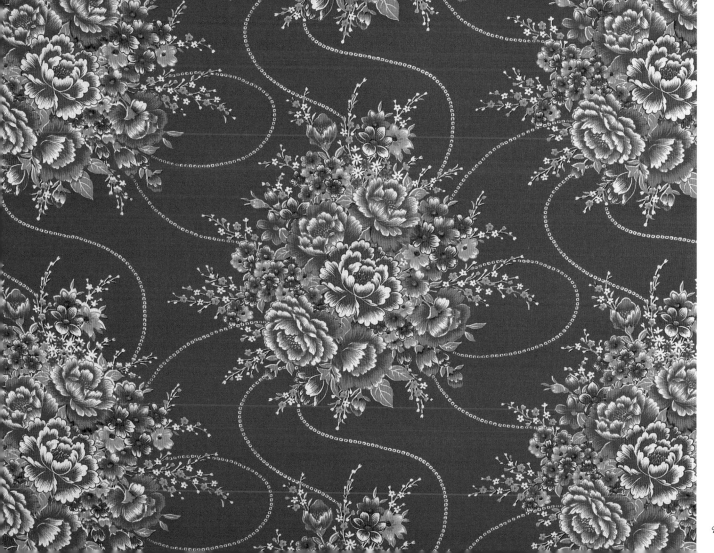

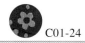
櫻花盛開

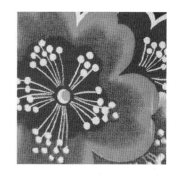

由花心綻放的花朵組合而成的花叢，在小花的簇擁下，盛開的櫻花正吐露著芬芳。寫實的筆觸帶出櫻花的美，色彩的描繪是以深淺暈染的方式帶出立體感。整體感覺就像盛開的櫻花，充滿生氣，尤其是周圍環繞的小花，活靈活現的帶動了畫面的活潑性。

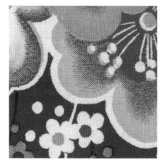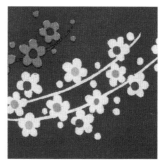

林詩齡收藏

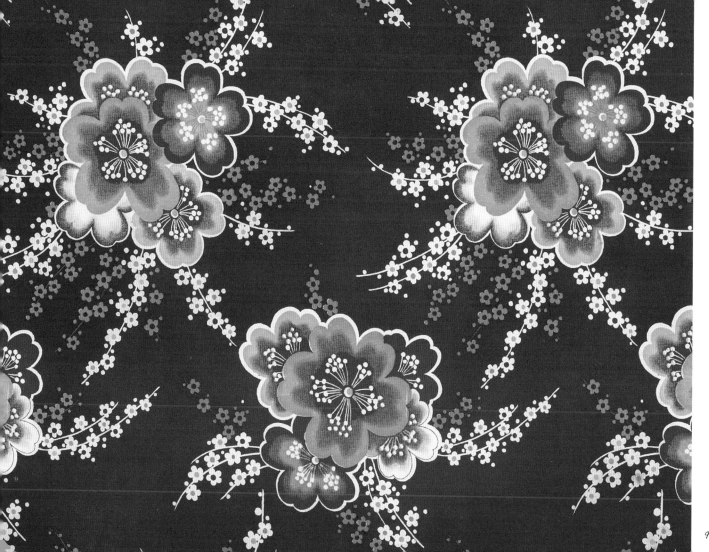

牡丹菊花叢

有別於一般四方連續的構圖方式，整個畫面只由單一的花型排列而成，這樣的構圖，花型的結構需要非常大且複雜才能排滿畫面。這個花叢由牡丹花和菊花及周圍的小花組合而成，畫面夠大，幾乎只需要小部分畫面來填滿其他留白的部位。牡丹和菊花都是非常典型的傳統工筆繪代表，色彩主要以紅、黃、綠為變化。

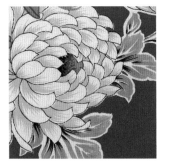

林詩齡收藏

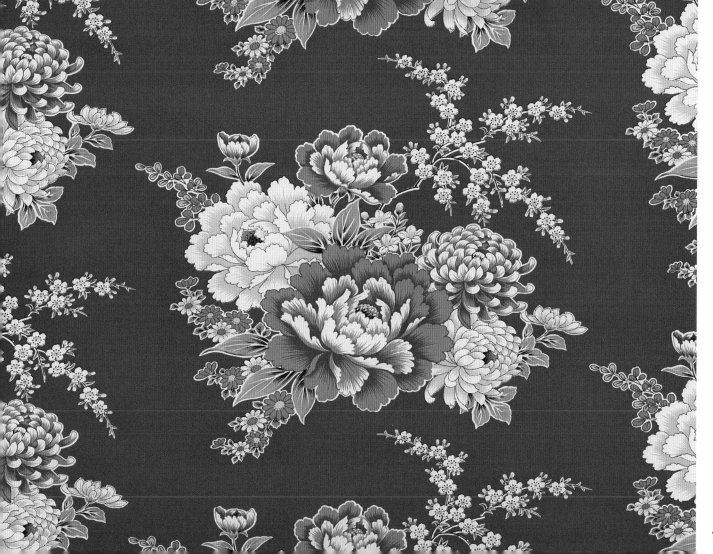

C01-26

雲彩牡丹叢

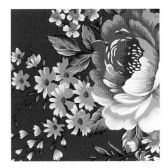

由五朵大小不一的牡丹花叢及大叢小菊花簇擁之下完成的構圖，在金黃色彩帶遷引下，形成一種動感旋律畫面。每一叢花朵不但大且飽滿，呈現一片雅緻繽紛的景象。金黃彩帶在紅色布底的襯托下由深紅到淺到黃色，以交錯的方式穿插於花叢間，增強了提亮畫面的效果。這種構圖方式極為少見，由遠東紡織印染廠出品，共有10種色塊結構。

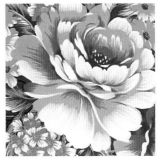

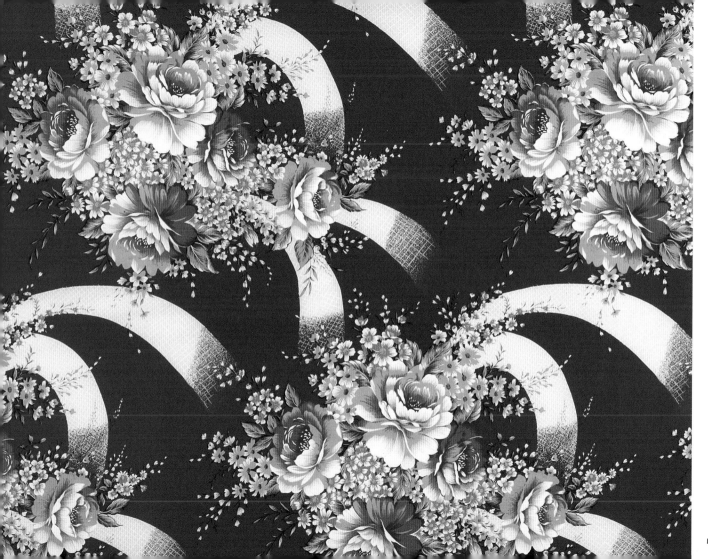

蝴蝶結牡丹叢

一朵牡丹被繫在蝴蝶結上，蝴蝶結上方又延伸出另外二朵寫實筆觸的傳統華麗大牡丹，周圍籠罩著小牡丹和其他小花，鋪陳這樣大花叢的畫法較為少見。這樣的構圖熱鬧中又帶柔美，尤其帶有斑點紋路的蝴蝶結顯得特別生動活潑。圖樣配置饒富創意且色彩複雜，亮麗中又帶柔和，淺藍色系的布底和藍色牡丹花朵，在花布中極為少見。

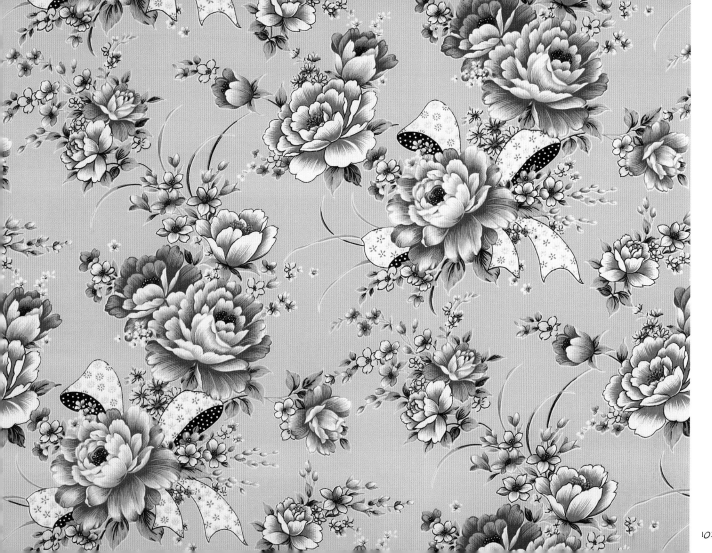

巴洛克牡丹叢

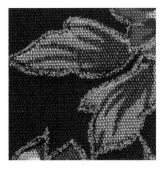

巴洛克藝術是十七世紀歐洲的藝術風格，意味著運動、追求新奇、熱中於無窮、不安和對比，以及各種藝術形式的大膽融合。日本明治維新後，開始接受西方文化，花布印染風格也無法脫離這樣的文化衝擊。受到日本殖民文化的影響，歐風潮流也湧入台灣市場。

由各類不同花種形成一個非常大且華麗的花叢鋪排在充滿金色小型四角圖案上，交織在帶有波浪曲線的鏡面圖案中，綻放著華麗的色彩美學。色彩的配置多達13種，難得一見的是全部的圖案均以金粉勾勒出線條，更突顯了它的華麗感。

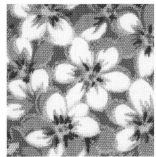

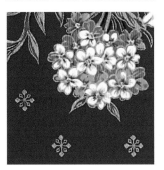

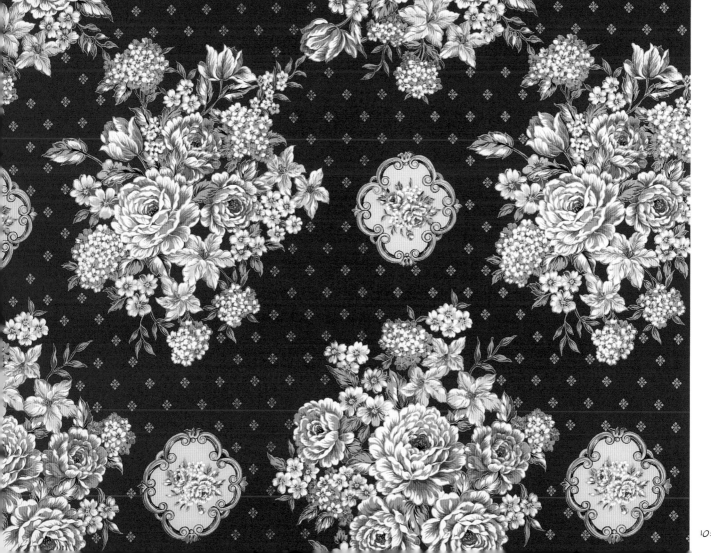

105

蕾絲花曲

蕾絲的歷史，可以追溯到古埃及時代，隨著時代的變遷，蕾絲傳到了歐洲，它那高雅纖細與華麗的氣質，迅速擄獲了王室貴族和富豪們的喜愛，隨即搖身成為一種尊貴、富有與權力的象徵。

此花樣是一個由不同花種包括牡丹花組合而成的蕾絲花環，串連而成一個非常華麗的歐式蕾絲花串，鋪陳在紅色的布底上，更加添它原本的華麗感。紅色的牡丹花叢中加了黃色牡丹，提亮花叢的能見度。花叢旁的小花和蕾絲邊讓畫面有一股躍動的律動感而營造出華麗又浪漫的氣氛。早期的滾筒印染，色彩只有4~5色。

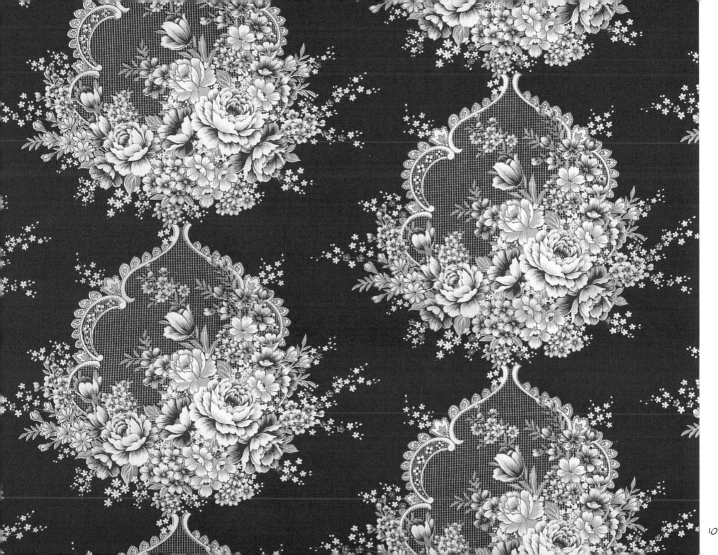

107

蕾絲同心圓

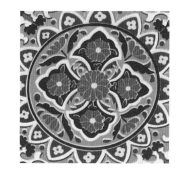

此圖的整體畫面是以四個不同變化的圓形蕾絲花邊所組成，每個圓球的花型均有非常複雜的結構。這四個圓球透過其中的素色圓球的串連，形成一個大的同心圓。色彩的配置上，在豆沙紅的底布上，有著同色系的素色大圓球，配合著紅色和黃色系的圓球。黃色系在畫面上雖稍顯突兀，但卻提亮了整體畫面的能見度。屬遠東網板印染運用的佳作。

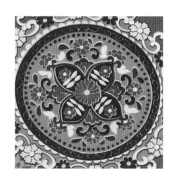

林詩齡收藏

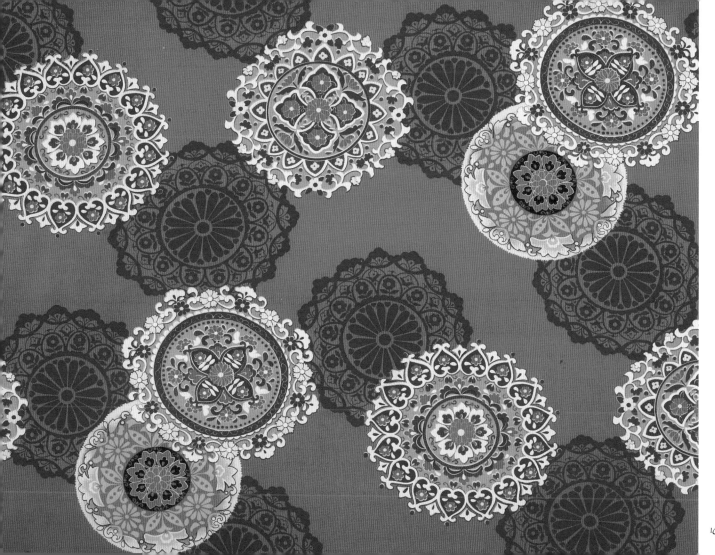

C01-31

火球四射

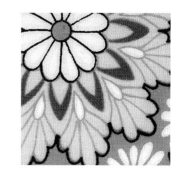

基本的構圖配置和前款蕾絲同心圓相同。它是以三種不同大小的黃色蕾絲圓球為變化，中間再以兩種不同結構的暗紅圓形串連而成。兩種不同對比色的畫面卻形成一個非常不同於傳統的花型結構。紅色火球的色彩是以狀似葉子的深淺帶出它的火力，這樣的展現，帶給人一種熱情豔麗、火力四射的感覺。亦屬遠東網板印染運用的佳作。

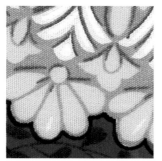

林詩齡收藏

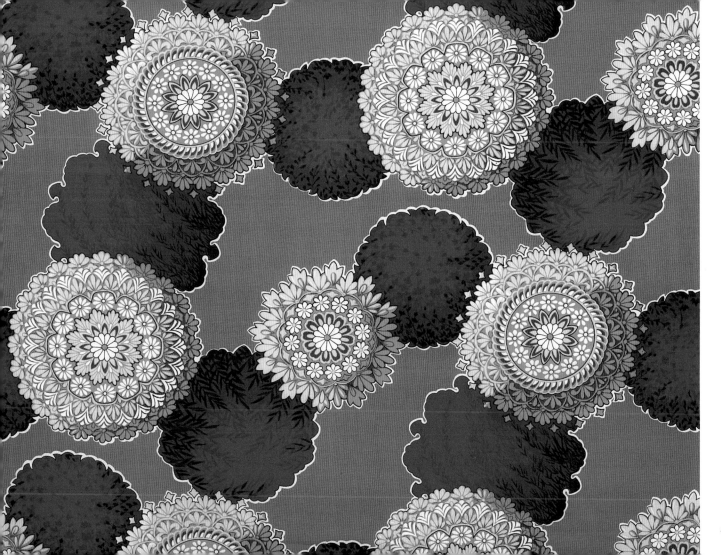

精靈花叢

由寫實的工筆，刺繡般的手法，以圓形、不規則的菱形圖案繪畫而成，水滴精靈環繞在圓形的牡丹和雛菊花叢間，晶瑩剔透的呈現出一股優雅祥和的幸福圖像。色彩結構在藍色色彩的襯托下，顯得特殊亮眼，滾筒式印染法，配色只有4~5色而已。

林詩齡收藏

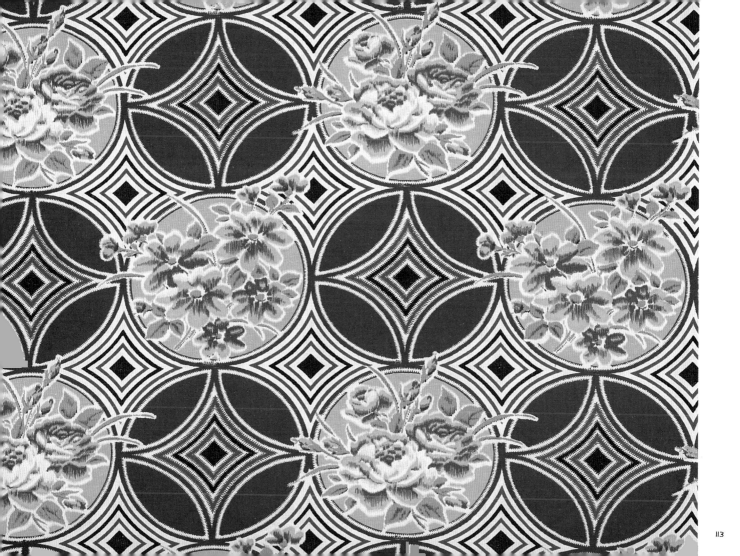

嘉德莉亞蘭花叢

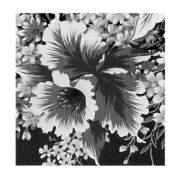

在台灣花布圖案幾乎都是牡丹花的情況下，這個純粹以嘉德莉亞蘭花為素材的構圖畫面極為少見。整體畫面是以四朵及五朵不同風姿及色彩的花叢為組合，盛開的嘉德莉亞蘭被周圍五彩繽紛的小花籠罩著。棗紅色的布底，佈置了11色的色彩組合，豐富豔麗的色調加強了整體畫面的豐富性，營造出一種花團錦簇、熱鬧的氣氛。遠東紡織網板印染。

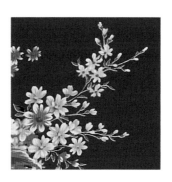

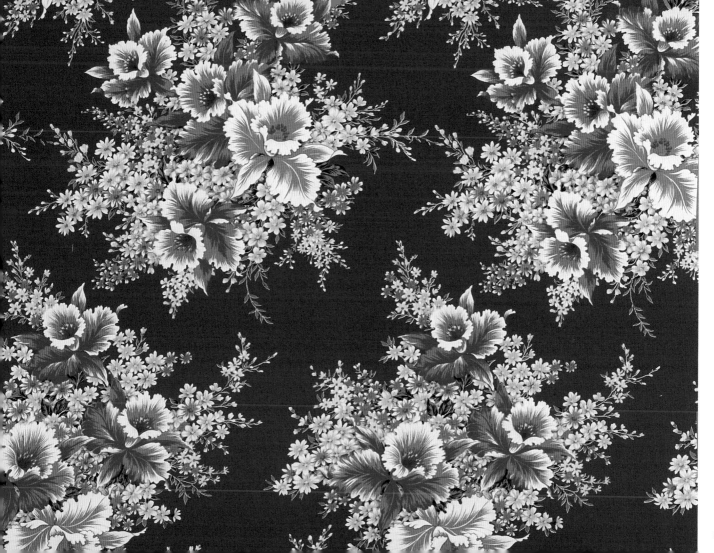

彩葉嘉德莉亞蘭花叢

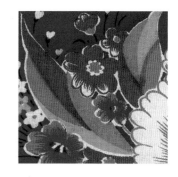

誠如前述介紹，在一片牡丹花叢中，純粹以嘉德莉亞蘭為主的花叢極為少見。這圖樣是以三朵嘉德莉亞蘭為一叢的畫面排列於對角。周圍籠罩著小花，這些小花花姿輕盈帶出一股清逸脫俗的美感。寫實工筆畫出的嘉德莉亞蘭，卻以黃、粉、綠和紫色所構築的葉子來鋪陳，以抽象意境的不同色彩來顯現它的獨特性，在花布畫風的表現上極為少見。

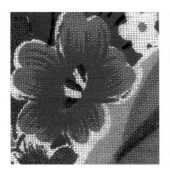
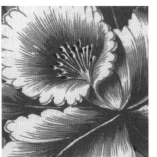

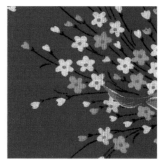

林詩齡收藏

116

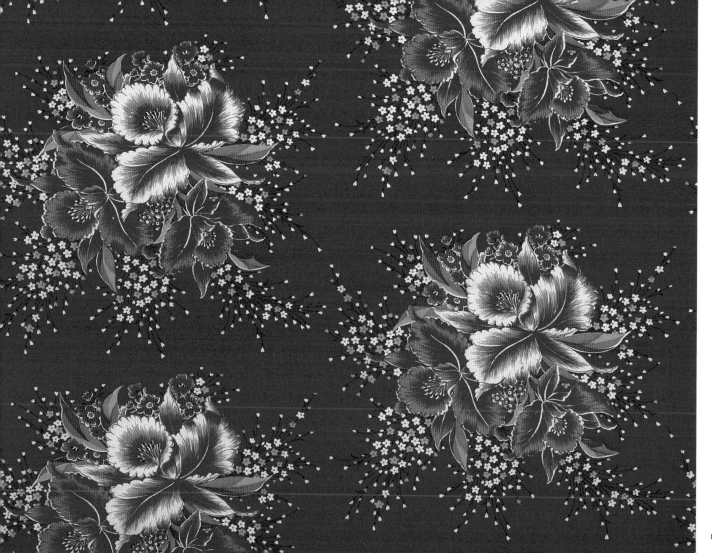

扶桑花叢

從早期到近代的花布發展，幾乎都是牡丹的天地，扶桑花是極為少見。但這塊布樣花型的結構和牡丹花大致是相同的，也是由不同形態的扶桑花組合成花叢，再以小花襯托、豐富花叢。色彩的配置只有約5色，暗紅色布底，整體因藍色小花的出現，提高了畫面的明亮度，顯得特別熱鬧。

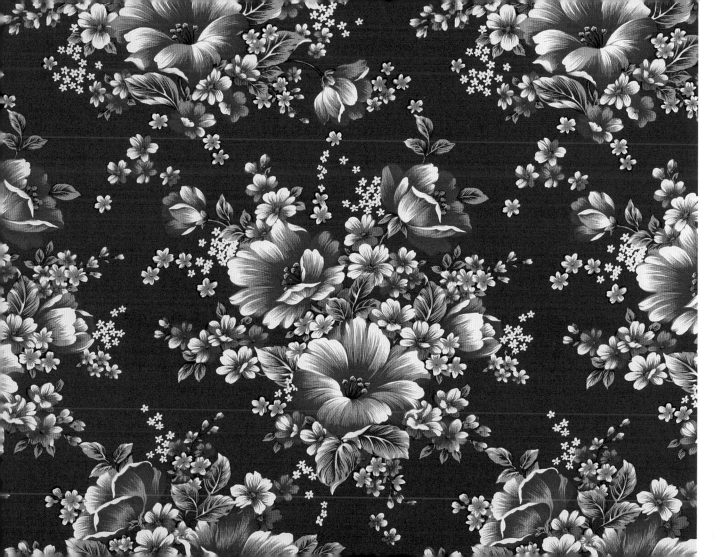

歐風夏日寫意小碎花

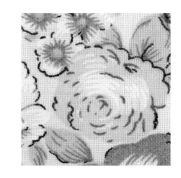

花布中常見的花朵多以工筆細緻描繪或以大叢花束經營畫面的豐富性，但也有一些屬於較為自然輕鬆的寫意畫風的構圖表現。不拘泥於勾勒花卉的形體，而是以自由揮灑的方式將花朵活靈活現的表現出來。不同花種的小碎花布滿整個畫面，增加了裁布運用的方便性。色彩的表現不會出現大紅大綠的豔麗色調，而是以清柔的色系為主軸，不脫純真淳樸之意境，又帶歐洲鄉間風格，洋溢著夏日浪漫風采。

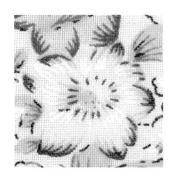
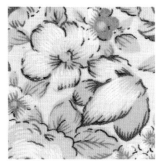

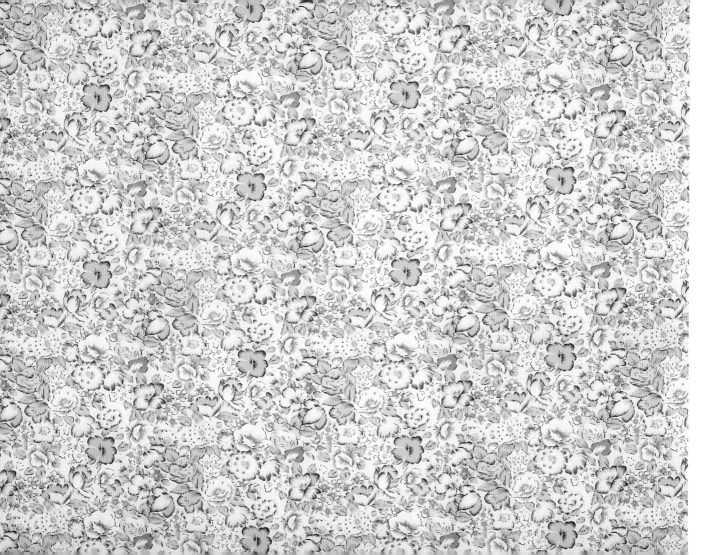

121

 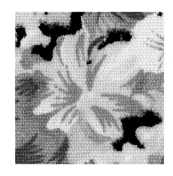

C01-37

歐風清新寫意小碎花

非常自由的揮灑、描繪出不具形體的花卉，展現出一股清新寫意的風格，色彩的配置在紫色、藍色和綠色葉子的襯托下，更加添它的靈活與活潑特性。

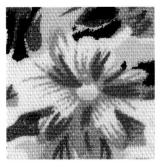 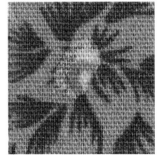

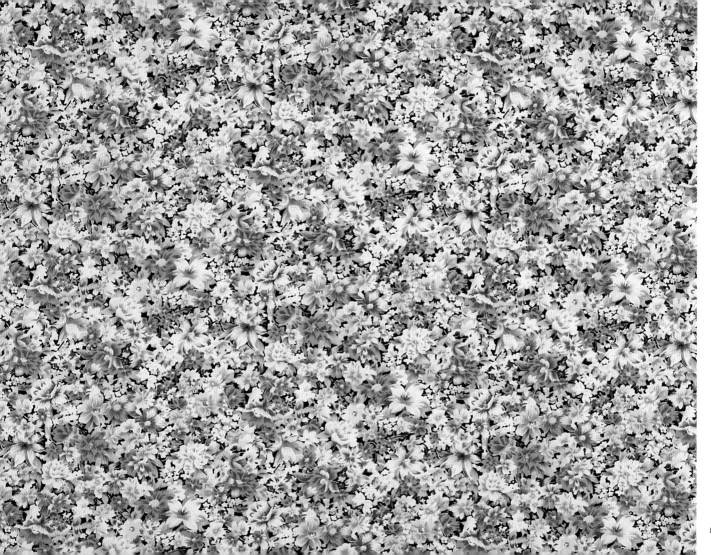

123

春意盎然

一朵朵粉紅和紫色牡丹花穿梭於不同的花叢間盛開散放著光彩，花叢間的綠色葉子配以黃色的葉梗，活靈活現的帶出一股春意。在寫實的畫風中卻帶有寫意的風格，予人一股歐風青春氣息。紅、紫、黃、綠的色彩搭配讓畫面充滿了春意盎然的感覺。

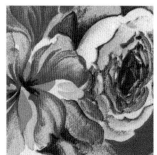

林詩齡收藏

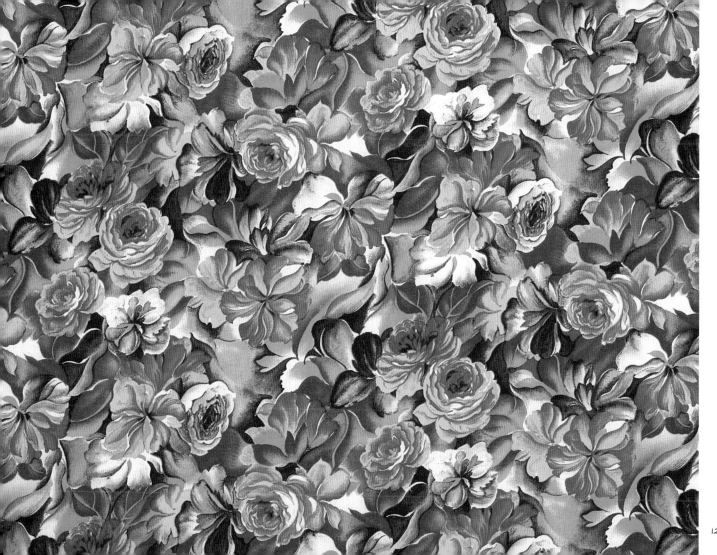

夏日田野風情

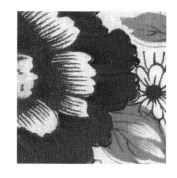

整個畫面不帶間隙的充滿花色，紅色、粉色牡丹夾在雛菊和其他小花間舞動著，紅花加上綠葉，色彩簡單，卻營造出一股夏日旋律的浪漫輕鬆意境。

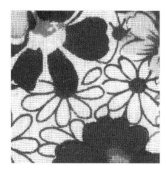

林詩齡收藏

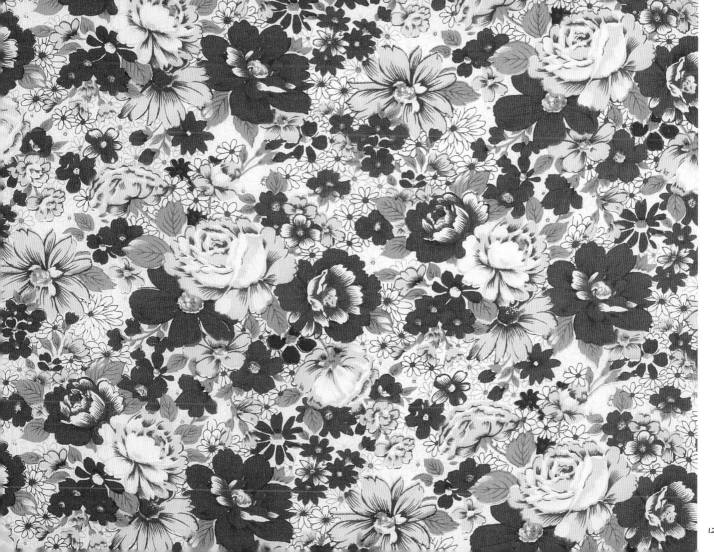

127

鳳仙花

有別於一般傳統牡丹花的訴求，而以鳳仙花為主題所構成的作品，絢麗盛開的鳳仙花或聚或散開於畫面四周。畫風近似寫實但卻仍呈現一股寫意的風情，雖予人一股輕盈宜人的感覺，但在色彩的配置上又是豔麗四射，桃紅、紫色和大紅鳳仙花鋪陳在大紅布底上，加上亮麗的綠葉，整體畫面因豐富色彩的變化而轉換為喜氣洋洋的氣息。為了提高布質的優質感，在布底又加了乍隱乍現的底紋，更展現出有別於其他作品的一番風情。屬遠東網板印染運用的佳作。

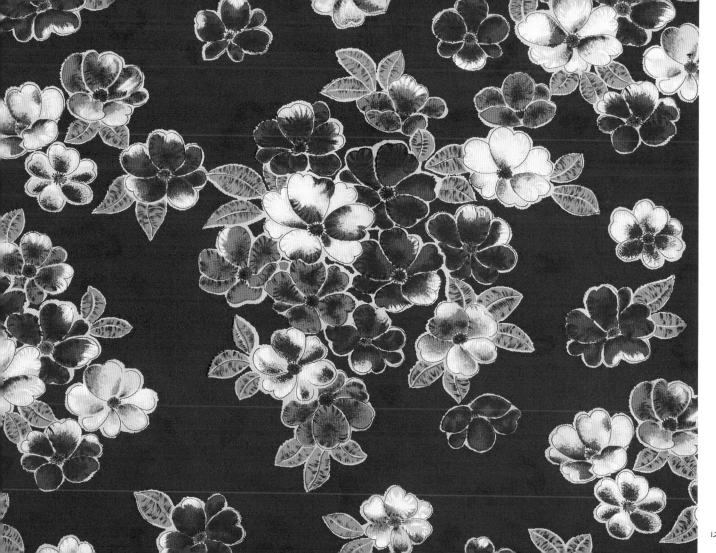

129

春之頌鬱金香

跳躍飛舞的花朵交織在一叢叢鮮麗耀眼的鬱金香花叢間舞春風，呈現出濃濃春天的氣息。在台灣花布中，以鬱金香花作為表現主體的作品，極為少見。在工筆的結構上，寫實的描繪出立體形態的鬱金香，其他花朵如三色堇、小菊花各自分布於花間，讓整個畫面充滿花朵，營造出熱鬧的氛圍。色彩的配置只有8色，但在淡淡的棗紅色布底上，紅、黃、藍紫色各相爭豔，因此提亮了整體畫面的豐富性，但又不失雅致。遠東紡織網板印染。

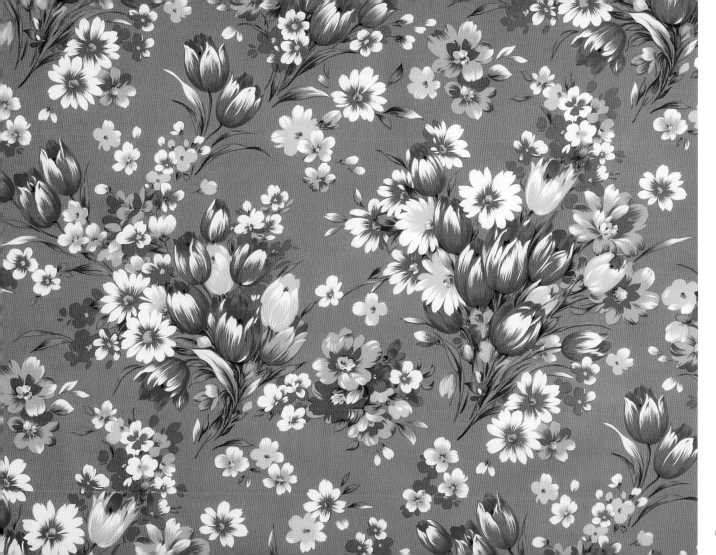

漩渦小碎花

由粉紅和白色小碎花組合而成的花樣，在排列組合的結構上自然形成一股漩渦式的圖樣，構圖非常簡單，只有一種小花和幾片葉子而已。色彩也簡單，粉色和白色小花再上綠葉。整體讓人有種可愛輕巧的感覺。早期鐵牛印染法。

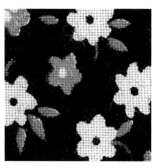 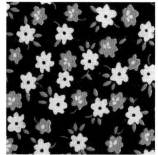

藍色小碎花

非常早期的鐵牛印染，整個畫面是由單一不同色彩的小花所構成，小花周圍呈現幾片小葉子，非常簡單的構圖。這是由顏料所印染，容易褪色，但價格便宜，早期仍受大眾喜愛。

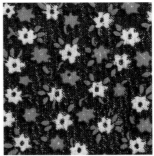

五瓣花朵

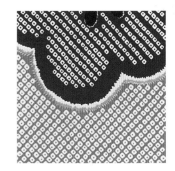

這是以白描文樣風格所繪出的構圖，包括花瓣內的結構和花間的空間都是以四角方格所構

成。整個畫面是由兩種不同顏色且相當大朵的五瓣花形組合而成，主體色調以粉紅色呈現。

花朵分為粉紅和大紅兩種色調穿插，花的造型沒有立體感，而以黃色和紫色蕊心帶出層次。

這樣的構圖在花布中很少見，是非常早期滾筒式印染法的圖案。

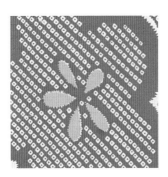

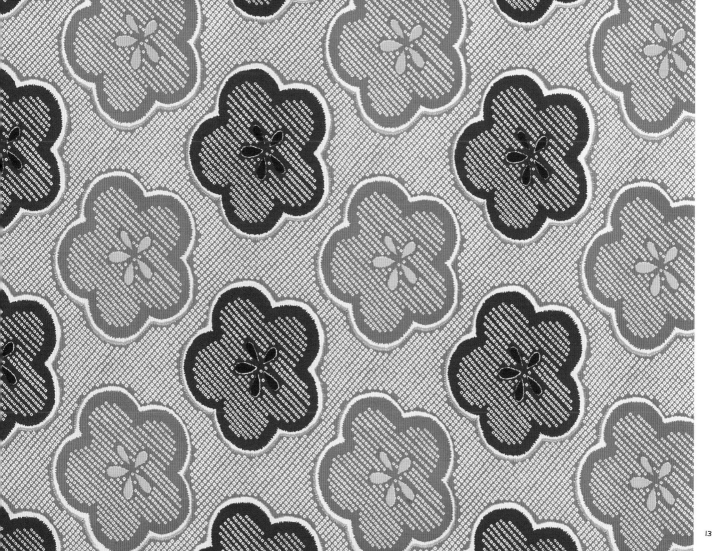

137

牛 仔

1960年代地廣人稀的美國西部大開發,吸引各方人馬相繼前往開墾,牛仔、淘金成為當時的風潮。1939年,約翰韋恩(John Wayne)演出代表作〈驛馬車〉(Stagecoach),並於1970年以〈大地驚雷〉(True Grit)獲奧斯卡最佳男主角獎。他曾成功地扮演了無數西部片的角色,使西部牛仔成為美國的精神偶像,心目中的大漠英雄。這是以西部大漠地區的各種生態畫面所構成,有各種不同樣貌的牛仔如騎馬套牛的牛仔,山腳下行走的牛仔,還有約翰韋恩騎馬的英姿,馬車、酒吧標示牌、路標等,英文字母充滿各圖像,整體畫面凌亂,但非常熱鬧又非常「牛仔」。這是當年牛仔流行風所吹來的風潮。

C01~46

Ch2 │ 市場版

沉寂一時的花布，這幾年經過有心人士的推動而變身文化創意產業後，逐漸受到市場喜愛，也導致廠商又推出新的花樣，帶動更多的變化，美中不足的是有些新出品的花布，由於老一輩的畫師已凋零，新的畫風和筆觸突顯不出那股傳統風味和美感。

如今，不僅全台各地可以看到各式台灣花布的創意商品，在永樂市場內，一家家布店也悄悄掛上了多款台灣花布，讓整個布市看起來熱鬧多了。

由於市場需求量增加，帶動了布商的信心，不但原有的花布持續熱賣，布商也趁勢推出不同的新款式。此系列的市場版花布中，有些是這幾年廣被使用的經典款，也有新款，另有些款式目前沒有印染，暫存版樣於印染廠。此外，市場上有許多花布式樣已收錄於其他書籍中，不在本書列舉範圍。

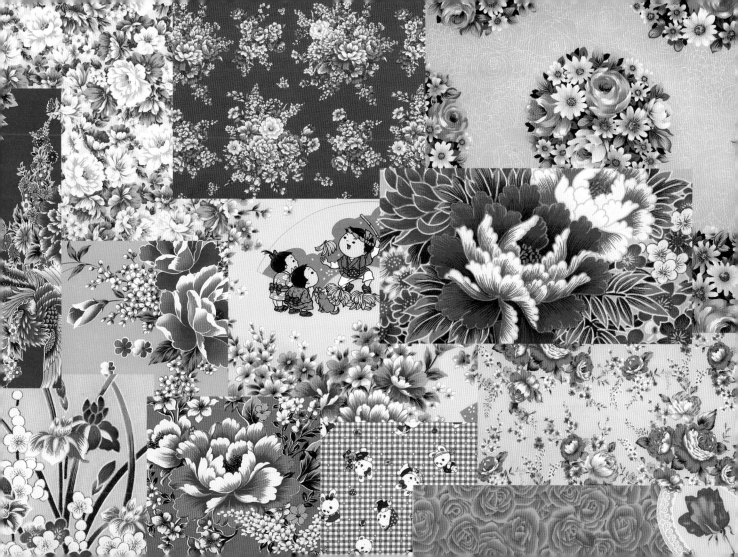

牡丹花系列

花布發展史中最具代表性的圖樣就是牡丹花，不管是早期或是近代的作品皆然。牡丹花的結構，不管是單朵或花叢，單瓣或多瓣，應用花樣變化多端，花朵大且燦爛豐富。寫實筆觸的傳統華麗大牡丹，花叢結構非常複雜，除了主體牡丹外，周圍總會圍繞著不同花種的花朵和綠葉，色彩繽紛，形成一個相當完整的美麗花叢。

色彩運用方面往往大膽且華麗濃豔，明亮耀眼，多彩多姿且變化多端，每一塊花布的運色都超過10色以上。構圖分布具創意，揮灑空間多元，呈現一片花團錦簇，花開富貴，絢爛奪目且不流俗的景象，正符合台灣人追求幸福美滿的極致表現，也形塑了台灣特有的風格。

M01-01~02

戀戀牡丹

這是近期新遠東印染的產品，這一系列的畫風和早期有明顯的不同，構圖同樣是由一撮撮的花叢組合而成，但在畫風上顯得較為單薄，筆觸也沒有那麼強勁。花叢的配置分散，花叢間距相對加大，中間小花不飽滿，留白增多，色彩的調配也不似早期的豔麗、豐富燦爛。整體感覺呈現另一股優雅又帶清新的風格。這系列有紅色和米色等。新遠東紡織出品。

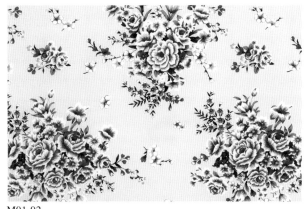

M01-02

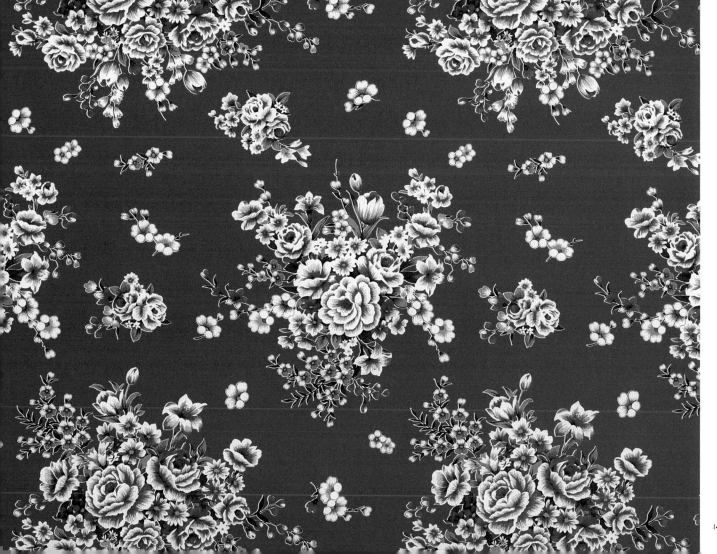

143

花團錦簇

盛開的牡丹花叢，除了牡丹花體的結構飽滿外，籠罩在周圍的小花，更是開得燦爛多姿。構圖的分布揮灑空間足，強勁的筆觸與強烈的對比色彩，帶出明亮的風格，呈現一片花團錦簇的景象，尤其是那朵菊黃色的牡丹，特別引人注目，更提高整個畫面的明亮度。此系列共有棗紅、大紅、米色和粉紅等四色，新遠東印花廠出品。

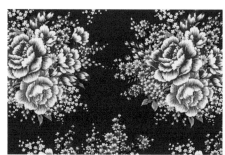

M01-04

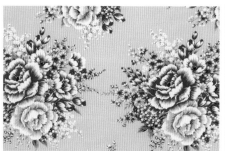

M01-05

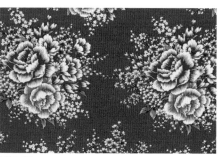

M01-06

長台企業提供

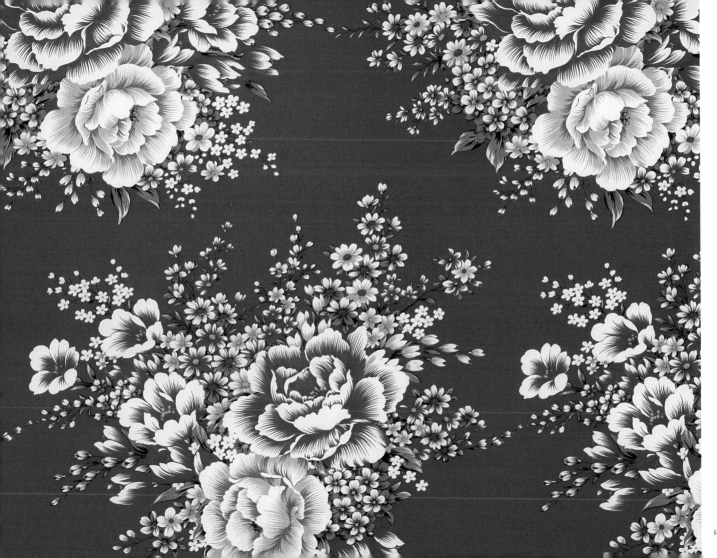

145

風情牡丹

此系列的花樣是新出廠的圖案，畫風和早期的筆觸完全不同，跳脫了工筆畫法的精緻描繪；花朵綻放立體而不矯作，畫面經營也是自然、不造作。色彩的配置跳脫複雜絢爛的刻板印象，暈開的色彩描繪雖然鮮豔，卻顯現出一股輕柔的風情。此系列有鮮豔的寶藍、大紅和米色色底等，寶藍和米色特別以紫色花朵來突顯它的柔和度，而大紅色卻採用強烈的橘黃色，提亮了整體畫面的能見度，展現活潑浪漫的氣氛。新遠東紡織出品。

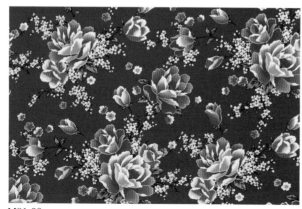

M01-08

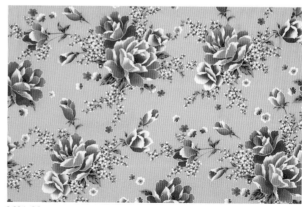

M01-09

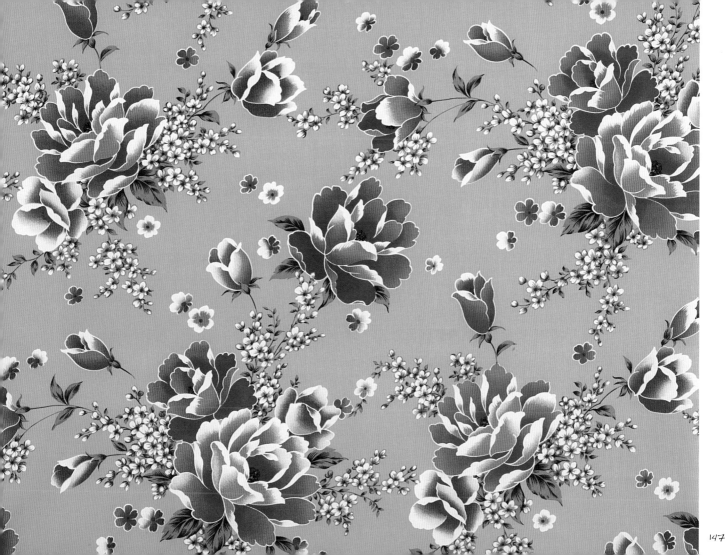

147

藤蔓上的牡丹

由一朵或兩朵串成的牡丹花鋪陳在波浪狀的藤蔓上，藤蔓曲線帶出一股自由流暢的線條。牡丹花活靈活現的跳躍其間，顯露出它的靈氣，充分展現無限的創意空間。花瓣結構和一般工筆畫法的牡丹不同，不刻意以線條強調花瓣的形狀，而以堆疊方式帶出花瓣的形體，成為豐潤飽滿的圓形大花型。系列顏色有米黃、粉紅和大紅色，牡丹花體仍以大紅和桃紅色為主體，獨特的黃色花朵則加強了整體畫面的明亮度。新遠東紡織出品。

M01-11

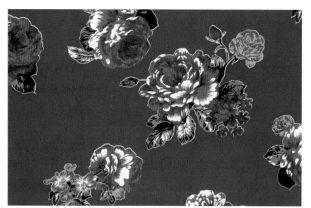

M01-12

長台企業提供

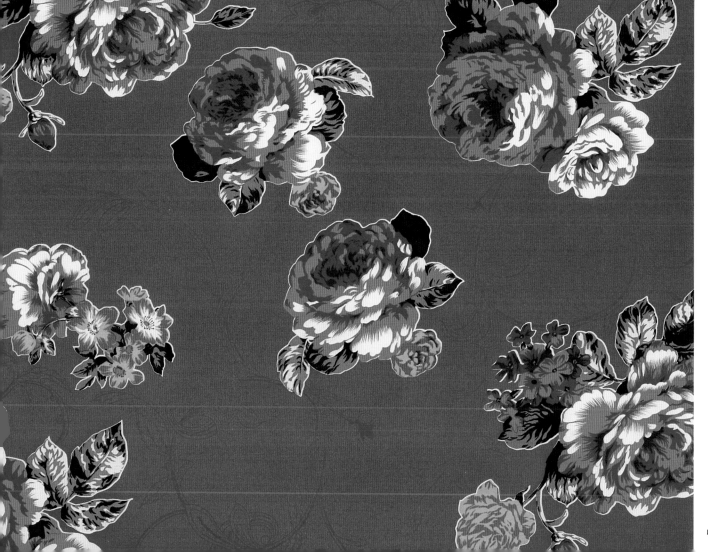

149

牡丹花球

極為少見的構圖，由一團團的牡丹花球排列組合而成，花球間的留白部分則以白描的繪法帶出牡丹的形體，貫穿於花球間，幾無間隙，更加襯托出花球的立體感。寫實筆觸的華麗牡丹和小菊花所串成的花球鮮豔耀眼，展現它的華麗感。整個花球色彩的配置更是有別於傳統的紅色花朵，而改以橘黃色、黃色和紫色加上綠葉組合而成，更突顯它的獨特。

M01-14

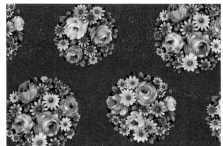

M01-15

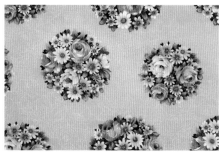

M01-16

長台企業提供

黃牡丹

畫面的結構是由大小不一的花叢所構成，花叢的間距由不同藤蔓式的小花串連而成，自由流暢的筆觸充滿浪漫的風格，讓整面布品看來更為輕盈活潑。牡丹花的形體為豐潤飽滿的圓形大蕊花朵，與一般傳統工筆畫法不同，不刻意以線條強調花瓣的形狀。橘黃色的出現，巧妙的跳脫傳統的紅色色調，增加畫面的靈活性和明亮度。新遠東紡織出品。

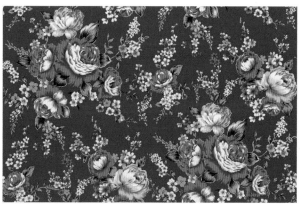

M01-18

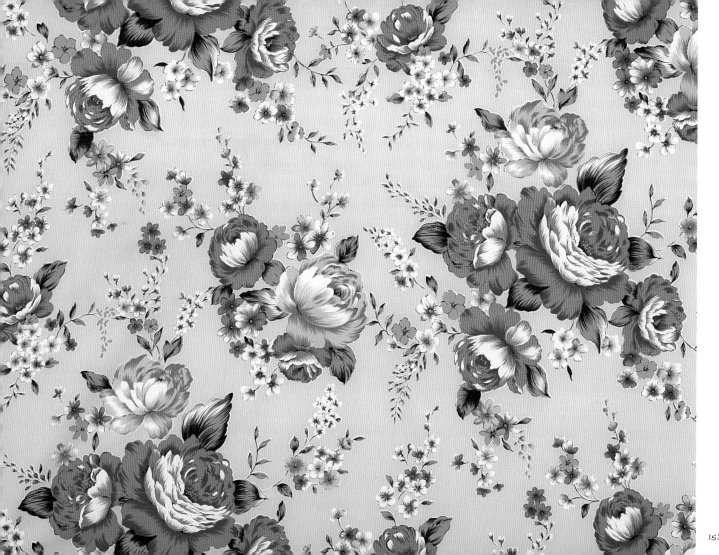

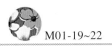
雙星牡丹

畫面由三組大小不同的花叢所構成,有單朵、雙朵、三朵,花叢的構成除了大朵的牡丹花外,周圍更籠罩著不同的小花和綠葉,讓花叢的結構體更顯得華麗熱鬧,豐潤飽滿,花開得燦爛豐富。強勁的筆觸帶出傳統的寫實畫法,線條簡潔分明,同時也利用色彩的深淺勾勒出花體的立體感。花叢間組成的對角關係,中間再以雙牡丹構築,如此形式的排列組合產生了極致的美感,畫面寬廣豐富。

色彩的運用採取最傳統的紅色,在大叢的小菊花簇擁之下,更突顯它的濃豔華麗感。是目前市面上最具代表性及最受歡迎的系列花布之一。新遠東紡織網版印染,由11個色調組成。

M01-20

M01-21

M01-22

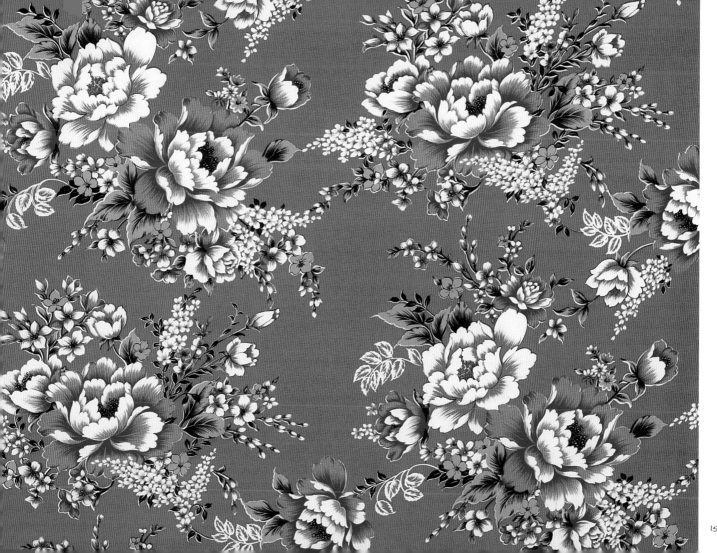

155

牡丹叢

寫實筆觸的傳統華麗大牡丹，花叢結構非常複雜，被周圍的小花籠罩著，燦爛豐富的花叢顯出熱鬧的氣氛。牡丹花體的描繪不刻意框邊，有較多的留白，在一片花團錦簇的景像下轉以柔和的線條呈現，但整面布品活靈活現的展現活潑浪漫的氛圍。色彩的分配達11色，可說是非常豐富，尤其是小花色彩的配置，搶眼的紫色及金黃色，不管是在紅色布底或米色布底都能呈現活潑、跳躍的特性。

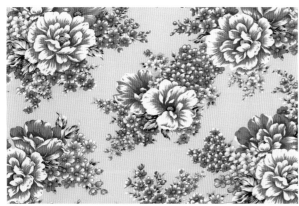

M01-24

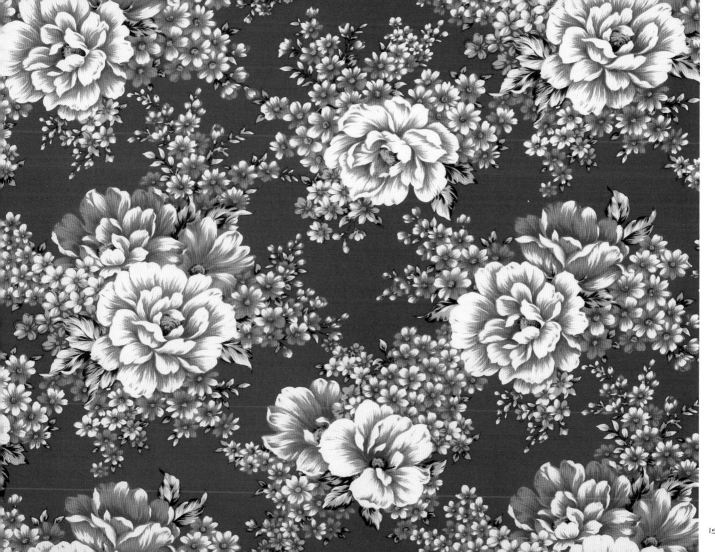

157

浪漫牡丹叢

這一系列是目前市面上最受歡迎的花布之一,畫面由兩個大小不同的花叢對角呈現,豐潤飽滿。花叢雖大,但花叢內的牡丹花體卻沒有一般牡丹花的尺寸那麼大,在兩個對角花叢中間又布有小花叢來填滿空間,且利用花叢外圍的花枝結構巧妙的帶出整體畫面的輕盈,充滿浪漫的氣氛。設色運用多彩多姿,明亮耀眼。這一系列原始色彩有藍、紫、粉、暗紅等四組色底。

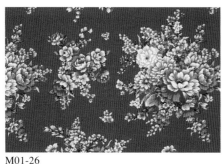

M01-26

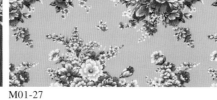

M01-27

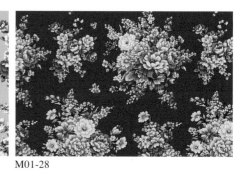

M01-28

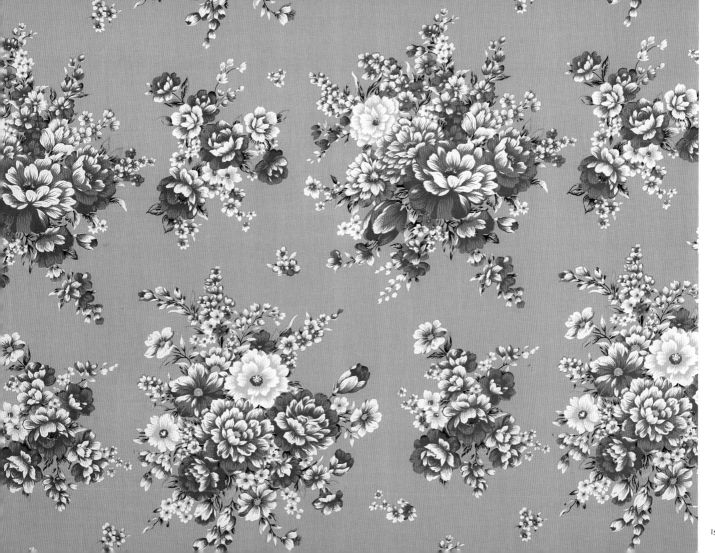

159

花紋浪漫牡丹叢

近年來興起一股台灣花布流行後，上述浪漫牡丹叢花樣廣受各界喜愛，廠商為此加印了這一系列的花色。基本上花形，花體和色彩配置都維持一樣，只是在布底上加印了隱性花紋，這些花紋在浪漫中又增添了另一股高雅的風味。目前有紅和藍色兩個色系。新遠東紡織出品。

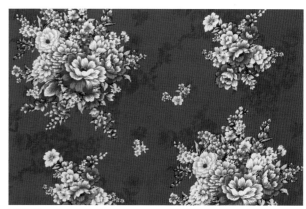

M01-30

長台企業提供

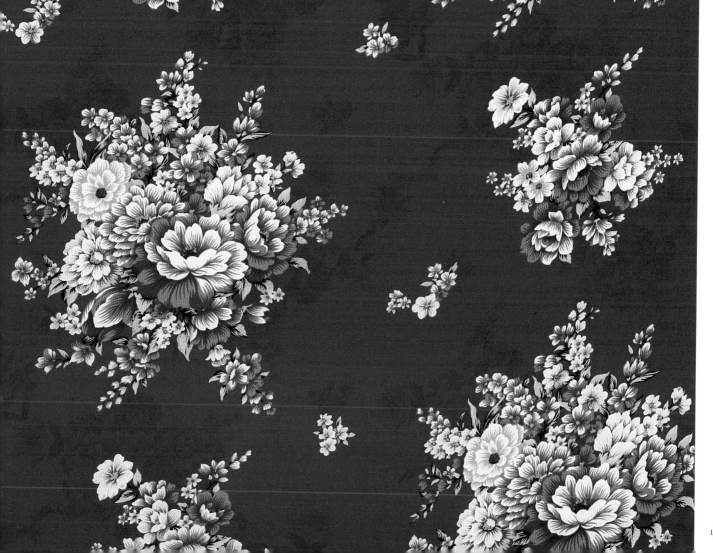

161

並排牡丹叢

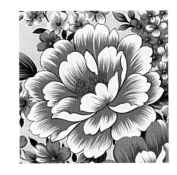

這個系列是因應市場需求而出的新產品，畫面由兩組不同的花叢所構成，花叢的排列組合和一般傳統對角花叢不同，而是以並排的方式呈現。花叢之間的留白空間除了花枝的延伸外，沒有其他花叢填充畫面，使整體畫面看來雖簡單但仍充滿輕巧活潑的感覺。花叢結構不複雜，都是各以一朵紅牡丹和一朵黃牡丹，加上一朵小紅牡丹，周圍再圍繞著不同花種的花朵和綠葉組合而成。設色運用明亮多彩，色彩繽紛。

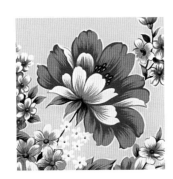

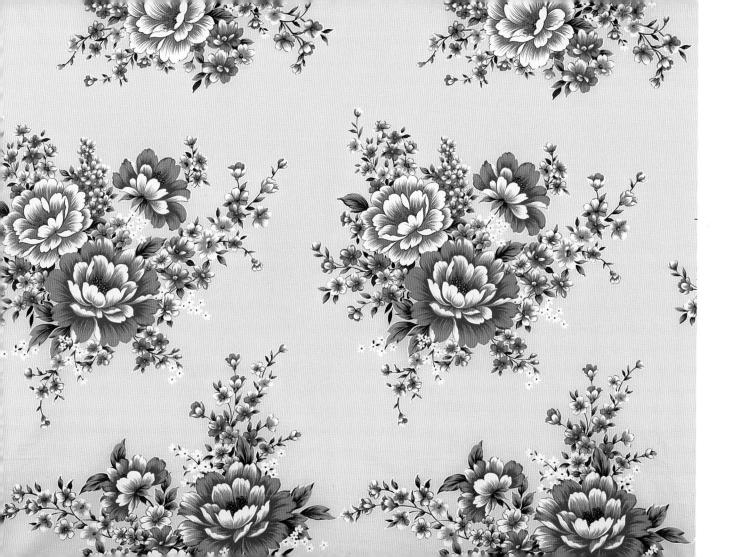

日式牡丹系列

台灣的政治及歷史發展深受中國及日本影響，甚至在文化藝術領域或生活應用上都可見到濃濃的日本風味；而牡丹花在中國被譽為「百花之王」，現存的日式傳統文樣中也有不少是以牡丹花為主題，這些牡丹花也許仍帶有中國風，但一些日本設計師秉著日本獨特的美學基礎，將原有的華麗濃豔花朵淬煉成高雅的日式風格。

台灣既深受日本文化影響，對牡丹花也是情有獨鍾，展現在布材的牡丹花到處可見。大朵豪華濃豔牡丹花所構成的畫面，仍不足以讓喜愛熱鬧的台灣人滿足，於是大膽的再加上日式風格的文樣於花叢上，而形成特有的日式風格，這樣的畫風頗受台灣人喜愛，市場上的日式風格布料至目前仍廣受歡迎。

M02-01

國菊圖像

這塊花布畫風寫實，構圖簡潔明亮，色彩亮麗。大叢的牡丹和菊花穿梭在象徵日本國徽的國菊圖案周圍，小花叢散布在留白空間，加添了畫面的豐富和活潑感。

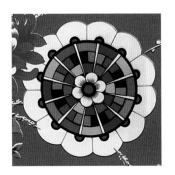

長台企業提供

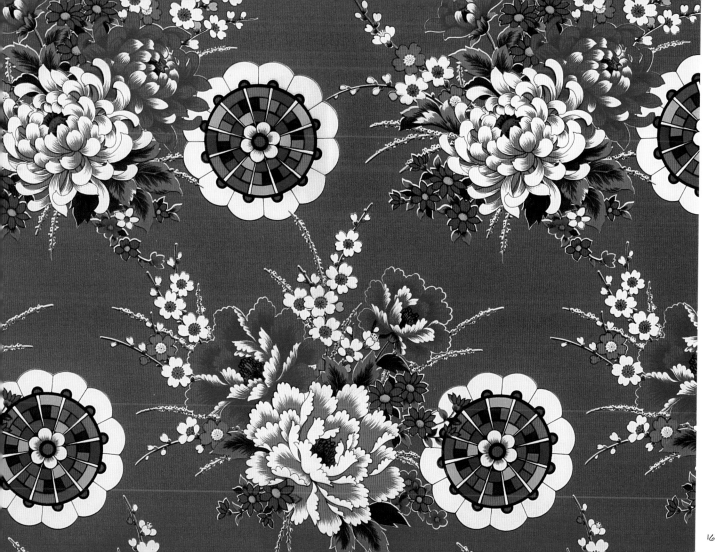

165

童帽牡丹叢

這是充滿趣味的構圖，有這麼多朵大朵的牡丹花還不足以傳達圖案之豐富，於是又加上童帽和代表日皇的菊花圖形，也因此呈現出非常典型的日式風格。花叢的結構非常完整，筆觸寫實，傳統的牡丹花不但顯現出它的華麗，再加上周圍的小花，更添加花叢的複雜多樣。在粉紅色的底布下，牡丹花展現的是柔和的色調，但童帽和國菊的色彩搭配，讓畫面增強了整體的能見度。

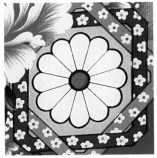

長台企業提供

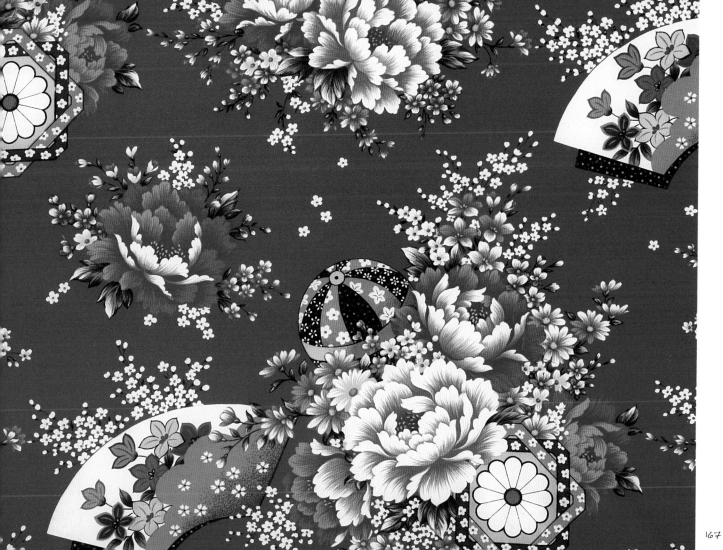

167

童歌牡丹叢

非常典型的日式風格,取自當年日本最典型的花版手繪完成。整體畫面是由兩組大牡丹花叢和兩個不同的日本童趣圖案所構成。花叢構圖非常完整且複雜,由寫實筆觸的傳統華麗大小牡丹組合而成,鑲上金邊的牡丹,更突顯它的富貴氣質。花叢間的童畫一邊是日本兒童和小狗正在觀看狀似販賣香蕉的動態畫面,另一邊則是日本情侶和小狗乘船搖槳的畫面。這些逗趣的圖案交錯在牡丹花叢間,讓畫面充滿童話意味。色彩配置多達14種,尤其是圖案上的紫色,更提升了整體畫面的活潑性和能見度。這系列有米色和暗紅色底,遠昌公司出品。

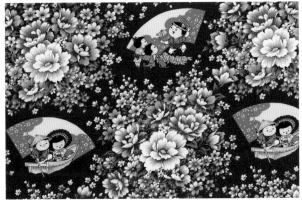

M02-04

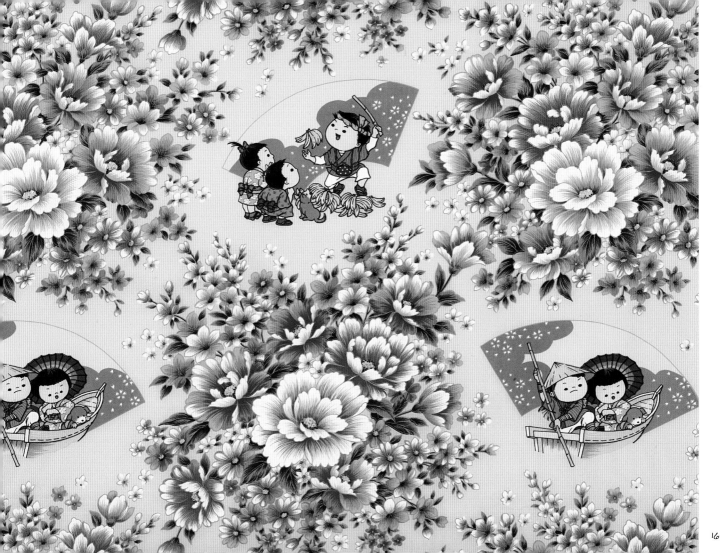

菱形格牡丹叢

日式風格的花布幾乎每一款都充滿豐富複雜的畫面，這一系列也不例外，寫實筆觸的傳統華麗大牡丹，座落於獨具風格的日式格子圖紋上，再加上抽象的葉子，整體畫面創意十足且色彩豐富。由不同色彩所構成的菱形格子穿梭於牡丹花叢間，填補空間的留白，也加強畫面的獨特性。色彩的調配多元且獨特，抽象葉子的小小葉片是由不同的顏色組成，紫色搭配綠色或橘黃色搭綠色，呈現出色彩的豐富變化，加深了畫面的多元性。這系列有暗紅色和大紅色兩款布底。

M02-06

林詩齡收藏

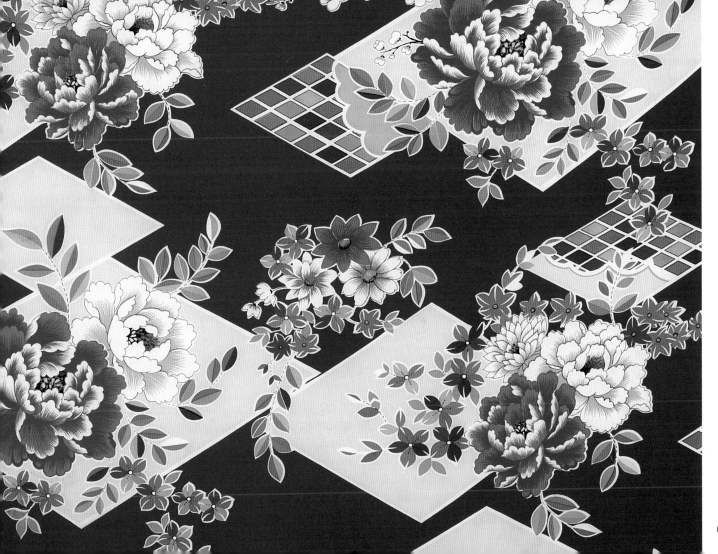

車輪牡丹

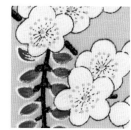
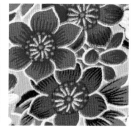

這是典型的日式風格畫面，花叢結構非常完整且複雜，我們常在日式的文樣中看到這類的圖案，也許這是沒經過修改的日本原圖。圖案上方是穩定堅強的竹葉，下方則是優雅含蓄的紫藤。為突顯牡丹的貴氣，花瓣加上金邊，鑲金的黑色車輪和坐擁在車輪上的華麗牡丹相互輝映，成為畫面的主軸。花叢間有牡丹、梅花、紫藤等小花串連而成並座落於車輪上。整體畫面絢爛奪目卻不流俗。這系列有暗紅色、米色、和粉紅色等，新遠東出品，色彩是極為少見的15色，可見它的華麗程度。

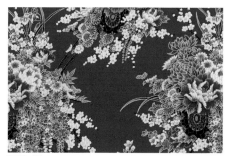

M02-08

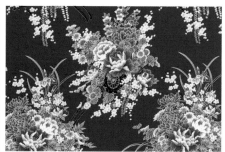

M02-09

M02-10

173

鳳凰牡丹

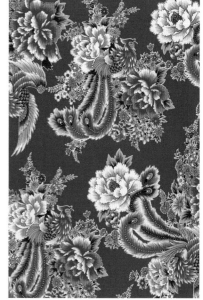

M02-12

鳳凰、鴛鴦、牡丹都是喜氣、吉祥的化身，廣受老一輩長者的喜愛，尤其是結婚場面，均可看到新房內有鴛鴦被，這是家人給予新人最大的祝福象徵。我們看到五彩繽紛的鳳凰，不但色調鮮豔華麗，軀體的描繪更是發揮得淋漓盡致，栩栩如生。鳳凰傍著牡丹富貴花開，整體構圖非常豐富圓滿，符合了台灣人追求幸福美滿的社會訴求。

圖案中的鳳凰有兩種形態，靜態鳳，可看到小腳，是新郎的化身；而展翅的凰是沒有腳的，這是傳統習俗上對新娘的認知和期待，期待新娘待守家中，勤儉持家，賦予無腳的鳳，象徵無腳新娘不易遠走。新遠東網版印染，共有10個顏色。

展翅凰的翅膀以極為少見的紫色來呈現，在粉紅底布的鋪陳下，讓整體畫面顯得輕柔活潑，有幸福美滿的意境。另有一組配色，以寶藍色的翅膀襯托在沉穩的紅色布底中，五彩繽紛的色彩，更突顯了它的華麗，熱鬧喜氣。

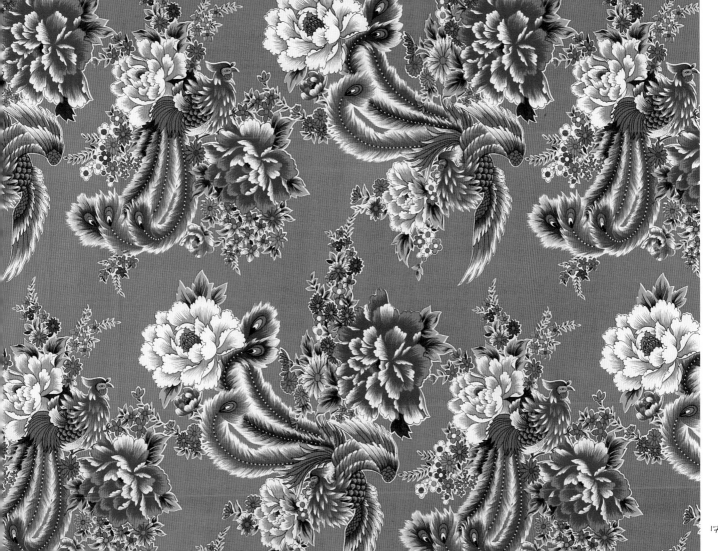

175

其他花色系列

在種類繁多的花布中，早期的花布畫風較偏向精緻的工筆，花形的呈現也較為寫實具象，清楚地勾勒花卉的形體、構成繁複華美的花叢。後期的繪畫變化較多元，屬於較為自然輕鬆寫意畫風的花形慢慢出現，在畫面的經營上，以堆疊色彩、自由揮灑的方式將花朵活靈活現的表現出來。花樣的設計不再強調早期以四角或對角花樣所構築而成的間隔為主體，大多以接續不間斷的繪法畫成，增加了裁布運用的方便性，這是本類的主要特色。

這個系列除了最受歡迎的牡丹花外，更增加了不少花種，如繡球花、扶桑花、太陽花等等。色彩的配置則跳脫早期的鮮豔調性，而轉以清柔的粉色系為主軸，帶出淡雅秀麗的歐式田園風情。這些自然清逸又平易近人的花布作品，不只遠東紡織出品，聯一等其他廠商也相繼出現，深受大眾喜愛。

 M03-01~04

風情花海

傳統金色和彩色牡丹夾雜在一片脫俗但亮眼的花海中，牡丹花體形態的描繪筆法，並不刻意如傳統畫法加以框邊，而轉以柔和的線條呈現，含蓄生動帶有韻味，形塑了它的清新感，雖耀眼但不失畫面的和諧性。在填色運用上不管是紫色的牡丹或粉紅牡丹，都能展現它的風華。

M03-02

M03-03

M03-04

長台企業提供

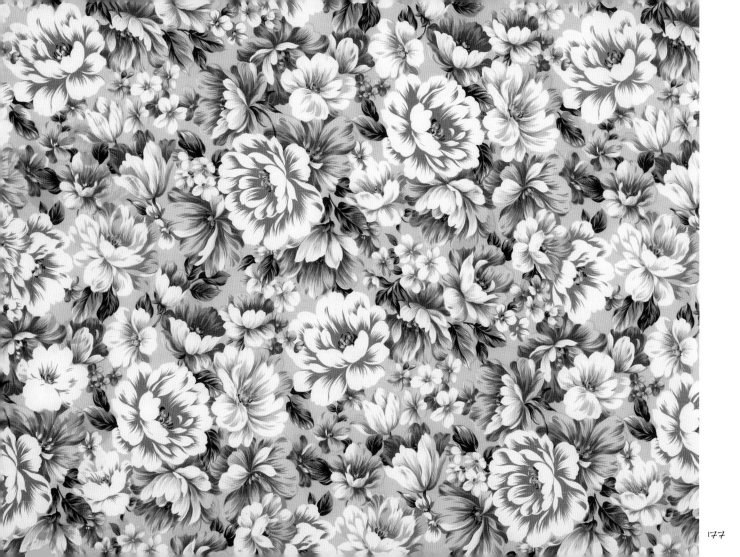

177

蕊心花海

兩種不同造形的單朵牡丹花分散交織於雛
菊花間,這些牡丹跳脫了傳統精緻多層次
的花瓣形態,改採輕盈的單瓣描繪畫法,
自然而不造作。而最為獨特的是不管牡丹
或雛菊在設色配置上都強調了花的蕊心,
黃色或彩色色調的蕊心跳躍在花叢間,有
畫龍點睛之效果,讓畫面呈現著明快的節
奏感。布底的配置用了點描法,在花間以
同色系點描出不規則的斑點,這些斑點和
黃色蕊心相輝映,加強了視覺效果。

M03-06

M03-07

長台企業提供

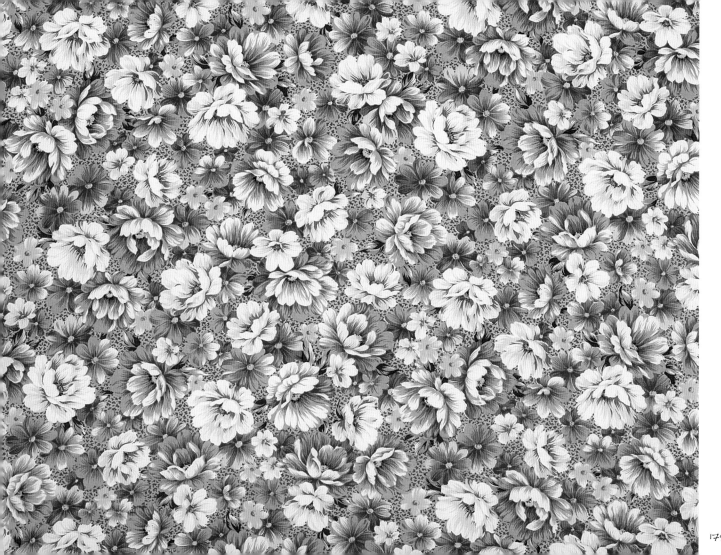

179

希望太陽花

M03-09 M03-10 M03-11

畫面結構是以兩種大小不一的太陽花形成排列組合，中間留白的部分則以白色小太陽花和其他小花補滿。
寫實立體筆觸的繪工，把太陽花那股豐潤飽滿的生命力強烈的呈現出來。設色部分也是以太陽花本身的金
黃色為主體，但周圍白色小花的鋪排卻巧妙的提亮了整個畫面的能見度，增加了它強勁的活潑性。這系列
有大紅、暗紅、粉紅和紫色等色。遠東紡織出品。

台灣歷經荷蘭、西班牙、中國、日本統治，光復後，日本人撤離，接著國民政府由中國撤退到了台灣。由
於國共的鬥爭，勢不兩立，當年反共是政府重要政策。據說當年共產黨是用太陽花為黨花，也因此，在種
類繁多的花布上，是看不到太陽花的。但政治環境改變後，太陽花的圖案不知在何時躍上花布的行列。

長台企業提供

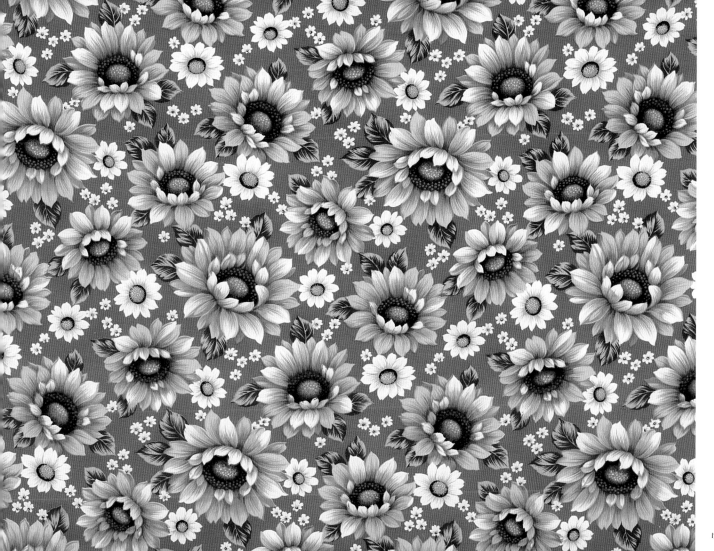

繡球花

以類似手工絞染、繪染的印染方式為表現手法，花體由四瓣一朵的小繡球花集結而成一束花叢，並以暈染的方式經營整個畫面。葉子則以白描方式點繪而成，補足花體間的空白。整體呈現一股柔美溫煦的美感。

M03-13

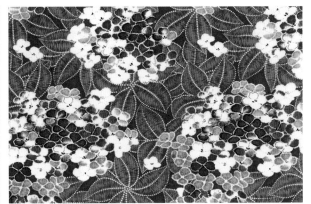

M03-14

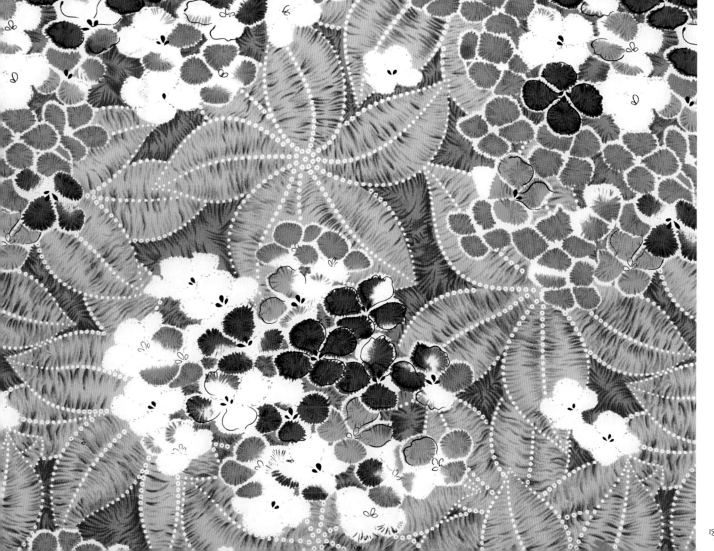

卡通系列

1970年代後，台灣經濟起飛，家庭生活漸漸改善，家裡的孩子也受到較多關注，花布除了應用於家庭寢飾外，布商也看到兒童市場的商機，於是找到當年風靡全球的迪士尼卡通圖樣，為逃避仿冒的風險，繪圖時，刻意做了部分的修改。這些卡通圖案出現後，受到孩子的喜愛，市場熱賣。現今，80、90年代成長的孩子，記憶中都還有這些卡通圖案的印象。卡通圖案除了遠東印染外，其他廠商也印了不少的圖案。現今印有卡通圖樣的花布還是盛行於市場，仍然受到許多孩童的喜愛。

M04-01

甜蜜小熊

小熊甜蜜的生活景象是這個圖樣的特色，鋪陳在四方格子上小熊的各種不同的姿態，不管是彈著吉他歌唱或是悠閒自在伴躺，還有端著牛奶的樣子，都讓人感受小熊的幸福快樂。色彩簡明，藍色布底再加上黃色的小熊是這個畫面的主色調。聯一產品。

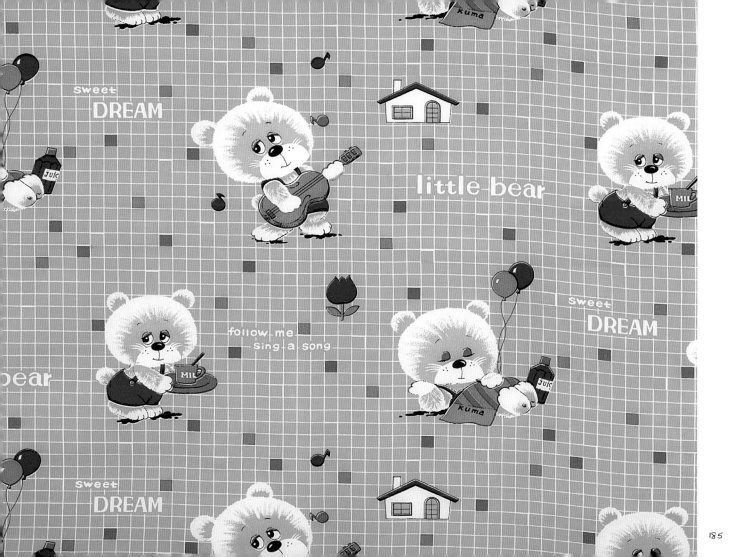

185

喜樂拼圖

布面構圖是由各種有趣又可愛的圖案拼湊而成，飽滿且完全沒有留白的空間，圖案非常多元複雜，有歡樂生日派對、郊外釣魚的景象，還有各類玩具、家中日用品等趣味性物品。整體畫面充滿歡樂幸福的氣氛，色彩配置用到10色，以深淺藍色為主要色調，是聯一產品較少見的豐富色彩呈現。

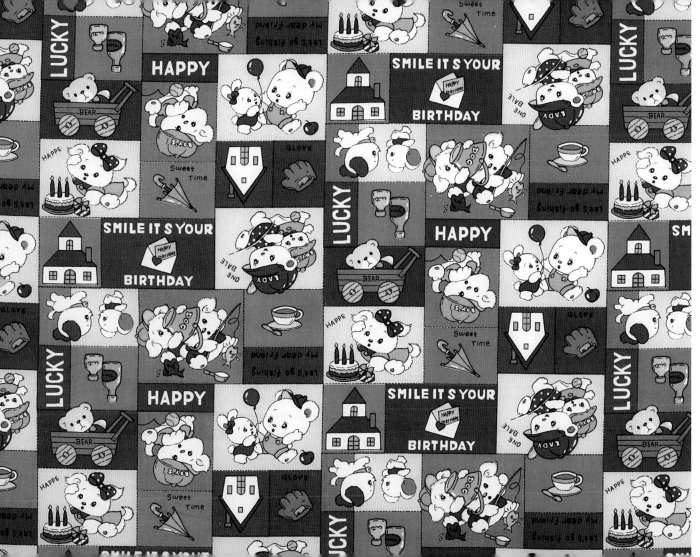

187

歡樂時光

底布由等距的四方格子構成，不同色彩的英文字母和撲克牌圖案穿插於格子上，畫面呈現一股熱鬧的氛圍，快樂歡笑的小熊和小白兔更是帶活了整個畫面的活潑歡樂氣氛。這系列有藍、紫和桃粉色等三種不同色彩，設色方面偏向輕柔，明亮討喜。新遠東紡織產品。

M04-04

M04-05

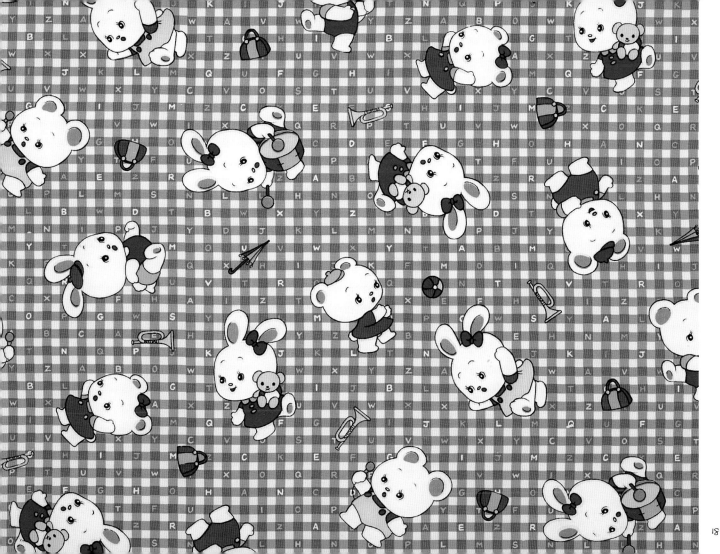

189

幸福家庭

此花布構圖是由六幅不同的家庭生活景象圖案組成，每個圖案都是一幅完整的畫面。這是非常祥和的幸福家庭與比鄰而居的生活寫照，由兩個家庭組合而成。其中一個熊家庭有熊爸爸和熊媽媽的庭院工作，美麗的房舍和在花園嬉戲的二男一女熊寶寶。另一組則是呈現兔爸爸和兔媽媽豐收的紅蘿蔔，家內客廳壁爐的溫馨畫面，還有在門前玩耍的好友一族，熊寶寶和兔寶寶。設色非常豐富飽滿，以綠色為主調，整個色調的配置非常柔美。圖案中間以草綠底色加上小白點的布圖，提亮了畫面的能見度。

 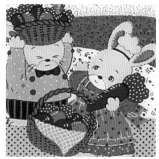

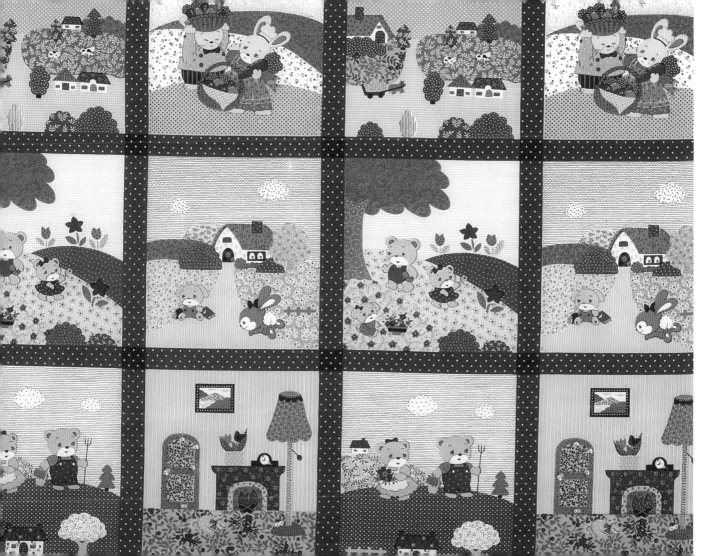

豐收

畫面也是由不同的構圖組成，拼湊方式不刻意留邊，由於每個畫面不管是在色彩或構圖都呈現強烈的不協調，有凌亂的感覺，卻帶出一股非常活潑的景象，一切充滿生機。熊爸爸和熊媽媽豐收後的神情是愉悅的。設色非常強烈且對比，整體仍以淡藍色和粉色系最為顯眼。新遠東紡織出品。

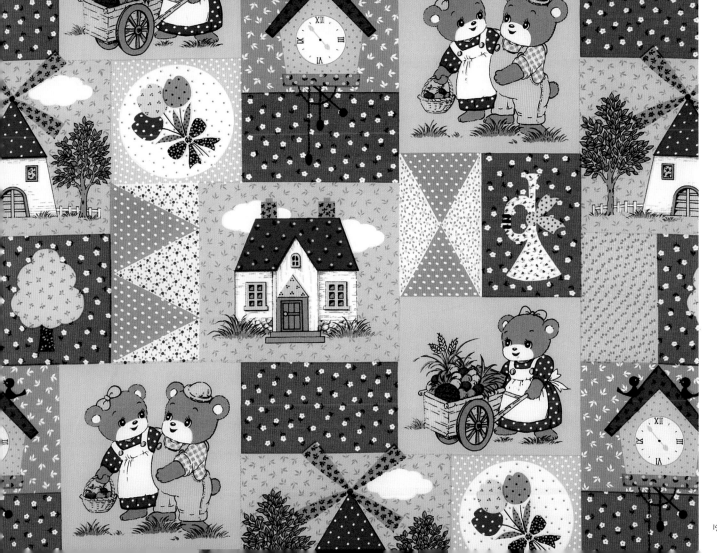

鄉村生日宴會

生日派對開始囉！這是非常逗趣、歡樂的鄉村生日宴會景象，所有動物齊聚一起遊樂，處處開滿鮮花，草木青青，小鳥飛翔歌唱，小狗追逐著小鳥，兔寶寶們或是賽車，或是在帳蓬前嬉戲，還有玩著汽球的小猴子，兔爸爸帶著生日禮物的歡樂氣氛。這系列有藍和紅兩個色系，整個畫面色彩繽紛，活潑可愛，充滿朝氣。

M04-09

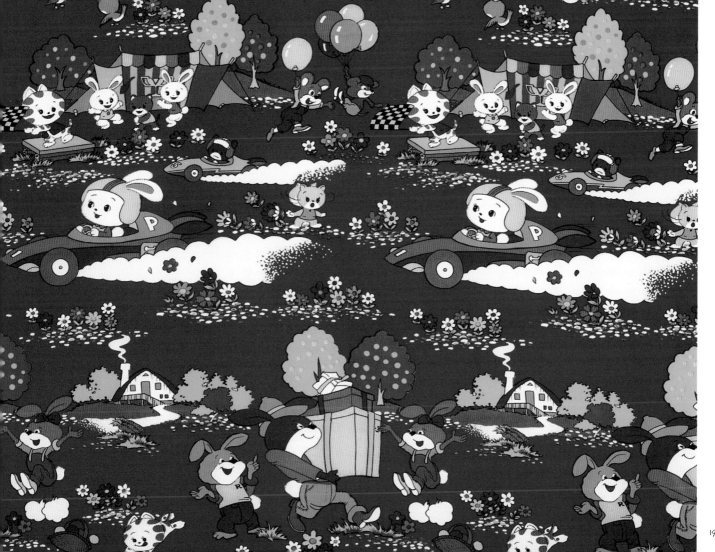

小熊拼圖

由小小的可愛小熊的圖像所構成的圖案，小熊有不同的面貌，不同的表情，呈現出一幅非常生動可愛的構圖。在小熊間還穿插各種物品和玩物、玩具。英文字母則在畫面上扮演了畫龍點睛的效果。顏色的配置達11色，這樣的構圖和色彩非常適合小男孩使用，因此廣受喜愛。新遠東出品。

 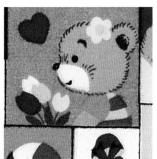

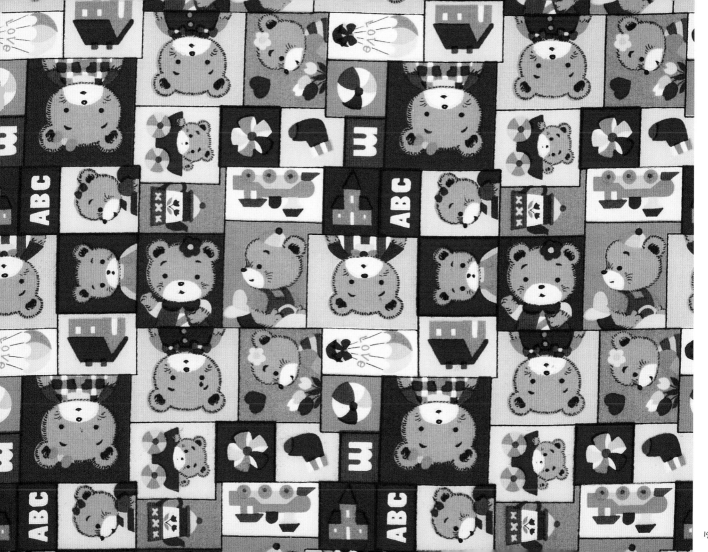

197

企鵝家族

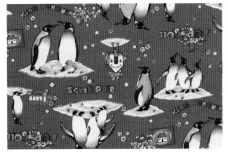

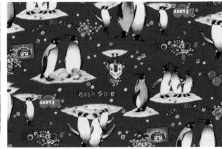

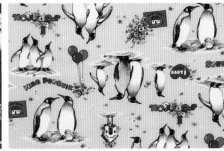

M04-12

M04-13

M04-14

企鵝是廣受大家喜愛的可愛動物，也可以說是最不怕冷的鳥類。牠全身羽毛密布，皮下脂肪厚達2至3公分，這種特殊的保溫設備，使牠在攝氏零下60度的冰天雪地中，仍然能夠自在生活。企鵝的特徵是背部為黑色，腹部白色，圖面上看到的企鵝特徵是帶橙色的耳鬢，不會築巢，只把蛋放在雙腳下孵化，生活於地球最南端的帝王企鵝，畫面還可看到King Penguin的英文字。

企鵝家族過生日是這個畫面的主題，可以看到企鵝爸爸和媽媽帶著小企鵝共度生日的景象，有生日蛋糕、氣球、花、生日蠟燭布滿畫面，還有企鵝逗趣、頑皮、詼諧等生動的神情，呈現出親情和友情的溫馨氣氛和畫面。共有四種不同底色，粉紅、大紅、藍色及米色，都是小朋友最喜愛的色澤。新遠東紡織網版印染。

長台企業提供

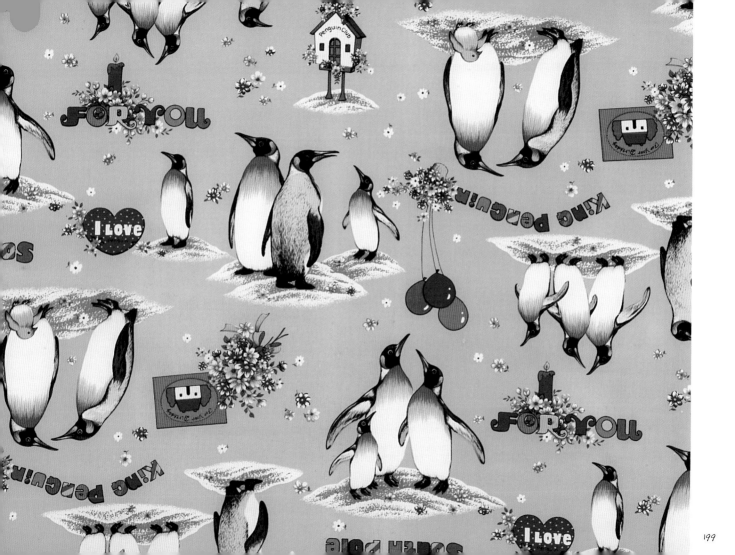

199

Ch3 | 絕版品

遠昌公司出品 cotton 100% ●●●●●●●●●●

台灣花布發展初期是以滾筒式印染的「鐵牛仔」為主，通常印的都是小碎花。布紗大都用平織布，布質較粗硬，花色最多只有5至6色。但漸漸的花樣變化慢慢多元化，在維持5至6色的配置下，開始有大叢牡丹花和其他大花出現。由於印色顏料是塗於滾筒外，也沒經過高溫蒸和水洗，故容易褪色。

鐵牛仔花布花樣較小且色彩簡單，除了用在被單外，也常見在農場上農婦所穿的衣服或袖套，甚至斗笠上的花布巾也都是鐵牛仔印染的花布。在經濟匱乏的年代，套色成本少，市場價格容易被接受。因價廉物美，符合耐髒、耐洗、耐用的經濟效益，廣受大家喜愛，尤其是鄉下村落。

此系列的鐵牛仔絕版品是由遠昌布行所提供的樣品布，這些樣品布有的是十多年前的，有的其實也就在近幾年，但由於市場淘汰機制快速，很多布品在一些貨源結束後就不再生產，而成為絕版品。由於是樣品布塊，故只有片面的圖樣，資料不夠完整，保存狀態也不甚良好，但其中許多花樣與設色，現今看來仍是極具美感與時代特色，在布品被淘汰快速的情況下，這些樣品仍值得保存與作為應用參考。

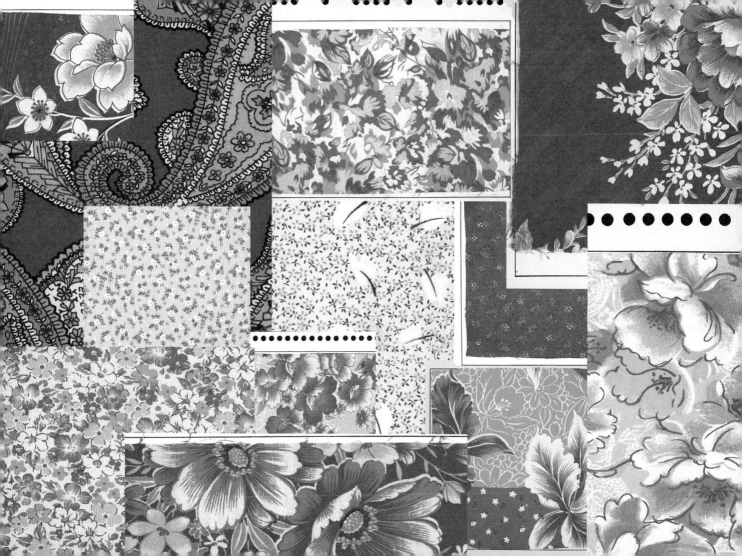

小碎花系列

小碎花一直頗受市場歡迎，早期印染發展沒有很多素材可供參考或臨摹，往往要靠彩繪者自行創作。這些小碎花大都由簡單或不成形的小花再加上葉子所構成，有些圖案甚至無法明確看出其結構。構圖通常只簡單的排列成幾何圖形，漸層的色彩配置只在底部加上同色系的色塊，因此無法呈現立體感。色彩變化大致只有二至三色，雖然變化少，但畫面卻清爽有活力。布花美麗，材質耐洗又耐用，普遍用於婦女農作時所戴的斗笠包巾和袖套。

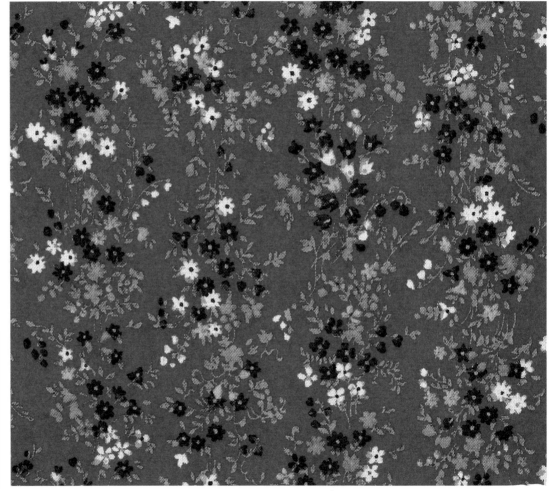

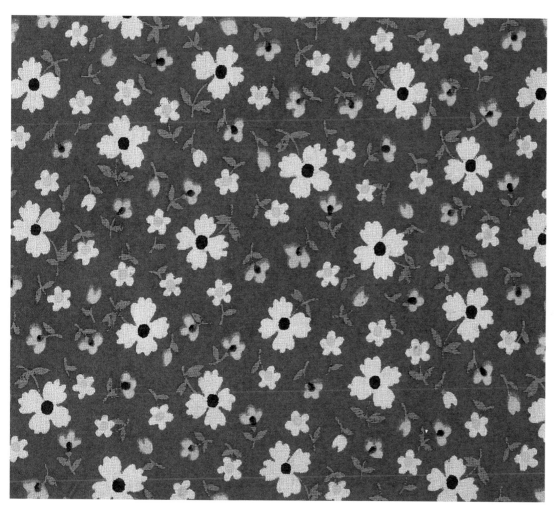

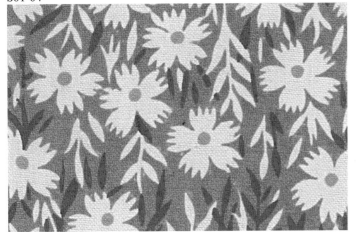
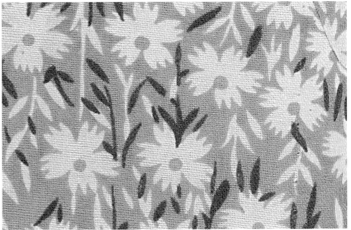

S01-05

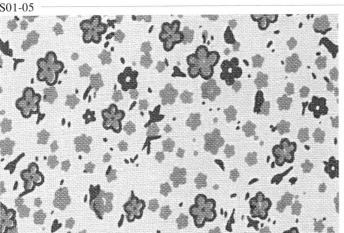
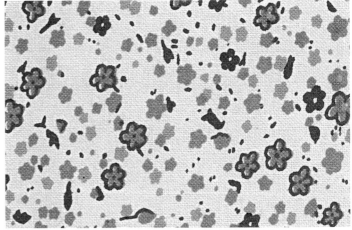

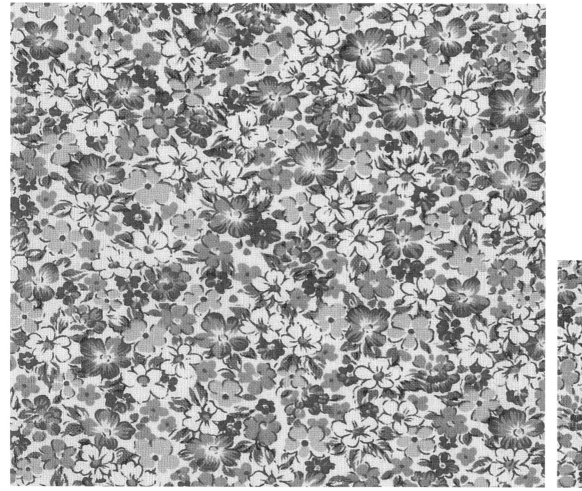

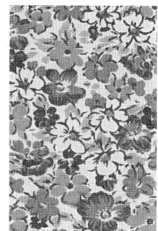

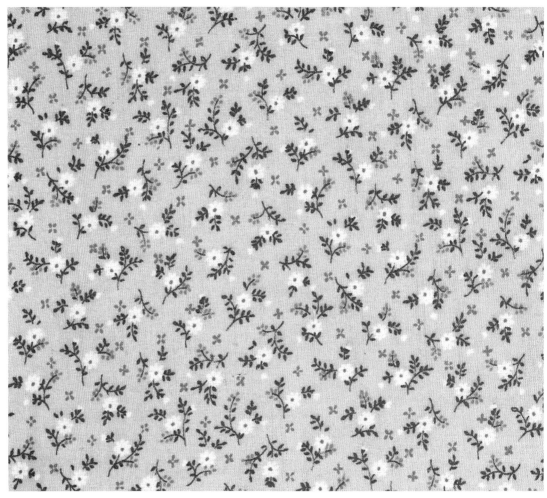

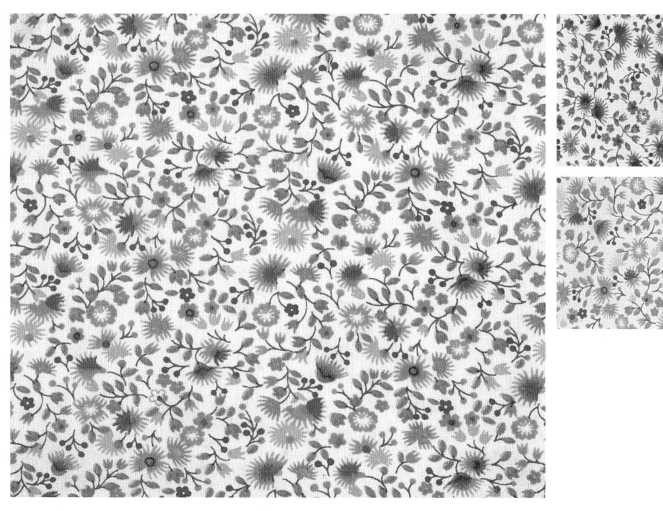

牡丹花系列

花布發展史中最具代表性的圖樣就是牡丹花，不管是早期或是近代的作品皆然。牡丹花的結構，不管是單朵或花叢，單瓣或多瓣，應用花樣變化多端，花朵大且燦爛豐富。除了主體牡丹外，周圍總會圍繞著不同花種的花朵和綠葉，色彩繽紛，形成一個相當完整的美麗花叢。

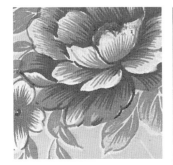

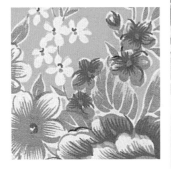

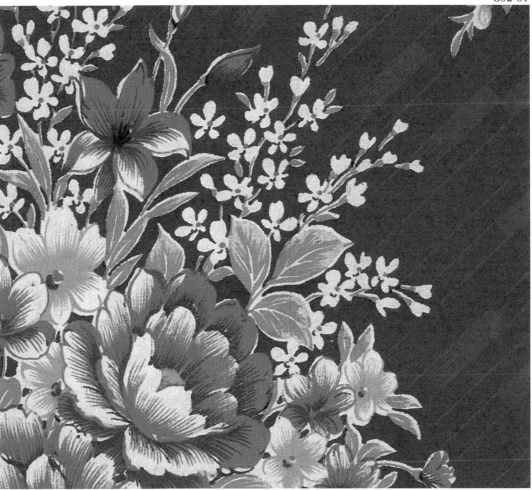

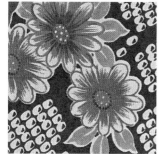

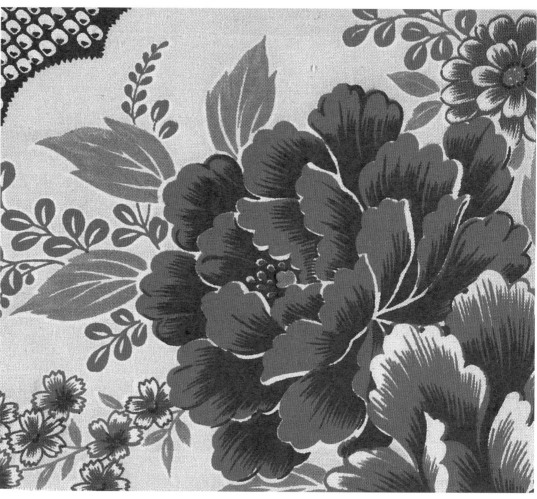

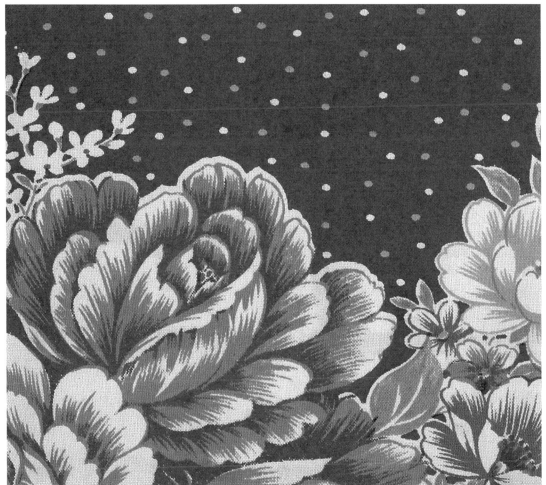

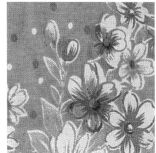

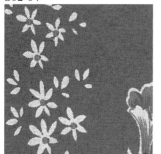
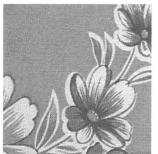
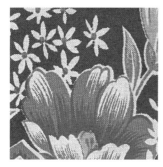
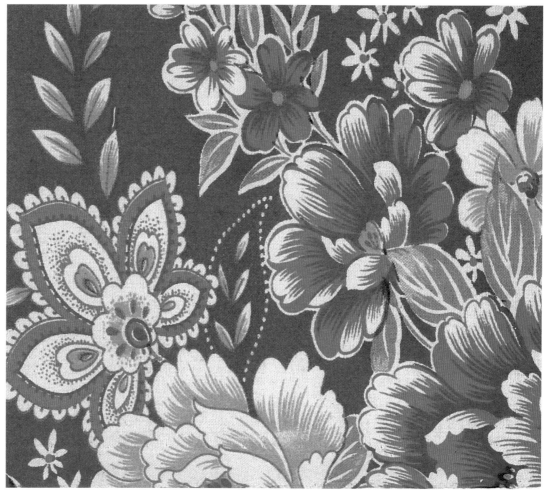

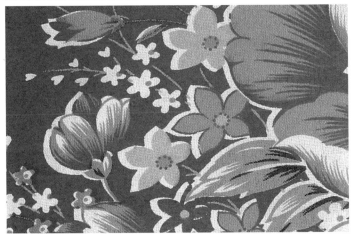
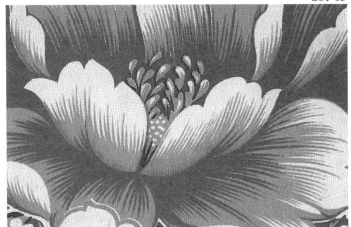

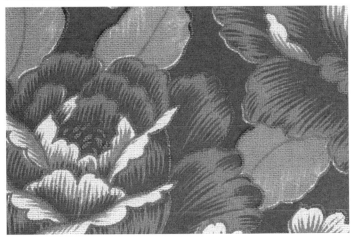

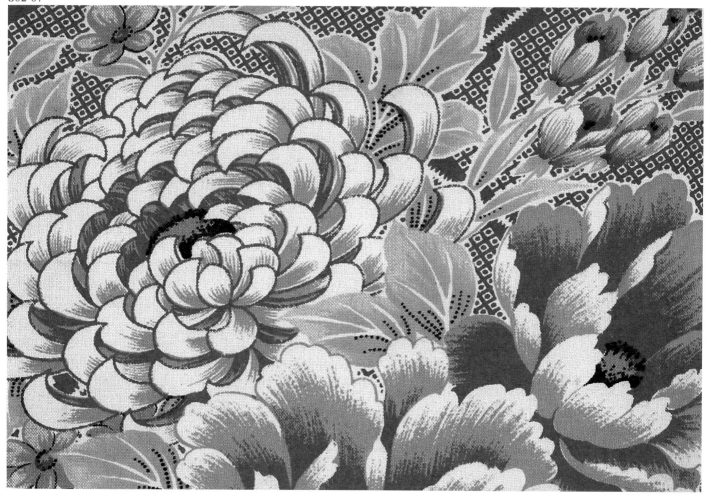

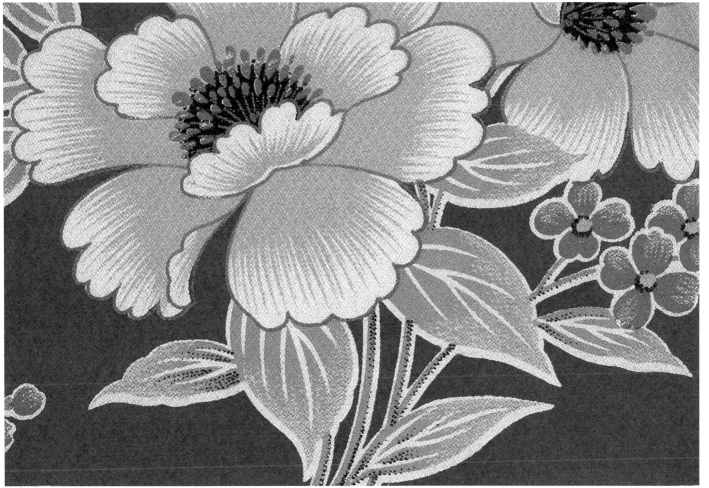

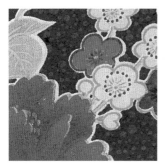

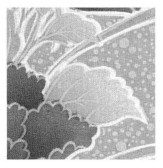

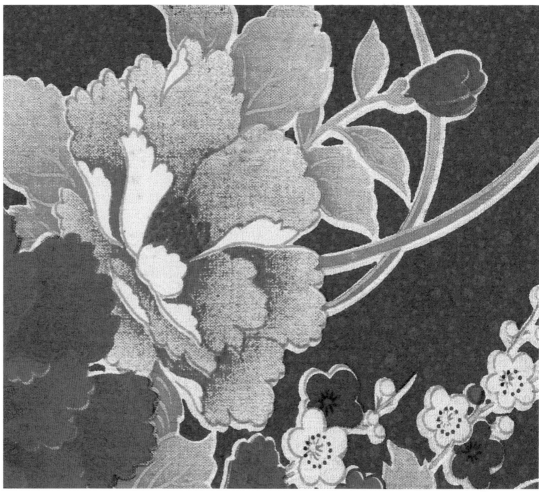

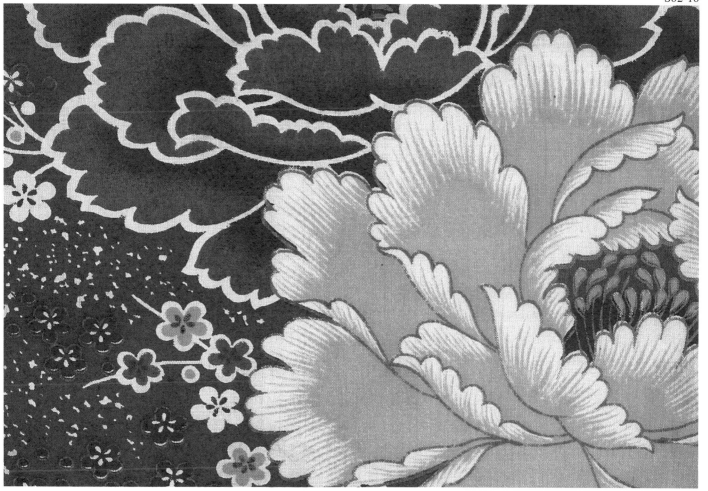

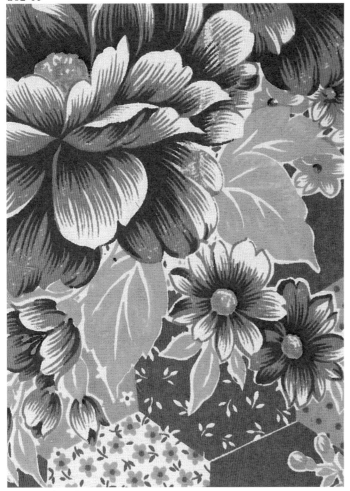

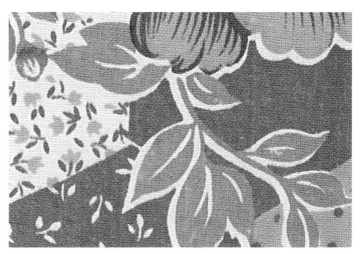

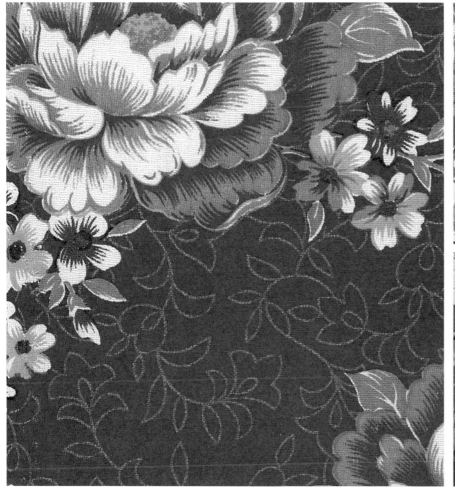

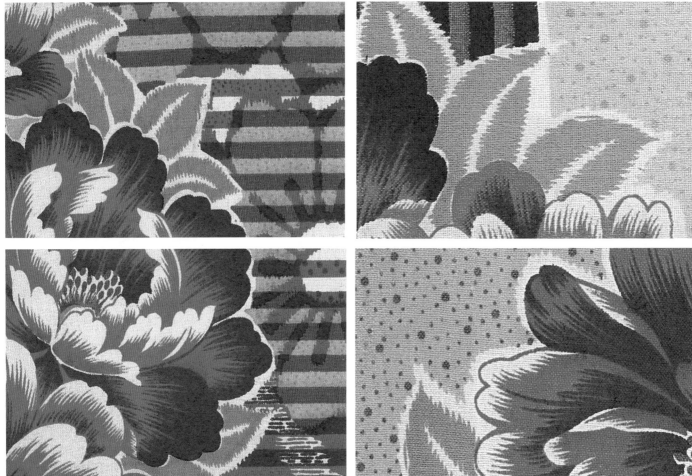

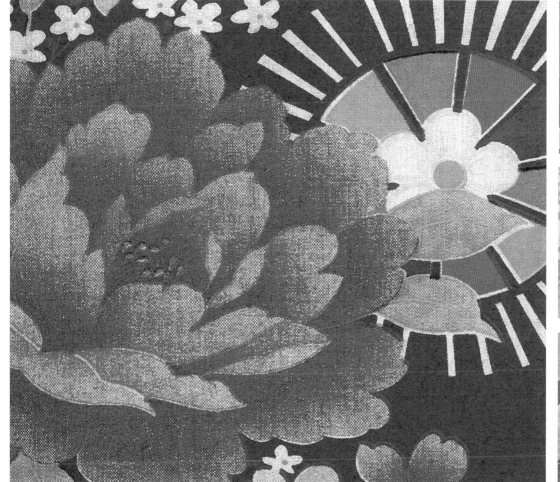

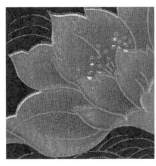

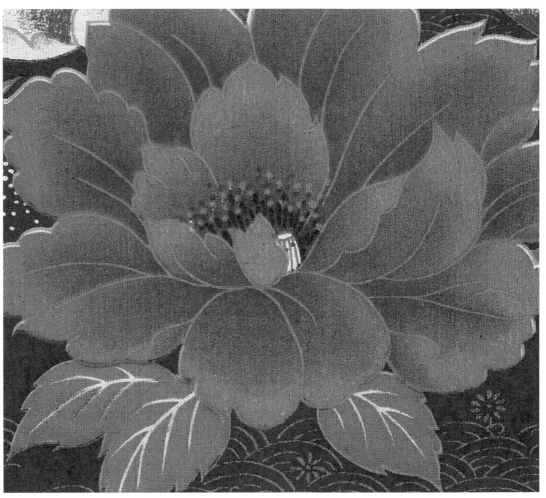

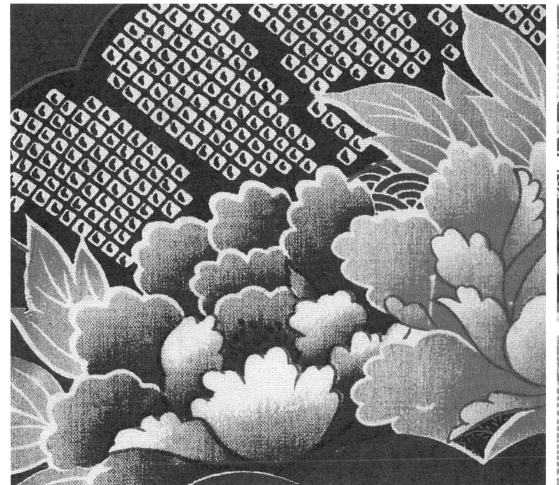

歐風系列

　　台灣花布通常以牡丹花為主體的工筆繪法來呈現。在種類繁多的花布中，也有屬於較為自然輕鬆的寫意畫風，以堆疊色彩、自由揮灑的方式將花朵靈活表現出來。除了牡丹外，也出現了許多其他花種，色彩也跳脫原有的明艷鮮麗的紅色系列，而轉以輕柔能帶出淡雅秀麗的歐式田園風情為主軸。構圖設計以接續不間斷的繪法畫成，增加了裁布運用的便利性。

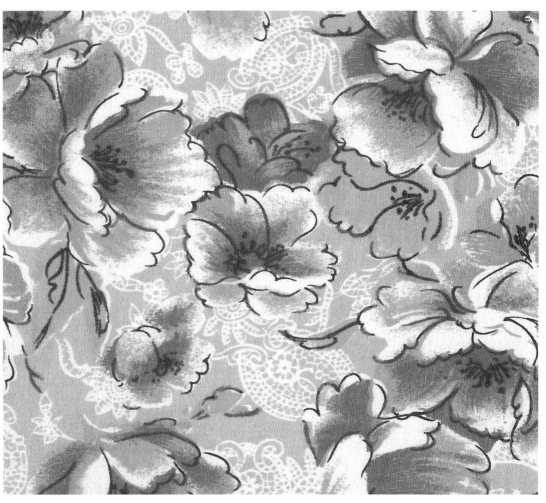

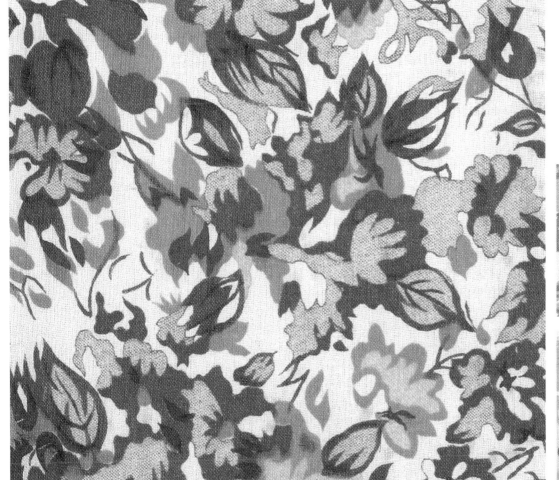

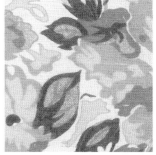

S03-04

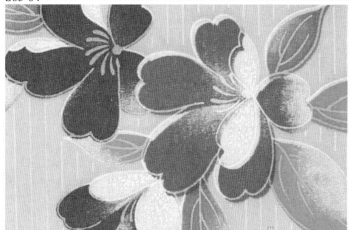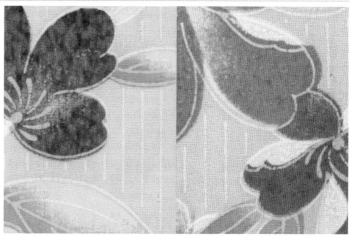

S03-05

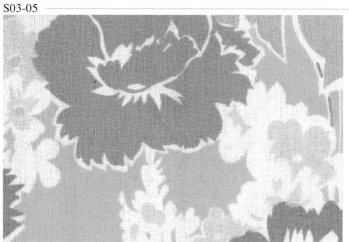

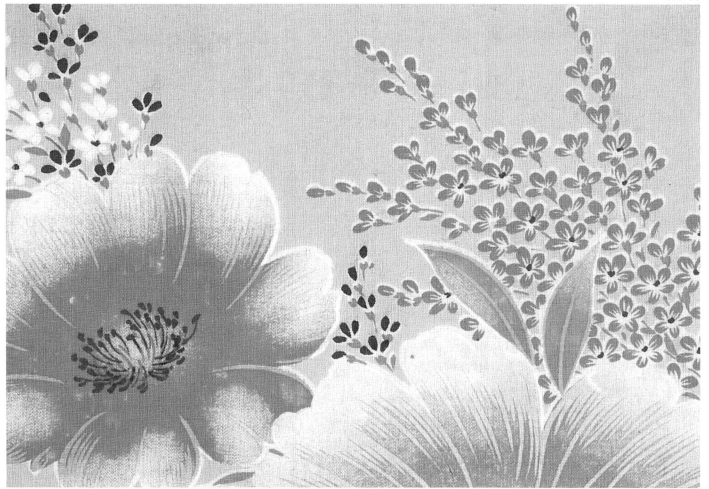

白描系列

由於早期的印刷技術，無法自由表現色彩立體感的細緻漸層，這種以東方水墨畫中的「白描」技法，用線條勾勒出花的形體，或是飾以不同的筆法來豐富原本單純的背景底圖，再將經修飾後的底圖設定顏色，來搭配前景的花卉主體，進而衍生出另一種新的紋樣風格，充滿線條之美感與樸素清逸的筆趣。這種簡單勾勒出圖形線條與平塗色彩的方式，可以在滾筒式印染法的技術限制下，僅以少數幾種顏色運用，達到豐美畫面的變化效果。

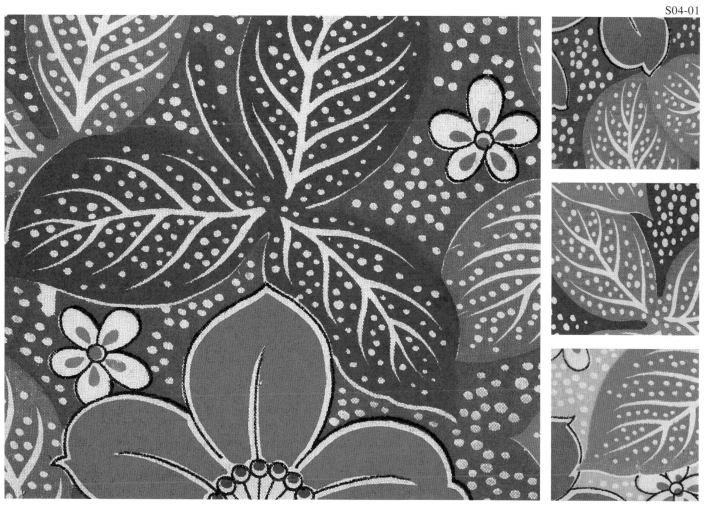

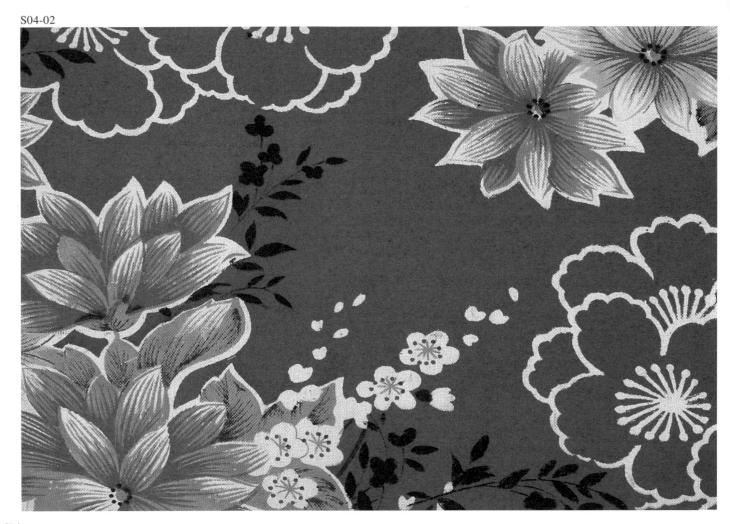

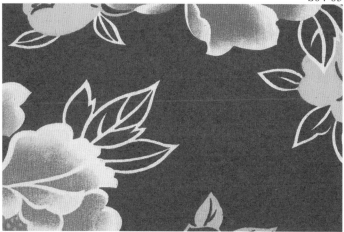

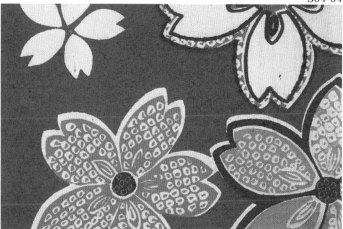

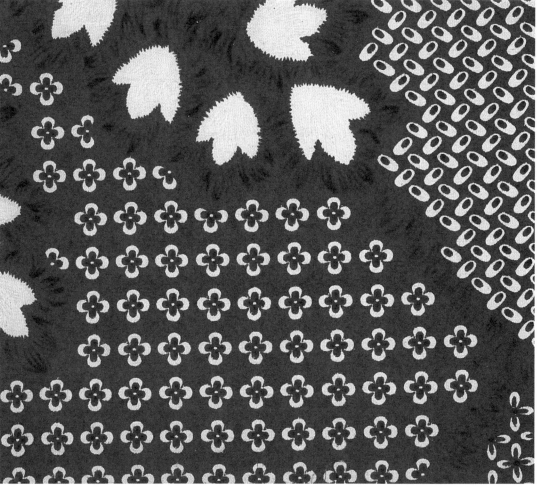

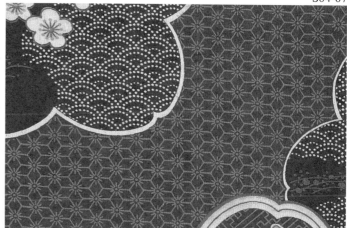

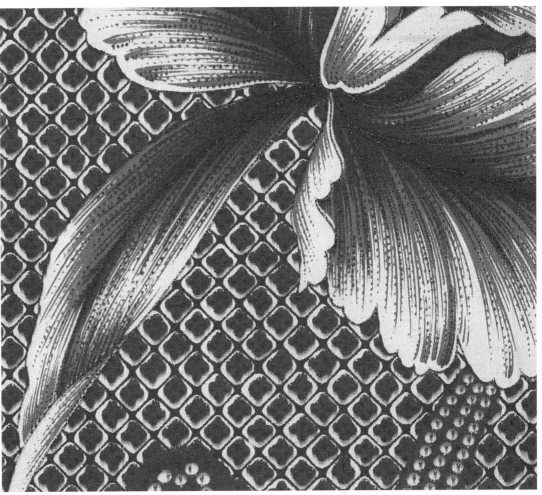

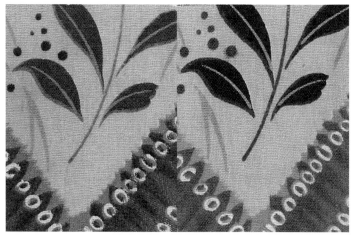

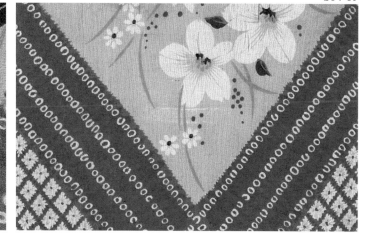

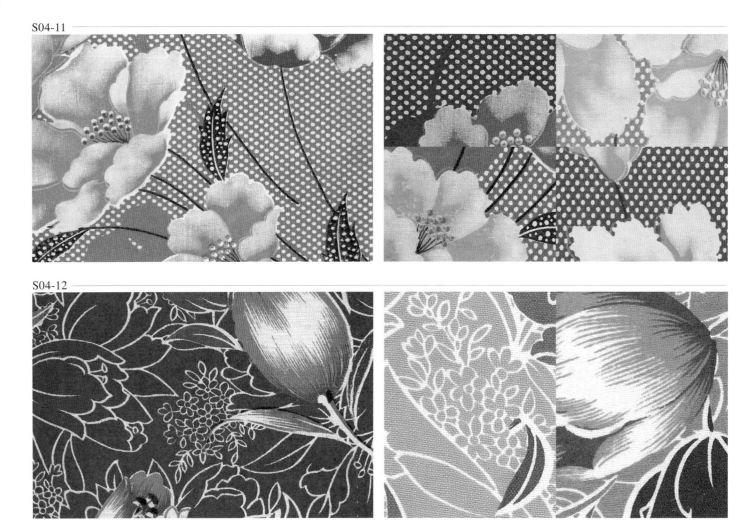

S04-11

S04-12

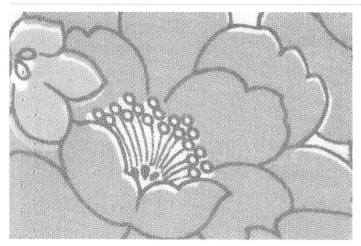

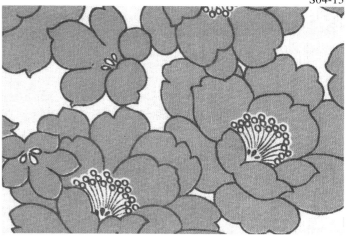

抽象系列

抽象圖案通常畫面的呈現都是非具象的，不拘泥於清楚勾勒花卉或事物的形體，其意涵是將自然的外貌簡化為簡單的形象或取其持有的持徵而形成一種不以描繪具體物象為目標，通過點、線、色彩、塊面、形體、構圖來傳達各種情緒，並追求內在和心理最深刻的表現。

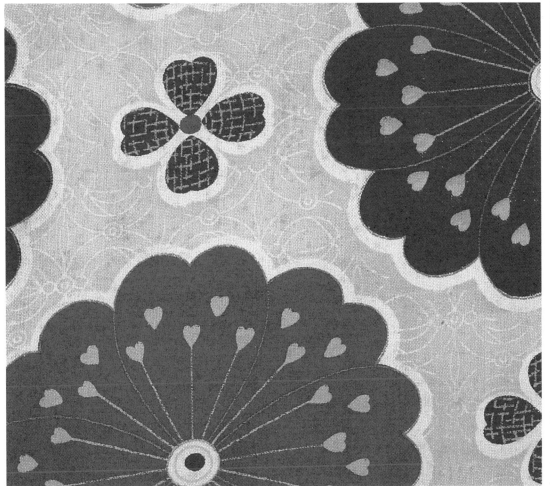

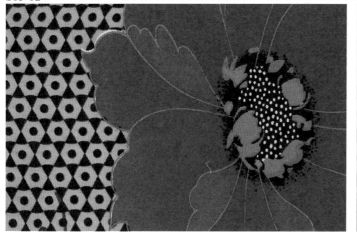

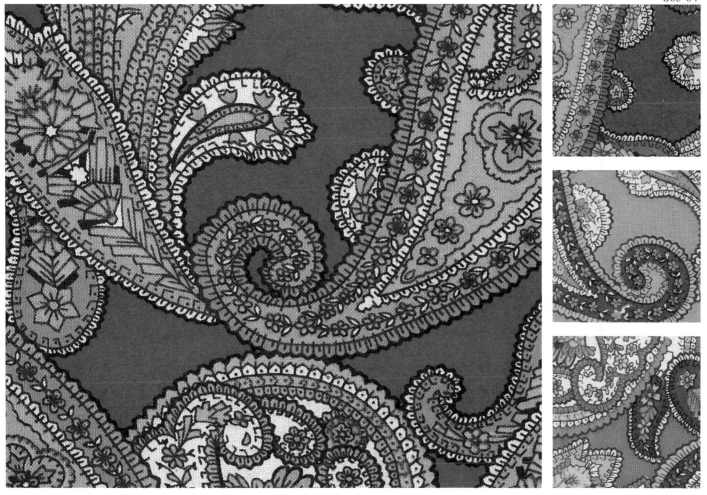

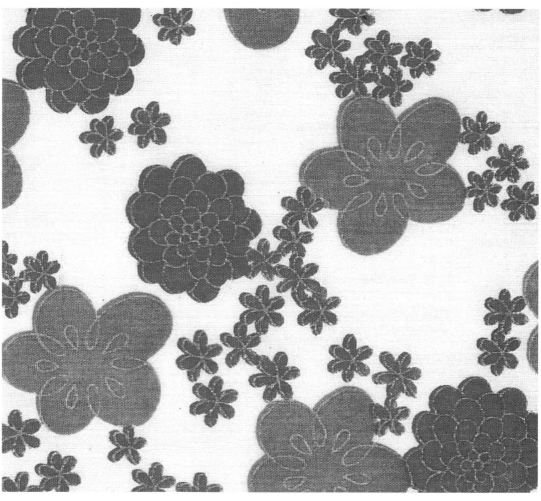

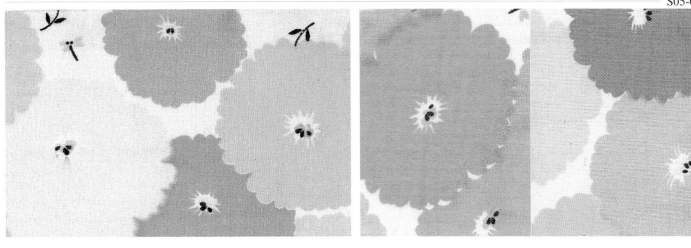

花叢系列

台灣花布的繪法除了早期的小碎花系列外，其他花樣的構圖呈現多以大花叢來經營整個畫面。在種類繁多的花布中，早期的花布畫風較偏向精緻的工筆，花形的呈現也較為寫實具象，清楚地勾勒花卉的形體、構成繁複華美的花叢。這樣的畫面結構均會以一朵或多朵的大花為主體，為了烘托大花的豐富性，周圍再飾以各種不同的小花來豐富原本單純的背景底圖，以搭配前景的花卉主體，進而衍生出另一種花叢風格。

這一系列的小花樣大都是不同的花種所構成，有雛菊、蘭花、梅花等，其延伸出現的小花叢結構大都以寫實的畫法呈現，雖為配角，但仍扮演非常重要的畫面構圖元素。

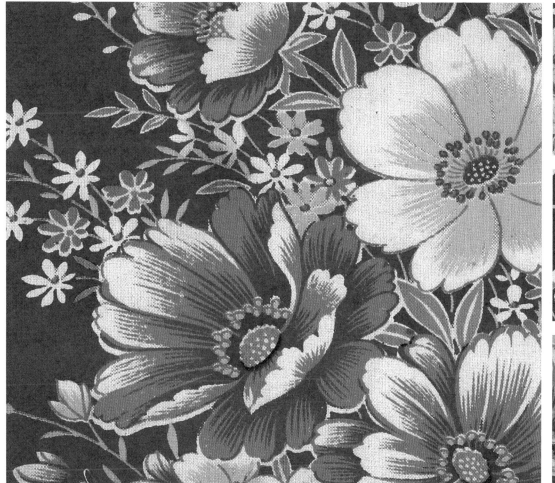

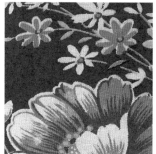

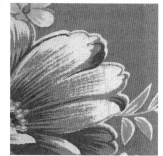

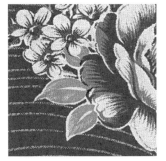

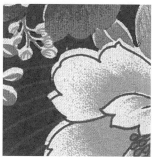

S06-04

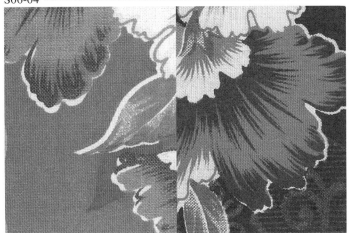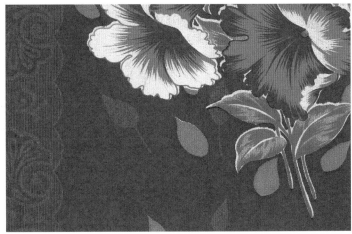

S06-05

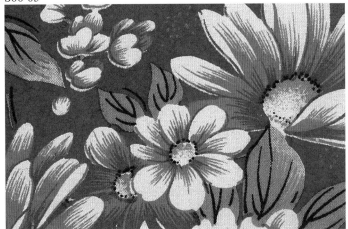

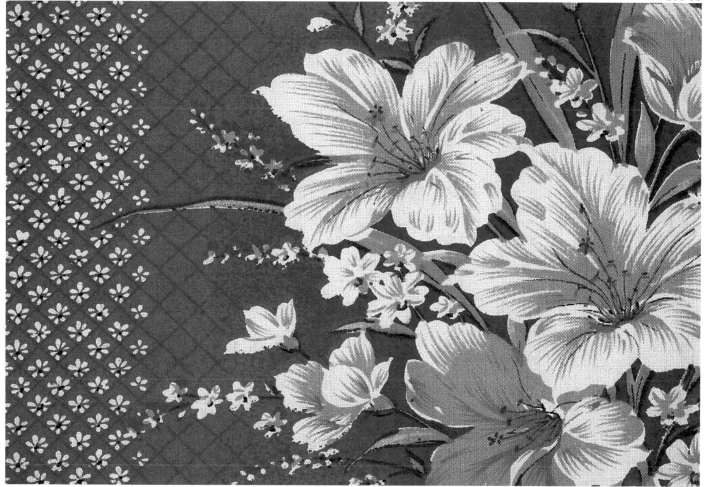

S06-07

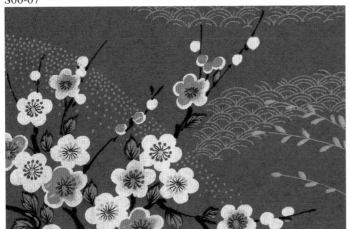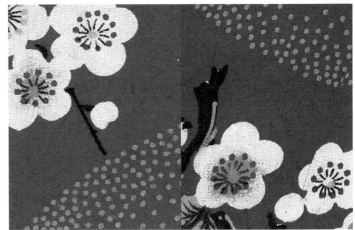

S06-08

255

S06-11

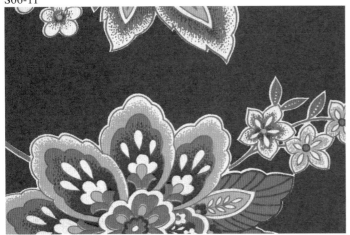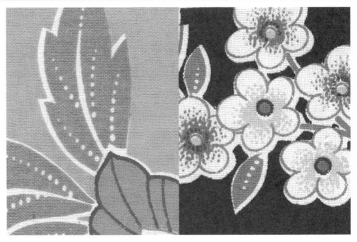

S06-12

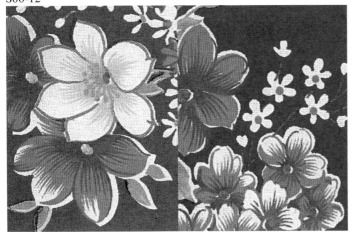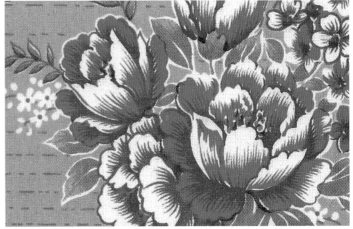

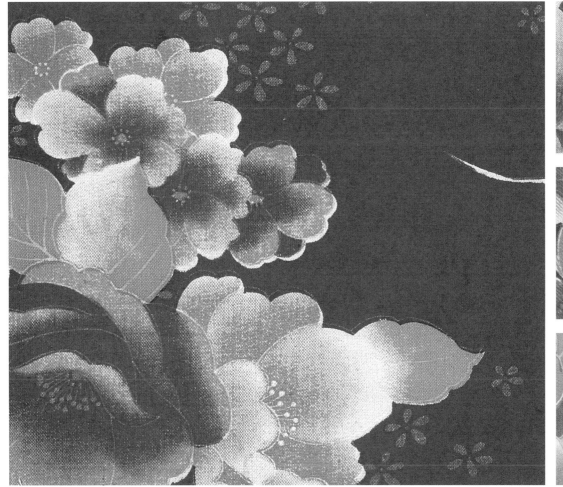

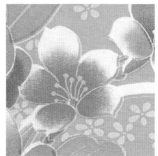

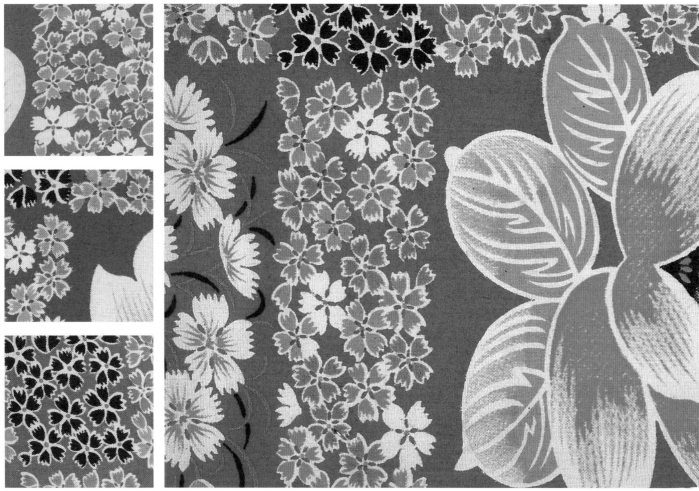

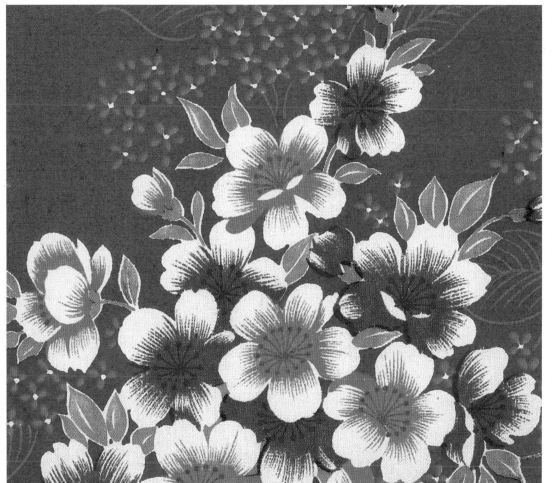

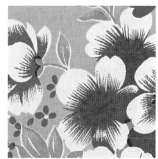

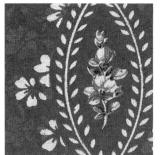

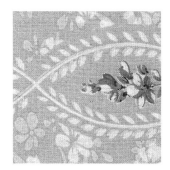

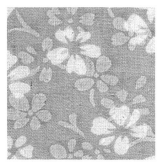

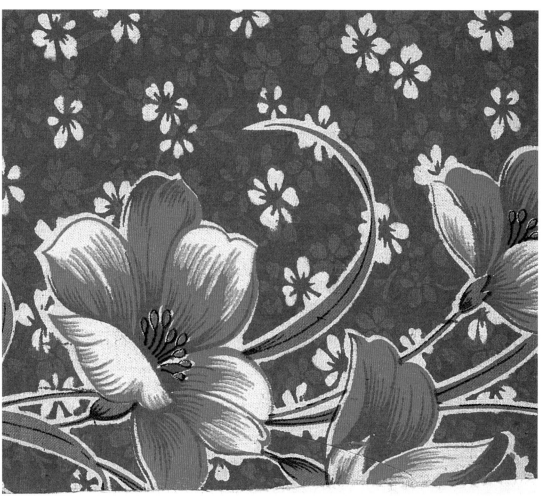

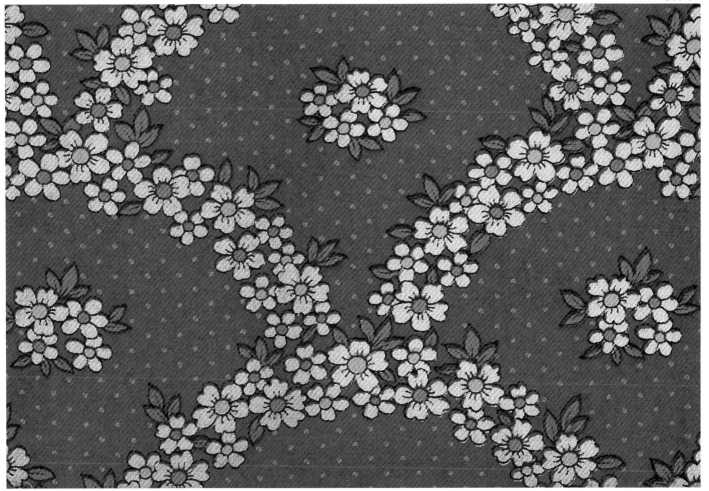

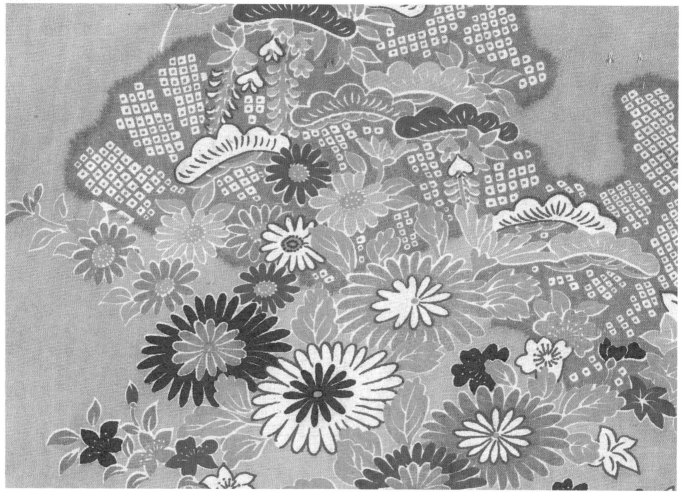

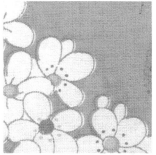

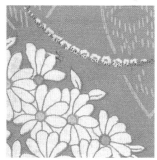

Ch4 │ 創新版

陪著台灣人走過半世紀的台灣花布，如今又從人們記憶中重回，展開新的花布生命。新的花布生命的延續，除了保有傳統的圖像和技法外，仍須有新的思維和創新的元素加入，才能再度受到青睞。

本書除了呈現難得的舊時台灣花布，也延請實踐大學服裝設計系參與台灣花布的創新設計。負責指導「布花設計」課程的謝詠絮老師與同學們從幾百個舊有的台灣花布圖檔中，找出自己想要的設計元素和發想圖案，再依這些概念進行構圖與色彩配置，每件作品設計都有其特色和對傳統花布的情感。

希望透過這樣的創新手法，鼓勵更多人善加利用台灣傳統文化，融入台灣情感，打開創新的新視野，展現台灣獨特的生命力和創作力。

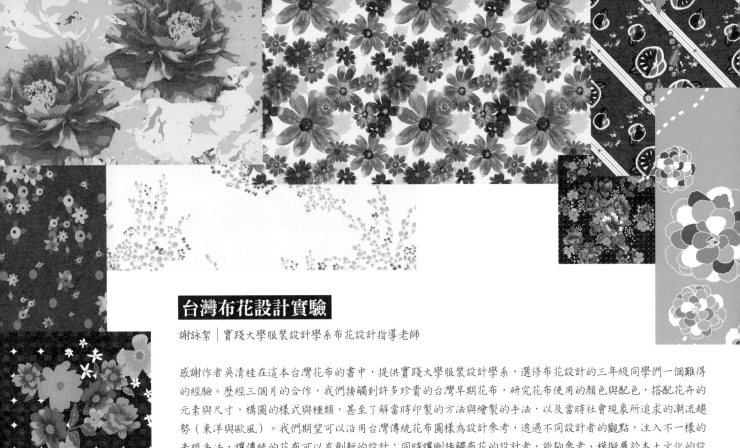

台灣布花設計實驗

謝詠絮｜實踐大學服裝設計學系布花設計指導老師

感謝作者吳清桂在這本台灣花布的書中，提供實踐大學服裝設計學系，選修布花設計的三年級同學們一個難得的經驗。歷經三個月的合作，我們接觸到許多珍貴的台灣早期花布，研究花布使用的顏色與配色，搭配花卉的元素與尺寸，構圖的樣式與種類，甚至了解當時印製的方法與繪製的手法，以及當時社會現象所追求的潮流趨勢（東洋與歐風）。我們期望可以沿用台灣傳統花布圖樣為設計參考，透過不同設計者的觀點，注入不一樣的表現手法，讓傳統的花布可以有創新的設計；同時讓剛接觸布花的設計者，能夠參考、模擬屬於本土文化的設計，相信讀者可以在這次設計實驗中看到不同的影響。

繽紛菊色

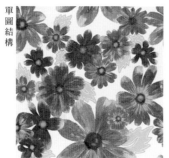

單圖結構

謝詠絮設計　發想圖｜歐風雛菊・田園風情・茶色小花

設計理念｜

早期布花稿是經過專業工筆雕摹出來的，每一筆畫都需
要長時間的耐心與精準度。藉由這次台灣布花設計實
驗，索性將電腦擺一旁，效法古早繪法，將顏料一層
層的乾刷上去，試圖表現花朵豐富的色彩。畫完所有的
花卉元素之後再借助電腦變換顏色、筆觸質感、元素移
位、確認連續圖案，製造最終視覺特殊效果。

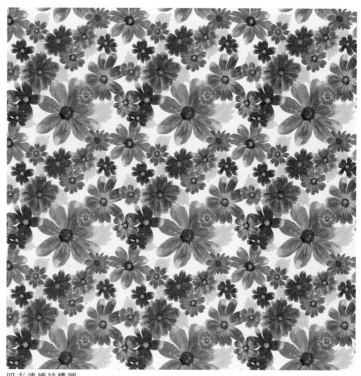

四方連續結構圖

單圖結構

春花

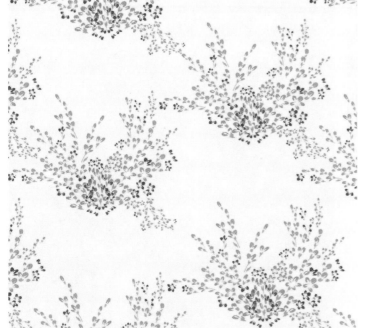

四方連續結構圖

楊婕設計　發想圖｜絕版品S03-06

設計理念｜

參考資料圖上的花朵排列方式，將原本只是陪襯的小花
改變成一個完整的布花圖樣，為了營造出花朵的活潑
性，特地將花的排列加以彎曲，往四周發展並添上鮮明
的紅色花瓣作為點綴，花朵的色系則選擇粉藍色，襯上
鵝黃色的背景，營造出春意、溫暖的氣息。

決明子

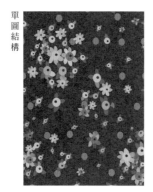

楊子萱設計　發想圖｜白描花叢

設計理念｜

印象中的小碎花總是帶有種淡淡的復古氣息，我的小碎
花簡單又隨性，小花們散落在布上，就像蒲公英的種子
被吹散的瞬間，穿梭在布的四處，每一朵不規則的花瓣
眨叭眨叭轉動著，小碎花們都張著眼睛要去找尋自己的
夥伴，喧鬧中洋溢著喜氣洋洋的年節氣氛。

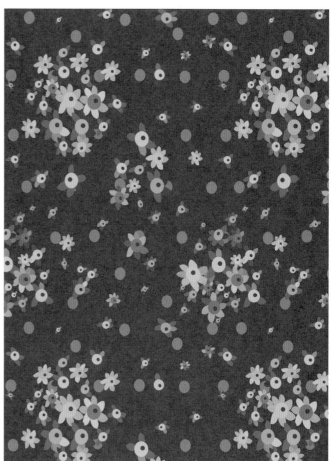

四方連續結構圖

單圖結構

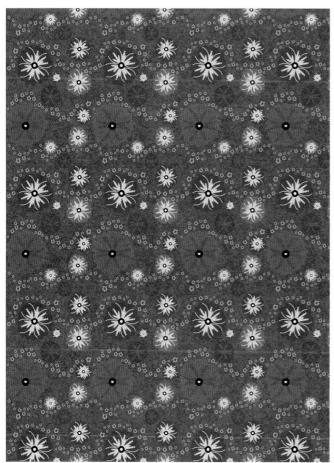

四方連續結構圖

燦爛年華

蔡沛純設計　發想圖│絕版品S04-05・S05-01

設計理念│

最樸實的花朵更能展現花本身最真實的美。用紅色作為
背景，使用強烈對比的寶藍色及相近色系的粉紫色，將
畫面表現得更為生動立體。這不是高貴的牡丹亦不是嬌
嫩的玫瑰，用最樸實的花朵展現出最燦爛的瞬間。

海上花

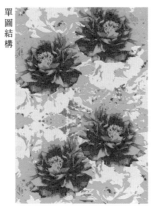

單圖結構

楊硯婷設計　發想圖 | S03-02

設計理念 |

這塊布樣讓我有一種自由、海洋的靈感，花花草草在海
洋中自由自在的飄著，不受拘束的感覺，就像台灣這個
被海圍繞的島嶼一樣。在海中有白雲的自由寬闊氣息，
面對生命，每個人如同牡丹花盛開一樣，充滿豪氣熱情
的燃燒自己，綻放出屬於自己的盛開姿態。

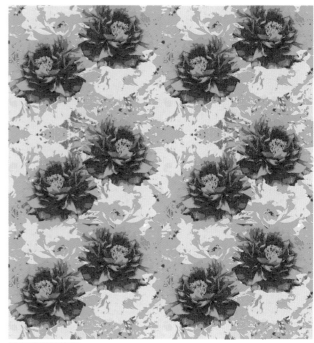

四方連續結構圖

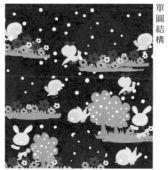

沉睡與森林

單圖結構

范子伶設計　發想圖｜鄉村生日宴會

設計理念｜

希望能營造出如參考布花般，森林中的小動物聚集一處，充滿歡樂的畫面。底色使用棗紅色，花、草、樹木、兔子、小鳥交錯排列，並使用了繽紛卻意外諧調的色彩，希望可以替年代稍嫌久遠的配色和人物，增添一點現代感。選擇的布花其實是孩提時代成天摟在手中的被單花樣，熟悉的角色除了令我感受畫面中的熱鬧氛圍之外，更多了一份親切感。

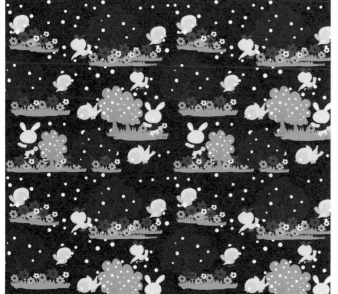

四方連續結構圖

花中之王

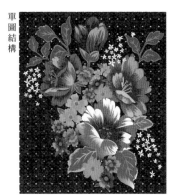

單圖結構

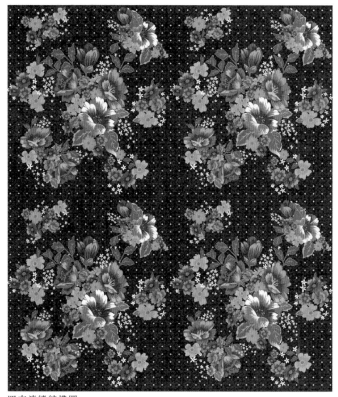

四方連續結構圖

李明軒設計　發想圖｜扶桑花叢

設計理念｜

「花開花落二十日，一城之人皆若狂」。牡丹為花中之
王，華貴的風姿、豔麗的色彩，讓整個氛圍充斥著富麗
堂皇。牡丹花叢搭配著小碎花更讓整體感覺繽紛、華
貴，背景的黯紅搭配橘色規律的組排，突顯前景的牡丹
花叢過人的雍容華貴。

花紅芊芊

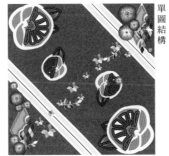

四方連續結構圖

李敏璿設計　發想圖｜菱形格牡丹叢・菱形花叢

設計理念｜

取傳統布花中的元素，如大紅的底色、白色的邊框，加入自己所繪製的花朵。紅色在台灣人的心目中代表喜氣吉祥味，加上畫面帶給人一種快樂愉悅的氣象，想保留台灣的古早味，堅持繽紛多樣的色彩，象徵台灣人熱情直接的淳樸個性。

花・團

單圖結構

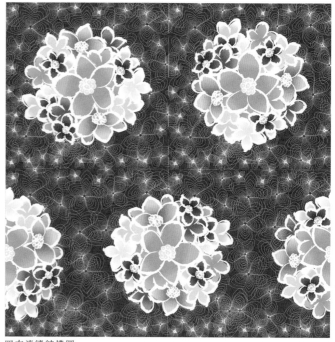

四方連續結構圖

李明軒設計　發想圖｜繡球花

設計理念｜

中國人認為花團錦簇富有熱鬧的感覺，以一朵朵色彩豐
富的花搭配綠色的葉子組合花球讓人有一種百花齊放、
萬紫千紅的感覺。底部搭配白描的花朵，以及重疊的線
條，更能突顯花團錦簇，華麗、富貴的景象。

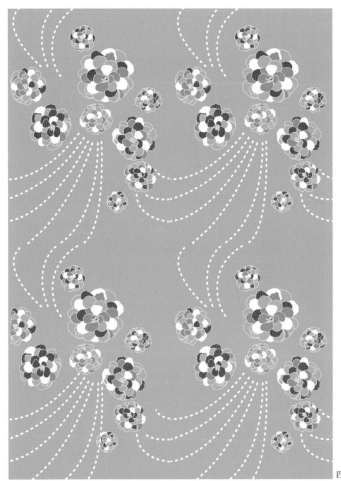

紛

單圖結構

英蕙如設計　發想圖｜花之圓舞曲

設計理念｜

根據傳統台灣布花的線條和簡單的花型元素為靈感，搭配明亮、帶有台灣特色的顏色，並且重新詮釋綻放的花朵，讓新台灣的布花融合舊有的元素外，又帶有新時代充滿朝氣、活力的特色。

四方連續結構圖

我的花布生活。

從前面幾個章節，我們對台灣花布有了更深一層的認識，也讓我們看到了鮮豔美麗、燦爛光彩的花布至今仍籠罩在我們的生活中，充滿了令人著迷的魅力，更充滿人們對花布的憧憬。

新的一股花布流行風潮正慢慢在我們的生活周圍漫延，形成一波花布文化美學，尤其是年輕人更是驚嘆它的美豔四射。為了創造現代人的花布流行物語和花布生活新美學，擅長布品DIY的手作達人麻球，以簡單的方式帶出各種不同的花布面相及創作，包括如何利用生活周遭中的物品或衣物，裁剪花布中的花樣做各種裝飾，讓花布輕而易舉的融入生活情境中。

為了讓讀者能直接感受花布的美及質感，也更方便取得花布素材，讓台灣花布重現在今日的生活氛圍中，本書除了附有花樣光碟便利讀者運用外，還選用能實際印上花樣的印刷用布，讓讀者可以隨書取得。參考書中作品，這塊花布可直接運用在許多設計與創意上，讓你在欣賞花布之餘，也能真實體會到花布迷人的地方。

另外，以花布圖樣印製成五彩繽紛的彩紙，不但可以拿來剪花裝飾，也可以延伸用運用做成各式手作品，甚至當成精緻的包裝紙，都會令人愛不釋手。讀者亦可自行列印市面上不易取得的典藏品或絕版花布圖樣應用，讓你的花布生活更多多姿多采。

喵喵杯套

材料│*不織布（棕色）杯身 *花布小貓 *蕾絲 *花布 *薄襯 *針線

做法│

1.以自己常用的玻璃杯量取上下圓徑的尺寸（加左右端的縫分各1公分），製圖後剪下不織布。

2.不織布上緣依序以平針縫縫上蕾絲（兩端要內折0.5公分兩次）。

3.由花布上剪下一隻貓咪圖形，反面熨燙薄襯後（若使用隨書布樣，可免用薄襯），縫在杯身中心，然後縫上貓咪表情跟文字。

4.最後以平針縫裝飾杯套下緣，並將不織布兩端互疊以平針縫縫合。

蕾絲花布書衣

材料│*布 *書衣布一塊 *套書布條蕾絲二條 *釦子 *麻繩 *花布 *針線

做法│

1.先量好你的筆記本尺寸（高、寬、厚度），依所需布寬和布高（四周均需外加縫分2公分）裁剪花布。布寬＝（寬×2）＋（折口×2）+厚度+鬆度約2公分；布高＝高＋鬆度約1公分。

2.四邊縫分內折兩次後沿邊針縫或車縫，然後整燙布面。抓出中心點後，兩端燙出書折線。

3.剪一朵花在反面燙上薄襯以平針縫縫在書衣上，預留上下開口作為套筆用。

4.剪二條可以套上筆記本封面的蕾絲條（同布高，縫分1公分），反面接縫後翻正。

5.最後在套書蕾絲上加縫一些裝飾性的釦子及花布，就可以套在布書衣上固定折口囉。

花花聖誕節

●聖誕樹

材料│＊硬紙卡（綠）10.5×9公分
＊粗麻繩20公分一條 ＊細麻繩15公分一條
＊花布（紙）＊打洞機 ＊美工刀 ＊剪刀 ＊白膠

做法│
1.將聖誕樹圖形用鉛筆描繪在紙卡的背面。
2.使用美工刀將聖誕樹輪廓及圖內的圓形直徑2.8
公分（留做裝飾用）切割下來。
3.將布花圖案列印出來，選出適合的花形和顏
色，剪下紙花貼成雙面然後貼在聖誕樹的背面就
有兩個不同的設計喔，圓形小吊飾紙卡也貼上紙
花。
4.最後使用打洞機打在聖誕樹上端，綁上麻繩。
聖誕樹下端用小剪刀刺穿一個小洞，小吊飾也打
一個洞繞上麻繩連結在聖誕樹上就完成囉！

●雪花

材料│＊硬紙卡（天空藍）8.5×8.5公分
＊粗麻繩20公分一條 ＊花布（紙）＊打洞機
＊美工刀 ＊剪刀 ＊白膠

做法│
1.將雪花圖形用鉛筆描繪在紙卡的背面。
2.同聖誕樹做法2。
3.同聖誕樹做法3，再把切割下來的紙卡圖形也貼
在雪花上做裝飾。
4.同聖誕樹做法4。

●幸運鳥

材料│＊硬紙卡（淡黃色）
10×11公分 ＊粗麻繩20公分
一條 ＊蕾絲12×1公分一條
＊橘色小串珠2顆
＊花布（紙）＊打洞機
＊美工刀 ＊剪刀 ＊白膠 ＊針線

做法│
1.將幸運鳥圖形用鉛筆描繪在紙
卡的背面。
2.同聖誕樹做法2。
3.同聖誕樹做法3，再把蕾絲貼
在小鳥頸上，並在正反兩面縫
上小珠珠裝飾。
4.同聖誕樹做法4。

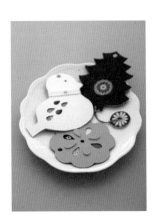

牡丹手提包包

材料 | *素色小提袋 *花布 *薄襯 *蕾絲 *針線

做法 |

1.將花布上的花與莖葉剪下在反面燙上薄襯以平針縫縫在袋子的左下側。

2.同樣的將花布上的圖案剪成水滴狀在反面燙上薄襯以層疊的方式用平針縫縫在右上側。

3.拆開右上側的袋身約3公分，剪一塊6公分的蕾絲跟一塊3.5×3公分已車縫好的花布夾入縫合。

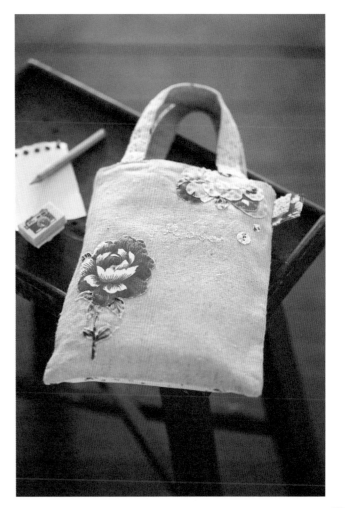

小花洋裝

材料│*洋裝一件 *花布 *蕾絲 *薄襯 *釦子 *針線

做法│
1.將5×2公分的小花布對折,以半邊花布在袖口縫上,然後將對折部分包覆在袖邊並縫合。
2.在小花布上端再縫上一條蕾絲裝飾。
3.剪兩片水滴狀的花瓣跟兩片心型花瓣,反面燙上薄襯,以回針縫縫在裙擺右側,做成兩朵小花。
4.最後在花中心縫上釦子就完成了。

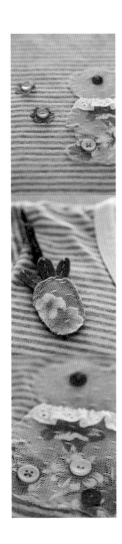

小花兔愛吃紅蘿蔔

材料│ ✻棉T一件 ✻不織布 ✻薄蕾紗 ✻薄襯
✻花布 ✻蕾絲 ✻釦子 ✻針線

做法│
1.用不織布裁一個紅蘿蔔形狀。剪下花布上的
二、三朵花,在反面燙上薄襯,以透明線用
定點方式縫在蘿蔔邊緣做裝飾。
2.紅蘿蔔縫上蕾絲條及覆蓋一層薄蕾紗,一起
沿邊緣縫一圈。拆開棉T肩膀的縫線,把完成
的蘿蔔蕾絲條放入並縫合。
3.用花布剪一隻小兔子的形狀,在反面燙上薄
襯,再覆蓋一層薄蕾紗,並在兔子脖子上縫
上蕾絲條,最後以平針縫縫在棉T右下側。
4.另外剪兩朵花,反面燙上薄襯,以平針縫縫
在小兔子旁。
5.最後,縫釦子在小兔子上作為眼睛。小花和
小兔子身上也縫上釦子裝飾。

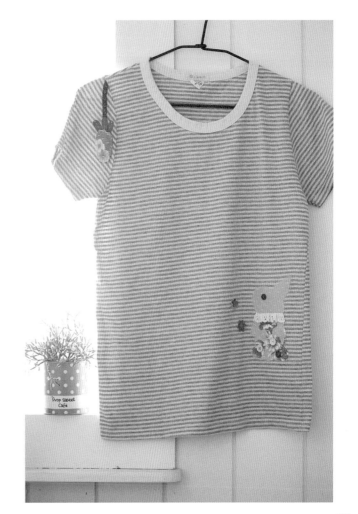

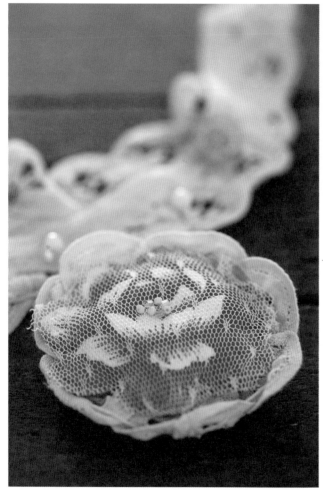

牡丹胸花

材料 | ＊花布（剪下一朵花）＊薄襯 ＊網布（蓋在花朵上增加柔霧感）
＊素布（作為花的後片）
＊鐵圈（連接小勾子用）
＊小勾子（連結用）＊別針 ＊棉花
＊蕾絲 ＊針線

做法 |
1.剪下花布上的花在反面燙上薄襯後在花朵正面放上網布並在花朵的正中心縫上串珠裝飾。
2.接著在花朵反面放上素布與（1）項一起用珠針先固定，修剪邊緣後再以平針縫縫合花朵的邊緣，留開口塞入棉花縫合開口。
3.在胸花的背面中心點處縫上及鐵圈跟小勾子，方便胸花連結項鍊為墜飾使用
4.最後將蕾絲沿別針旁縫一圈，固定在胸花背面。

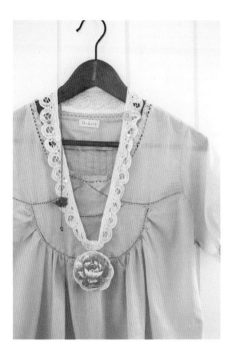 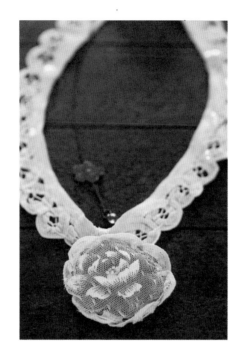

蕾絲布項鍊

材料 | ＊蕾絲40公分一條（作為項鍊）＊蕾絲（包覆項鍊縫合處）＊鍊子31公分一條 ＊鐵圈（串珠用）一個 ＊串珠數顆 ＊釦子兩顆 ＊花布 ＊薄襯 ＊針線

做法 |

1.將蕾絲項鍊兩端車縫後以小片蕾絲包覆不讓車縫線外露。

2.接著將裝飾的釦子跟串珠縫在項鍊上。

3.鍊子固定縫合在項鍊的中心點處，並在鍊子的下端加上鐵圈跟串珠。

4.最後剪下花布上的花朵兩朵並在反面燙上薄襯，用透明線以定點方式縫在鍊子上。

＊結合胸花與蕾絲布項鍊可變換不同造型。

鳥與花的對話

材料｜*松木8×10公分一塊 *鑽洞器或長型的小螺絲（打洞用）
*壓克力顏料 *磨砂紙 *水彩筆 *粗麻繩 *保麗龍膠 *刷子 *鉛筆
*花布 *薄襯 *針線

做法｜
1.切好木板後用磨砂紙處理一下表面和四邊，使表面較為平整。
2.接著用鉛筆在木板上輕輕打稿，安排大致構圖。
3.剪下花布上的圖案並在反面燙上薄襯後沾保麗龍膠拼貼在木板上。
4.最後用鑽洞器或長型的小螺絲（鎖入木板後再旋轉出來）打洞，然後繞上粗
麻繩打結完成。

花布名片卡

材料｜*素色麻布8.5×8.5公分一片 *素色棉布8.5×8.5公分一片
*花布 *保麗龍膠 *布用顏料 *水彩筆 *蕾絲 *薄襯 *針線

做法｜
1.剪下花布上的圖案並在反面燙上薄襯後沾保麗龍膠貼分別配置貼在正
布（棉）反布（麻），也可用平針縫裝飾圖案的線條。
2.接著在正布上用水彩筆沾上布用顏料寫上自己的資料，待乾後用熨斗
加熱熨燙一下使其定色並加上蕾絲裝飾。
3.反布做法同2，可寫上不同字句。
4.完成的正反兩布反面相對並夾入可吊掛的蕾絲後以平針縫縫合四周。

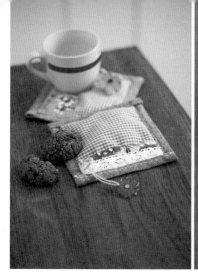
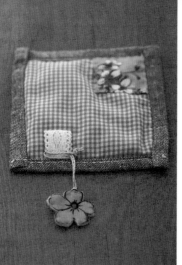

春日花的茶時間

材料│＊素麻布16.5×16.5公分二片 ＊粉色與藍色格子布16.5×16.5公分各一片
＊鋪棉16.5×16.5公分二片 ＊蕾絲12.2×2公分二條 ＊花布12.2×2公分二條
＊花布（剪二朵小花）＊棉線11公分二條 ＊不織布（縫在小花背面）＊薄襯
＊針線

做法│
1.將蕾絲與花布條縫在粉色格子布一端。接著素麻布反面正擺疊上反面的粉色格子布
與鋪棉四周接內折1公分兩次針縫。
2.另取一塊素麻布反面正擺，疊上反面的藍色格子布與鋪棉四周往內折1公分兩次針
縫。取一端夾入對折的蕾絲，並在另一角以平針縫縫上四週內折0.5公分的花布片。
3.兩塊杯墊各做一朵小花裝飾。剪下花布上的花朵一朵，燙上薄襯後反面放上一片同
花朵形狀的不織布，中間夾著棉線用透明線以定點方式縫合並套繞到蕾絲裡。
4.最後在兩塊杯墊蕾絲的那端，用平針縫線作裝飾。

剪花

材料│＊花布列印紙 ＊剪刀

做法│
1.選擇自己喜歡的花布圖樣列印出來或
直接裁下本書所附紙樣使用。
2.將紙張裁成方形，對摺成三角，再對
摺一次，將兩邊掀角回折，對齊邊角。
3.隨意剪下自己喜歡的圖形即可。
4.剪下來的紙花可以貼在窗上或是牆上
作為裝飾。

Acknowledgements

致謝。

前行政院副院長 葉菊蘭女士

新臺風 張文先生

台北故事館

獻信布行有限公司 林樑鑫先生

遠昌布行

長台企業有限公司

林詩齡老師及台北市松山社區大學「布裡紅」拼布班

實踐大學服裝設計謝詠絮老師暨同學 英蕙如 范子伶 楊子萱 蔡沛淳 李明軒 李敏璿 楊婕 楊硯婷

麻球

小珊

阿威

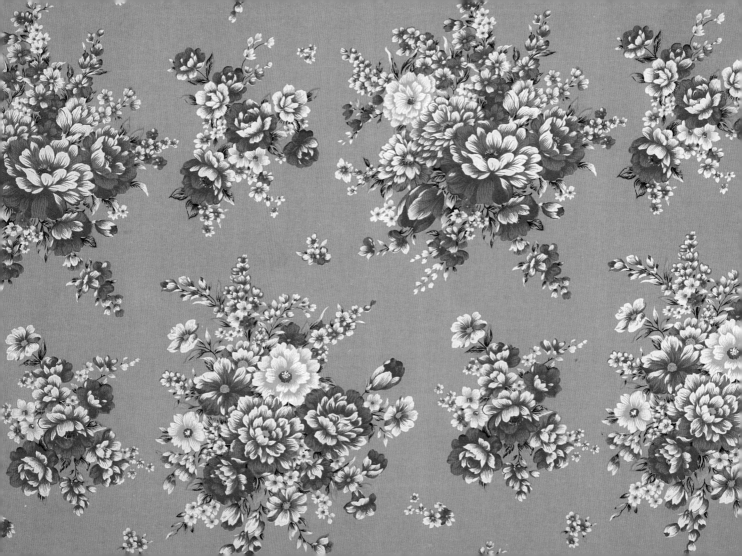

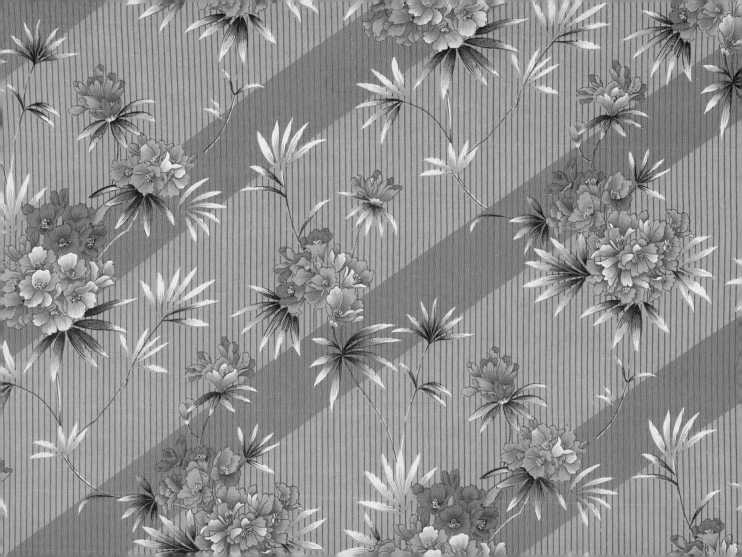

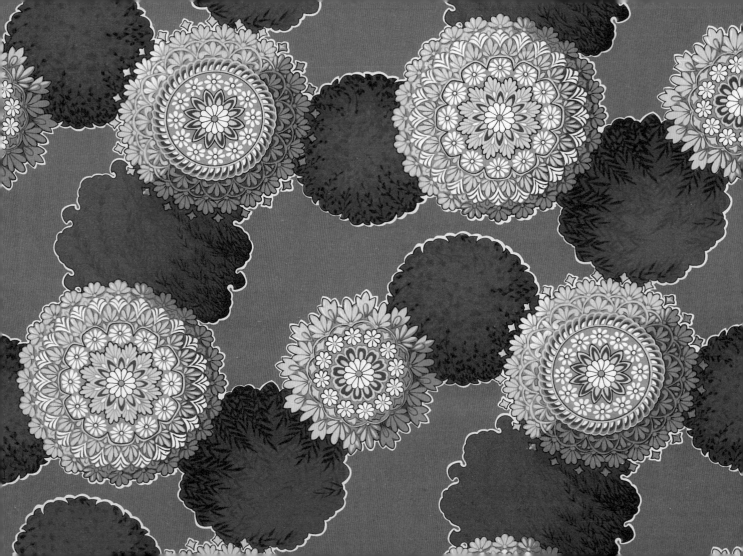

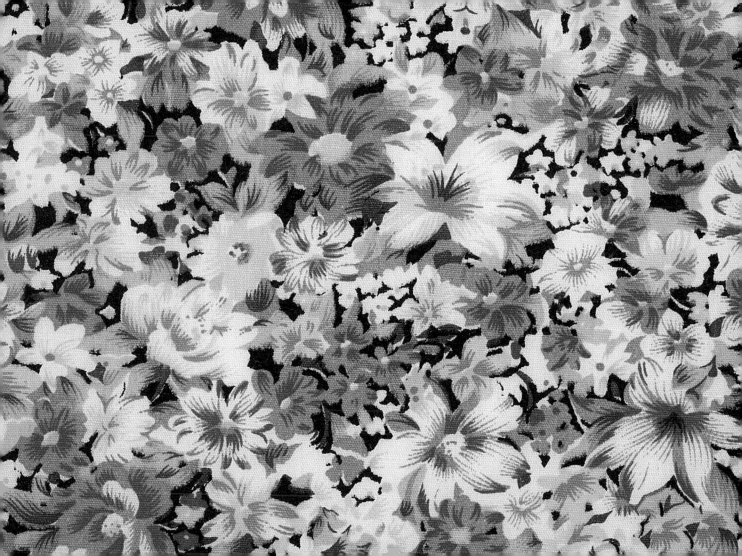

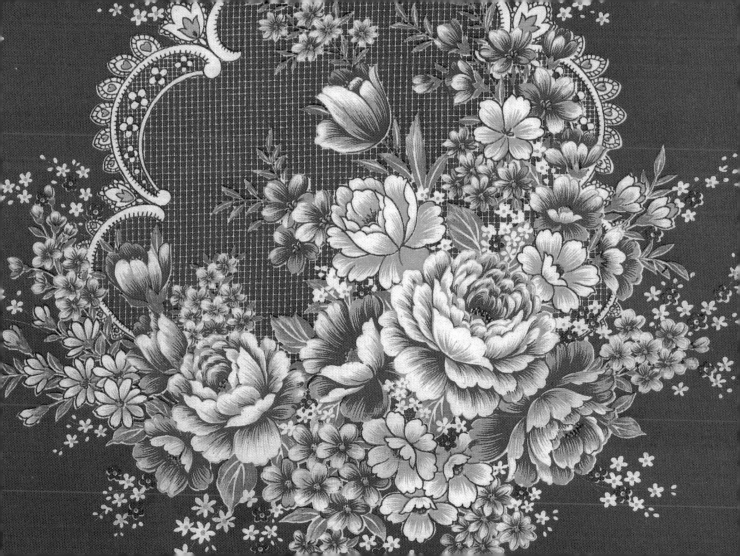

LOCUS